中國旅遊

杜江等 著

企業經營的國際化
理論、模式與現實選擇

松燁文化

目錄

前言

（Beijing Philosophy and Social Science Planning Program and Social Science Research Key Program of Beijing Municipal Commission of Education）

在具體分工方面，總體設計由杜江和戴斌負責，研究報告合成和審定由杜江負責，各專題研究與相應各章撰稿人為：第一章導論，朱蘊波、可妍、杜江；第二章旅遊企業國際化經營的動機與成長模式，戴斌、杜長輝；第三章中國旅遊企業國際化的內涵與衡量方法，劉大可；第四章中國旅遊企業國際化經營的市場選擇，張凌雲、朱蘊波；第五章中國旅遊企業國際化營銷戰略，李宏；第六章中國旅遊企業的國際收益管理，徐虹；第七章中國旅遊企業國際化的國內準備，張輝、厲新建；第八章中國旅遊企業國際化經營案例分析，戴斌、杜長輝。

本書的研究得到全體成員和相關社會各界的通力合作和協助，我謹在此一併表示衷心的感謝，同時也真誠地希望廣大讀者不吝賜教。

杜江

第一章 導論

第一節 旅遊企業國際化經營問題研究綜述

‖ 一、中國國內研究現狀

近年來，隨著中國改革開放的深入和經濟的持續發展，中國的旅遊業保持了良好的發展勢頭，確立了亞洲旅遊大國的地位。與此同時，中國的旅遊企業不斷發展壯大，出現了一些規模較大的和較有實力的旅遊企業。隨著中國旅遊企業開展國際化經營條件的逐步成熟，與之相關的研究也逐漸受到了學者們的重視。目前，中國國內有關旅遊企業國際化經營方面的研究成果多集中在旅遊企業跨國經營方面。我們查閱了自1987年以來中國國內與旅遊研究相關的主要報紙、期刊、著作、學位論文以及其他資料來源，共檢索到公開發表的與旅遊企業跨國經營研究有關的學術論文23篇，學位論文3篇，學術專著1部。根據研究對象的不同，我們可將這些研究成果劃分為對旅遊企業跨國經營一般理論的研究和對中國旅遊企業跨國經營實踐的研究兩類。

1.有關旅遊企業跨國經營理論的研究

（1）旅遊企業跨國經營的內涵

目前，學界對於旅遊企業跨國經營的概念界定尚存在一定的爭議。杜江認為，由於旅遊產品具有生產與消費的同一性，所以只要存在著旅遊者的跨國消費，就有旅遊企業的跨國經營（杜江，2001），並在此基礎上將旅遊企業的跨國經營從低級到高級共分成了7種形式。胡倚林在其碩士論文中提出了不同看法，他認為，一個國家作為其他國家旅遊目的地接待國際旅遊者的經營行為，只能被看做是一種旅遊

活動國際化的行為，我們可以將它作為旅遊企業國際化的一個過程，而不能將它作為旅遊企業跨國經營行為來認識，並由此認為，旅遊企業的跨國經營是指一個國家以對外直接投資的形式，在境外建立旅遊企業，從事旅遊經營的活動（胡倚林，2002）。胡倚林的觀點似乎更加符合傳統的跨國公司理論，但在本書所研究的旅遊企業國際化經營的框架內，對於這種觀點分歧的探究就顯得沒有任何意義了。

（2）旅遊企業跨國經營的理論基礎

中國國內學者借鑑跨國經營的基本理論來解釋旅遊企業的跨國經營活動。胡敏認為，鄧寧的國際生產折衷理論以及威爾斯和邁克爾‧波特的競爭優勢理論比較適用於旅遊飯店業跨國經營的解釋（胡敏，2000）。杜江在綜合利用國際貿易純粹理論、直接投資理論、國際生產折衷理論和交易費用理論對旅遊企業跨國經營活動進行分析的基礎上，透過對旅遊者與旅遊企業互動模型的構建與分析，提出旅遊者跨國流動是旅遊企業跨國經營根本動力的理論（杜江，2001）。

（3）旅遊企業跨國經營的特徵

杜江在對世界十大旅遊客源國國際旅遊支出、世界十大旅遊目的地國家國際旅遊收入和世界大型跨國旅遊企業數據進行分析的基礎上，歸納出旅遊企業跨國經營的幾個主要特徵，即：投資主體與客源國高度相關；以民用航空企業為主導；廣泛使用非貨幣資本要素，如特許經營、輸出管理模式和戰略聯盟等；集團化與跨國經營的互動發展（杜江，2001）。張輝還強調指出，根據本地旅遊者出遊線路在旅遊目的地國實施國際化經營，是世界範圍內旅遊企業通行的做法（張輝，2002）。此外，戴斌在研究中發現，隨著旅遊企業經營國際化程度的提高，旅遊企業從業人員的本土化進程在加快（戴斌，2000）。

（4）旅遊企業跨國經營的戰略分析

戴斌在對世界大型旅遊企業國際化發展實踐的總結中發現，旅遊企業國際化一般是從國內市場的規模擴張開始，主要以產品或市場的一體化體現出來。發達國家的旅遊企業一體化戰略主要有垂直一體化、水平一體化、多角化和對角一體化。在

發展的初期，可以在周邊國家和地區設立分支機構，以此作為進入更廣闊的國際市場的橋頭堡。在試點階段，跨國公司的總部宜定位於管理經營型（戴斌，2000）。

杜江在系統分析影響旅遊企業跨國經營進入模式的前提因素的基礎上，著重探討了包括特許經營、管理合約、戰略聯盟、全資公司、合資合作及兼併收購等旅遊企業主要採用的進入戰略。除此之外，杜江還從市場定位、產品定位、渠道選擇、政府作用等方面對發達國家旅遊企業的跨國經營戰略特點進行總結，並從可行性和應對戰略方面探討了發展中國家旅遊企業的跨國經營戰略（杜江，2001）。

2.有關中國旅遊企業跨國經營實踐的研究

（1）中國旅遊企業跨國經營的必要性與可行性

中國學者在中國旅遊企業進行跨國經營的必要性基本上達成了共識，認為無論是從國際旅遊的發展趨勢，還是從適應「入世」的需要來説，跨國經營都已成為中國旅遊企業的重要戰略選擇。

有關中國旅遊企業跨國經營可行性方面的論述較多。朱諤言從中國旅行社和海外旅行社雙方需求的角度分析了中國旅行社開展跨國經營的可行性條件（朱諤言，1991）。胡敏、趙西萍、韓曉燕、歐文權等學者著重論述了中國旅遊飯店進行跨國經營的可行性。韓曉燕在其學位論文中詳細闡述了中國飯店實行跨國經營的內外部條件（韓曉燕，2002）。趙西萍在《中國旅遊飯店業跨國經營道路的探討》一文中，從企業素質、經營優勢、網路優勢、市場機遇等方面分析了中國旅遊飯店業跨國經營的優勢與機遇（趙西萍，1996）。杜江則從理論基礎、經濟基礎、市場基礎、產業基礎、經驗基礎和政策基礎等方面闡述了「中國旅遊企業更高形式的跨國經營是現實可行的」的觀點（杜江，2001）。

總的來説，多數學者都認為中國出境旅遊的高速發展為中國旅遊企業的跨國經營提供了良好的市場基礎和發展機遇。但是，厲新建在《跨國經營的春天來了嗎？》一文中對此説法提出了質疑。他認為「中國公民的民族心未必如同日本出境國民那般愛國，尋求文化等方面的安全感對中國公民出境發展與中國旅遊及旅遊相

關企業的國際化進程的擬和所起作用不會太大，中國公民對飯店等旅遊及旅遊相關企業的品牌知識是『世界』的成分多」。[1]

（2）中國旅遊企業跨國經營的歷史與現狀

王堅對中國旅行社的跨國經營歷程進行了歸納介紹。他認為中國旅行社在走向世界的進程中經歷了三個階段：第一階段，以入境旅遊為特徵的招攬、組團和接待境外旅遊者；第二階段，承辦中國公民出境旅行業務，具有出境旅遊特徵；第三階段，在境外投資開辦相關業務的公司，建立自己的網絡和經營單位，形成國內外統一的管理體系，實施全球性發展戰略，謀求利潤的最大化。中國部分具有規模和實力雄厚的大型旅行社，如港中旅集團、國旅總社、中旅總社、招商旅遊總公司現已完成了第一階段和第二階段的過程，開始第三階段的發展，並做出了一些初級階段的嘗試（王堅，1999）。

高舜禮較為全面地總結了中國旅遊企業跨國經營的現狀。他認為目前中國旅遊企業跨國經營還處於起步階段，主要表現為：跨國經營的時間較短，開始於1990年代；在境外設立的旅遊企業數量較少，規模小，業務涵蓋面窄，股權結構比較單一，經營業績良好的較少（高舜禮，2002）。

汪欣毅在其學位論文中將上海旅遊企業跨國經營的進程劃分為三個階段：第一階段，1980年代中期至90年代初，起步摸索階段；第二階段，90年代初至90年代中期，迅速成長階段；第三階段，90年代中後期至今，穩健發展階段。他指出，上海旅遊企業進行跨國經營的程度不可能超越中國經濟發展的階段，它本身就是國家經濟發展過程中的衍生物和伴隨物（汪欣毅，2001）。

陳建勤則從企業機制問題、企業實力問題、經營手段問題、經營人才問題以及投資政策問題等五個方面分析了目前影響中國旅遊企業開展跨國經營的主要障礙因素（陳建勤，2003）。

（3）中國旅遊企業跨國經營的戰略導向與策略選擇

　　戴斌、王堅、杜江等學者都認為，基於市場競爭而形成的現代旅遊企業集團是中國旅遊企業跨國經營發展戰略的前提和核心所在。杜江在其著作中還提出了中國旅遊企業跨國經營的「三步漸進」式戰略思路：第一步的目標是在市場競爭中形成具有現代企業制度和開放型法人治理結構的大型旅遊企業集團，從而構築民族旅遊企業的核心競爭優勢；第二步的目標就是要在國內旅遊市場鞏固企業的競爭優勢，並結合本國公民出境旅遊市場的發展，透過低、中級形式的跨國經營活動向國際旅遊市場滲透；第三步的發展目標則是在企業的核心競爭優勢形成和國內旅遊市場地位鞏固以後，綜合運用各種形式的跨國經營策略開展大規模的國際化經營，努力使從事跨國經營的旅遊企業真正成為國際性的大型旅遊企業集團（杜江，2001）。

　　中國學者對中國旅行社和旅遊飯店跨國經營的策略有較多論述。趙西萍等從對外投資的主體、對東道國的選擇、市場和產品定位上分析了中國旅遊飯店業開展跨國經營的基本策略（趙西萍，1996）。歐文權在《中國旅遊飯店能「走出去」嗎？》一文中提出，中國旅遊飯店跨國經營的進入方式可以是直接投資新建飯店、聯號特許經營、委託管理或收購兼併當地飯店，也可以透過國際合作、帶資管理、參股、控股等手段成為控股型飯店集團。中國旅遊飯店占領境外市場制高點的方法主要有兩種：在市場集中度高、行業競爭激烈的地方，尋找當地一家優勢飯店進行併購，迅速切入市場，而在競爭相對緩和但發展潛力大的地方，則可建造新店以樹立自己的品牌權威。無論採用何種方式，都應抓住客源與資本兩大要素，充分利用中國國內的客源優勢投資經營旅遊飯店，對外直接投資經營的重點地區應是中國居民出境旅遊的主要目的地（歐文權，2004）。鄒益民也有相似的觀點，認為目前中國飯店業的跨國經營可考慮在三方面逐步獲得突破：在餐飲方面尋求突破，膳食供應是一大優勢；在客源國和目的地國尋求突破；與國際飯店集團實行產權置換（鄒益民，2001）。

　　在旅行社方面，王堅認為中國旅行社的跨國經營區域應選擇在出境遊客流向國和來華遊客輸出國中進行定位；進入市場的方式現階段主要以合資經營和非股權形式為主。王堅還特別指出了培養具有國際經營意識和能力的管理人才的重要性（王堅，1999）。杜江則從國別選擇策略、主導企業策略、市場選擇策略、營銷渠道選擇策略等方面較為系統地論述了中國旅行社跨國經營的基本策略（杜江，2001）。

二、國外研究進展

在近年的國外研究成果中，涉及旅遊企業國際化經營的研究十分有限，我們主要檢索到4篇與此研究相關的論文，基本上都是採用實證研究的方法對旅遊企業跨國經營的進入模式及其影響因素進行探討。

威廉·珀塞爾研究了日本在澳大利亞的旅遊投資情況，重點從進入模式、母公司控制和管理實踐三個方面進行了調查，試圖解釋日本旅遊企業為什麼在澳大利亞主要採用直接投資而不是特許經營的方式（William Purcell，2001）。

威廉·珀塞爾認為，在旅遊行業中，由於對本國遊客的瞭解，本國旅遊企業相對於對外投資的對象國旅遊企業在服務本國客人方面有獨特的優勢，這種由默契形成的專業技巧更適於內部轉移而非特許經營。由此，作者提出了六個假設：對企業品牌很關鍵的企業專業技能越是需要成員間的默契，越是有地域文化特點，企業越可能自己投資而非特許經營；監督和控制服務提供過程中可能出現的不當行為的成本在直接經營中相對較低，特許經營則會相對較高；當旅遊企業擁有在澳大利亞運作所需要的全部資源時，他們會選擇自己投資而非特許經營；當企業擁有所需資源可以自己投資時，他們選擇全資而非合資或併購；在顧客導向的專業化和服務技能培訓中進行的投資越大，以及簽訂提供輔助服務合約的成本越大，則企業越可能選擇自己投資而非特許經營；企業國際化運作的經驗可以使單獨投資或是合資、聯盟都更容易。

威廉·珀塞爾向日本在澳大利亞的35家旅遊企業（包括飯店和旅遊經營商）發放問捲進行了調研。研究發現，日本的旅遊跨國企業在澳大利亞主要進行直接投資而沒有採用特許經營的方式，主要出於以下原因：首先，日本的旅遊跨國企業相對於澳大利亞競爭對手具有包括母公司的聲譽和品牌、對本國遊客偏好和口味的瞭解、語言的相通、服務質量的保證等競爭優勢。這些都是需要成員默契的專業技能，而且有很強的地域文化特性。其次，由母公司直接控制可以保證服務質量，對主要服務於本國客人的旅遊企業來説尤其如此。不管是透過外派管理層還是內部機制形成的強有力的控制，內部監督和控制都比特許合約更有效。第三，日本旅遊企

業選擇自己投資而非特許經營的另一個原因，是很難找到合適的合作夥伴。日本跨國企業擁有在澳大利亞服務本國遊客的能力，而澳大利亞的企業卻沒有進一步鞏固日本企業品牌和聲譽的能力，這從另一個角度解釋了為什麼日本企業在擁有所需的全部資源時會選擇自己投資。第四，日本企業很重視員工的培訓，這方面投資的外在效應很容易被侵占，所以有關顧客導向的專業技能和管理技巧上的投資更青睞於自己的企業，而不是特許經營的企業。第五，日本在澳大利亞的飯店和旅遊經營商都提供多種旅遊服務，包括一些輔助服務，如果改由其他服務供應商提供的話，監督和執行質量標準的成本很高，日本企業投入帶來的利潤還會被侵占，這也是他們更願意選擇自己進行投資的重要原因。第六，在澳大利亞的日本旅遊企業基本都有在多個國家經營的經驗，使得他們進入澳大利亞比較容易。由此可見，作者提出的六個假設都分別得到了證實。

徹基坦在《跨國界品牌——進入國際市場過程中決定採用特許或管理合約的決定因素》一文中認為，飯店集團在進行國際擴張時選擇管理合約還是特許經營方式，取決於該企業的核心能力和在市場上可獲得的資源（Chekitan 2002）。作者從資源基礎理論出發，認為在一個飯店集團內部，有五種能力造就企業的競爭優勢，它們分別是：組織能力，比如企業文化，充分授權，運營制度，預訂系統；質量能力，能提供高質量的服務和保證顧客滿意；顧客能力，是讓飯店在顧客心中有一個好的品牌名譽，有顧客忠誠；進入能力，指能找到一個好的地理位置和好的進入時機；有形展示能力，指飯店在設計和設施設備上能做到舒適和協調。

飯店集團在進行國際擴張時是採用特許經營還是管理合約，關鍵是看技術轉移的難易程度。企業通常擁有一些容易模仿的能力，比如在進入、有形展示和顧客方面的能力，也有一些難以模仿的能力，比如質量能力和組織能力。如果企業擁有的不可模仿的資源和能力對它在市場上的競爭優勢造成關鍵作用，那企業很可能選擇管理合約而非特許的方式進行技術轉移。

另外，影響兩者選擇的還有一些外部因素。如果東道國沒有優秀的管理人才，但是有可值得信賴的合作夥伴提供必要的資金投資於設施設備，那麼飯店會傾向採用管理合約的方式，以免特許造成的管理不善使企業形象受損。如果東道國有良好

的商業環境，是發達國家，有比較好的知識產權保護法律，那飯店會更傾向採用特許經營的方式。

作者透過向46個不同國家的530位飯店經理發放問捲進行了調研，調研結果支持了以上觀點。但是作者同時也指出，在將多方面因素綜合起來看時，情況要複雜得多。例如，雖然當東道國是發達國家時，飯店集團傾向於特許擴張，但當組織能力對企業競爭優勢很關鍵的時候，企業仍傾向於選擇管理合約。

阿納‧雷蒙‧羅德里格斯以西班牙飯店業為例，從飯店自身特點和東道國國家特徵兩方面結合分析，探討了飯店進行國際化擴張的主要進入模式。作者向西班牙26家在海外有投資的飯店發放了問卷，主要設計並考察了以下影響飯店跨國經營的相關因素。

與東道國相關的影響因素包括：①該國在政治、經濟、金融方面的風險水平。風險越大，飯店會越傾向於選擇特許。因為直接對外投資的靈活性較小，需要大量資源，特許經營可以降低擴張風險。②文化距離。作者認為文化距離在飯店國際化擴張中也是一個重要因素。在文化距離大的國家，西班牙飯店傾向於直接投資，因為很難對合作夥伴進行評價。③投資對象國的經濟發展水平。西班牙飯店傾向投資有較高GDP產值的國家，它們有比較好的基礎設施，對其投資比較安全。

與企業自身相關的影響因素包括：①公司規模。規模大的飯店傾向於直接投資。②國際化經驗和國際化程度。有經驗的飯店傾向於自己投資。③公司的戰略和控制因素。在追求規模經濟和企業成長時，為了降低成本，企業傾向特許經營，但在技術轉移過程中會有損失。企業對其品牌越是看重，就越傾向直接投資。此外，當員工培訓需要很大投資而投資效益又有很大的外部性，或者在管理和質量控制上由於監督成本很高，一些質量要求也難標準化，需要成員間默契的專業技能時，企業也會傾向於直接投資（Ana Ramon Rodriguez，2002）。

問卷調研結果也證實了國際化經驗與企業對海外公司的控制慾望呈U性，説明企業進入海外市場的模式是一個漸進的過程，擴張模式與國際化所處的階段有關。

在關於旅遊企業跨國經營人力資源的研究方面，烏爾蘇拉‧克雷格（Ursula Kriegl）認為在國際飯店的管理中，尋找合適的海外管理者至關重要。管理者的管理技巧包括人際關係技巧與文化敏感性、靈活性和適應性、學習工作國文化的動力與興趣、對當地禮儀的熟悉、對國際商業事務的瞭解、在有限資源下工作的能力、處理壓力的能力等。這些管理技巧可以透過培訓得到提高，培訓方法包括語言培訓、文化多樣性講習班、角色扮演、國外概述與國際管理研究、海外實習、海外學習、旅遊等。此外國際企業工作經歷、外語學習、國際企業管理的學習、海外工作的專門培訓、繼續發展的培訓也是比較重要的。

總體而言，目前中國內外對旅遊企業國際化經營的研究主要呈現出以下幾個方面的特點：一是起步比較晚，參與研究的學者在數量上比較少，相關研究文獻比較有限，但是對這一問題的研究正逐步引起學術界的重視。二是研究領域較不平衡，無論是中國國內還是國外學者，對於旅遊企業跨國經營的一般理論問題研究的都比較少，除了杜江在其著作中進行了較為系統的論述外，只有少數學者在論文中對其中某一方面的問題有所涉及。中國國內多數研究集中在中國旅遊企業開展跨國經營的必要性、可行性、現狀和戰略分析方面，而國外研究則主要集中在旅遊企業跨國經營的進入模式及其影響因素方面。三是理論的得出沒有集中在大規模、多層面、持續的實踐研究之後，中國國內研究這一點尤其突出。在中國僅有中國國際旅行社總社、香港中旅集團、中國招商國際旅行社，上海市錦江（集團）聯營公司（簡稱錦江集團）、首旅集團等少量大型旅遊企業的跨國經營活動得到了非常有限的關注，而業界的活動其實遠遠不只這些。

第二節 本項研究的基本思路與現實意義

▎一、基本思路

對於「國際化」問題的研究，根據研究者所站的角度不同，可以劃分為一國國民經濟的「國際化」和企業經營的「國際化」，即宏觀的「國際化」主題和微觀的「國際化」主體（趙旻，1996）。從這個意義上來說，本項研究無疑屬於微觀意義上的國際化研究，更準確地講，是以旅遊企業為特定研究對象的微觀意義上的國際化研究。

對於「國際化」的內涵，目前人們也尚未達成共識。一種觀點認為「國際化」就是對外直接投資；另外一種觀點認為「國際化」就是跨國公司所進行的活動，沒有資本、技術等要素在國際間的轉移，就不屬於國際化經營；還有一種觀點認為「國際化」就是企業所從事的一切與國際市場有關的活動，即，凡是同國際市場發生聯繫，就意味著經營發生了某種程度的國際化。除此之外，另外一種有影響的觀點是由美國學者理查德‧羅賓遜在其著作《企業國際化導論》中提出，理查德‧羅賓遜認為「國際化的過程就是在產品及生產要素流動性逐漸增大的過程中，企業對市場國際化而不是對某一特定國家市場做出反應。」[2]即國際化是企業有意識地追逐國際市場的行為體現，它既包括產品的國際流動，也包括生產要素的國際流動。具體到旅遊企業的國際化問題，既包括旅遊廠商對旅遊產品和旅遊服務的跨境交付，或者說旅遊者對旅遊產品和旅遊服務的跨境支付；也包括旅遊商業活動所涉及的生產要素的國際流動。這就是說，國際化行為既有進出口活動，又有國際直接投資，而且可能還包括技術與管理諮詢、非股權安排和許可證貿易等等。但它不是盲目的偶爾一次的行為，而是在逐步擴大國際交易的過程中的有計劃、有步驟、有經驗的行為，其目的不在於僅僅獲得某一類或特定的國家的市場，而是所有可以帶來利潤和發展的市場，是世界市場（趙旻，1996）。本研究無意對眾說紛紜的「國際化」內涵進行系統的辨析，考慮到中國旅遊業發展的實際進程和我們的研究需要，我們在本研究範圍內更傾向於接受理查德‧羅賓遜對於「國際化」內涵的理解。在有關中國旅遊企業國際化經營的具體形態方面，本研究將主要圍繞旅遊企業國際化

經營中、高級階段的有關形態展開[3]。

對於旅遊企業範圍的理解必然涉及對旅遊業的界定問題，而且在有關國際化經營的研究中，我們對於旅遊企業和旅遊業的理解無疑需要站在國際的高度。美國旅遊學家倫德伯格認為，旅遊業是為國內外旅遊者服務的一系列相互有關的行業（Lundberg，1995），這一見解因其高度概括性而為人們所普遍接受。但事實上，旅遊業不同於一般意義上的產業，因為一般意義的產業是業務或產品大體相同的企業類別的總稱，而作為旅遊業基本構成要素的旅遊企業的業務或產品卻是不盡相同的，如飯店與旅行社等。旅遊業不像其他產業那樣界限分明是旅遊業的特點（李天元，1999）。也許正因為如此，包括中國在內的世界上多數國家頒布的標準產業分類和聯合國公布的《國際標準產業分類》中都沒有將旅遊業列為單獨的產業，許多經濟學家也認為旅遊業並不能從理論上構成一個標準的產業。但是，旅遊業卻是一個實際存在的產業，各國在經濟發展規劃中都將旅遊業作為一項重要的內容，甚至在有些國家，例如西班牙、希臘和義大利等國，旅遊業已經成為國民經濟中舉足輕重的力量。

在此需要指出的是，儘管旅遊業尚未被世界多數國家和聯合國列為獨立的產業，但它已經被世界貿易組織（WTO）作為一個獨立部門編入其服務部門分類中，而且將旅遊與建築、金融、郵電通信和運輸等部門並列。[4]另外，在經濟合作與發展組織（OECD）和歐盟統計司確定的《完整的歐洲服務分類》體系中，旅遊被列為該分類體系的第二大類，這充分顯示出世界貿易組織（WTO）和歐盟對旅遊業的高度重視[5]。

毋庸置疑，人們對旅遊業這一概念認識的核心是旅遊業的產業邊界問題，亦即旅遊業的構成問題。到目前為止，有關旅遊業構成的學說中以米德爾頓的觀點最為流行。米德爾頓認為，就一個國家或地區而言，旅遊業主要由旅遊業務組織部門、住宿部門、交通運輸部門、遊覽場所經營部門和目的地旅遊組織部門五大部分組成[6]。這五個部門之間存在著共同的目標和不可分割的相互聯繫，即透過吸引、招徠和接待旅遊者，促進旅遊目的地的經濟發展（Middleton，1996）。而世界貿易組織（WTO）在對服務部門的分類中，在旅遊部門下共設立了四個分部門，它們是飯

店與餐館（含飲食）、旅行社和旅遊經營者服務、導遊服務和其他。就這兩種分類而言，飯店（住宿部門）和旅行社（旅遊業務組織部門）是得到二者公認的兩個部門，而且也是人們普遍認為最具典型意義的旅遊企業。

本項研究是北京市哲學社會科學「十五」規劃項目和北京市教委人文社科重點項目，旨在對中國內外已有研究成果進行系統梳理的基礎上，研究旅遊企業國際化經營的一般理論、普遍模式以及中國旅遊企業國際化經營的現實選擇，具體研究思路與技術路線如圖1-1所示。

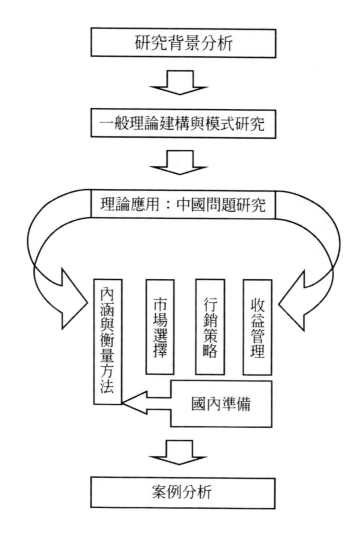

圖1-1 研究思路與技術路線示意圖

在具體篇章結構方面，第一章為導論，系統梳理中國內外在此研究領域已經取得的研究成果，為本項研究尋求可能的生長空間，同時界定研究範圍和研究價值；第二章為旅遊企業國際化經營的動機、模式與成長路徑，著力構建基於旅遊經濟運行規律的旅遊企業國際化經營的一般理論；第三章至第七章試圖將旅遊企業國際化經營的一般理論運用到中國旅遊企業國際化經營的實踐中，從衡量方法、市場選擇、營銷戰略和收益管理等方面系統探索中國旅遊企業國際化經營的現實選擇，並在此基礎上針對中國旅遊企業從事國際化經營所應做的國內準備提出了意見和建議。第八章案例分析是對研究成果的運用與檢驗。

‖ 二、現實意義

就宏觀經濟角度而言，隨著中國旅遊經濟的持續發展、國際貿易順差和外匯儲備的逐年增加，中國同主要貿易夥伴國之間的貿易摩擦不斷增加，國家貿易政策面臨調整的壓力。與此同時，隨著中國旅遊市場的全面開放和中國公民出境旅遊市場的崛起，外國旅遊企業在利益驅動下紛紛進入中國市場，中國國內市場國際化以及國際競爭國內化的市場格局已經形成。在此情況下，如何利用中國公民出境旅遊快速增長的市場機遇，實現「黑字還流」，緩解貿易摩擦，同時透過中國旅遊企業沿中國公民出境旅遊流向開展國際化經營，以減少旅遊服務貿易中的外匯流失，已經成為國家經濟發展戰略面臨的重要研究課題（杜江，2005）。本研究在一定程度上契合了國家經濟戰略調整的需要，至少可以從行業的角度為國家經濟戰略和貿易政策的調整提供有益的參考。

就產業經濟角度而言，旅遊經濟學認為，衡量一國旅遊業在國際旅遊經濟中的地位一般有兩個重要指標，一是該國接待的國際旅遊者的數量（一般為入境過夜人數）和旅遊創匯情況，另外一個是該國的旅遊企業在國際旅遊競爭格局中所處的位置。中國的旅遊業經過短短20多年的發展，在接待入境過夜人數和旅遊創匯方面都取得了重大的成就（如圖1-2 所示）。2003年，中國接待入境過夜人數為3 297 萬人次，較之於1980 年以平均每年10.12%的比例遞增；創匯達174.06 億美元，較之

於1980年以平均每年15.44%的速度遞增，世界排名也由1980年的第34　位上升到2003 年的第7 位[7]。2003 年「非典」之後，2004年，中國入境、國內和出境三大旅遊市場快速恢復，並以國際旅遊者人數和外匯收入兩項指標重新進入世界前五位，表明中國旅遊業在世界旅遊業中占據著越來越重要的地位。

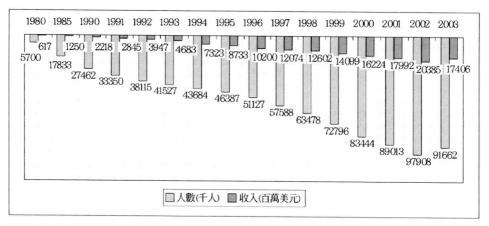

資料來源：國家旅遊局，《中國旅遊統計年鑑2004》。

圖1-2 中國國際旅遊接待人數和外匯收入情況（1980～2003）

　　然而，如果我們用中國旅遊企業在國際上的競爭位置來衡量，那麼結果就不容樂觀了。目前中國旅遊企業在國際化經營方面遠遠落後於旅遊業發達的國家。單就旅行社來說，目前中國僅僅有香港中旅、國旅總社、中旅總社等幾家旅遊企業在國外設有分社或辦事處，這些分社和辦事處的業務範圍比較狹窄，企業規模也較小，業績表現一般（高舜禮，2003）。而且，隨著中國加入世界貿易組織後對外開放程度的不斷深化，原有的對旅遊行業（和整個服務行業）的政策保護正在逐步取消，國外越來越多的旅行社已經把觸角延伸到中國來謀求控制中國不斷增長的出境客源市場。對於飯店業這一開放較早的行業，中國更成為國際飯店集團投資者矚目的焦點，而且投資區域從主要旅遊城市向二線城市蔓延。中國正在變成世界著名飯店品牌的會聚地，民族飯店的市場環境正在趨於惡化。

　　上述對比說明，中國的旅遊企業並沒有和入境旅遊市場一樣在國際格局中形成自己的競爭優勢，這在一定程度上影響著中國在國際旅遊格局中的優勢地位，而且

隨著中國國內旅遊市場國際化程度的提高，中國旅遊企業的發展和成長會面臨更加嚴峻的挑戰。當然，挑戰同時也意味著契機，中國國內旅遊市場的國際化對於那些熊彼特意義上[8]的具有創新精神的旅遊企業家來說，無疑是獲得洞悉旅遊企業國際化成長機遇和空間的機會。已有的研究成果已經表明，中國旅遊企業已經具備跨國經營的理論基礎、經濟基礎、市場基礎、產業基礎和政策基礎；而且投資主體與客源國高度相關，許多國際著名旅遊跨國公司最初大都是沿著本國公民出境旅遊的足跡開始走上國際化經營之路的（杜江，2001）。在此背景下，中國的旅遊企業如何發揮自身已有的優勢，抓住中國出境旅遊迅速增長的契機，努力把市場優勢轉化為企業成長的動力，在全球的視角下確定企業的發展戰略和提高企業的綜合優勢，進而全面提升中國在國際旅遊市場中的競爭力，成為旅遊研究中一個具有重大價值的課題，這也正是本項研究最大的現實意義所在，其他研究價值與此相比均處於次要和附屬的地位。

[1] 厲新建，「跨國經營的春天來了嗎？」，《中國旅遊報》，2003年5月28日。

[2] 理查德·羅賓遜著，馬春光等譯，《企業國際化導論》，北京：對外貿易教育出版社，1989，第1頁。

[3] 有關旅遊企業國際化經營的四個階段和七種基本形態，我們將在第二章第一節進行詳細論述。

[4] 與旅遊一起被列入世界貿易組織（WTO）服務部門分類的還有：（1）職業服務，包括專業服務（法律、會計、審計、醫療等）、計算機及相關服務、研究與開發服務等；（2）通信服務，包括郵政、電信和信件服務；（3）建築與相關的工程服務，包括總體建築、民用工程建築、安裝和裝修等；（4）分銷服務，包括批發、零售等；（5）教育服務，包括初級、中等、高等和成人教育服務等；（6）環境服務，包括排汙與廢物處理；（7）金融服務，包括保險和銀行；（8）與醫療相關的服務和社會服務；（9）娛樂、文化和體育服務；（10）運輸服務，包括鐵

路、公路、管道、海洋、內水和空中運輸服務。參見何光暐，《新世紀　新產業　新增長》北京：中國旅遊出版社，1999 年，第501～502頁。

[5]　按照這一服務分類，除交通列為第一類外，其他十類均被列為旅遊之後。它們依次是（1）郵政通信服務，包括郵政、速遞和通信；（2）建築服務，包括境外建築和國內建築；（3）保險服務；（4）金融服務；（5）計算機和訊息服務；（6）特許和許可費用；（7）其他商業性服務業，包括商業、租賃、法律、會計、管理、諮詢、公共關係、廣告、市場調研、設計和技術服務等；（8）個人、文化和娛樂服務；（9）政府服務，包括使館、領事館、軍隊和政府機構等；（10）未落實分類的服務。參見何光暐，《新世紀　新產業　新增長》北京：中國旅遊出版社，1999年，第501～502頁。

[6]　米德爾頓（Middleton）認為，旅遊業務組織部門包括旅遊經營商、旅遊批發商／中間商、旅遊零售代理商、會議組織者、預訂代辦處（如住宿預訂）和獎勵旅遊組織者。住宿部門包括飯店／汽車旅館、家庭旅店/住宿加早餐式旅店、農舍、公寓房屋／別墅、公寓大廈/分時渡假區渡假村／渡假中心、會議／展覽中心、固定的和流動的活動房車／宿營地以及小遊艇船塢。遊覽場所經營部門包括主題公園、博物館和美術館、國家公園、野生動物園、花園、歷史文化遺址和歷史文化中心、運動／活動中心。交通運輸部門包括航空公司、輪船／渡船公司、鐵路公司、公共汽車／客車經營商、租賃汽車經營商。目的地旅遊組織部門包括國家旅遊局、地區/州旅遊局、地方旅遊局和旅遊協會。

[7] 2002年中國的接待國際遊客的數量為3680 萬人次，全世界排名第5 位；在2003年由於爆發了SARS，總體位置下滑兩位。數據均來自國家旅遊局主編的《中國旅遊統計年鑑2004》。

[8]　　約瑟夫· 熊彼特著，何畏等譯校，《經濟發展理論》，北京：商務印書館，1997。

第二章 旅遊企業國際化經營的動機與成長模式

第一節 旅遊企業國際化經營的內涵和表現形式

旅遊企業既有企業的共性，也有區別於其他類型企業的個性特徵，正是這些特徵使得旅遊企業在國際化經營的過程中有著相異於其他企業的表現形式。旅遊企業是由旅遊經濟的一般規律內在形成並在旅遊經濟系統中運行的，因此我們在研究旅遊企業國際化經營的內涵時必須從旅遊經濟的一般規律開始。本節以旅遊經濟的一般運行規律為邏輯起點，從靜態和動態兩個方面來研究旅遊企業國際化經營的內涵和表現形式。

一、旅遊經濟運行的一般規律

旅遊經濟是以旅遊者的空間位移為中心而形成的經濟系統，在這一系統中，旅遊需求和旅遊供給都表現出區別於其他經濟形態的個性特徵。

1.旅遊經濟運行的客流特徵

旅遊經濟存在的前提是旅遊者的流動而並非實物的流動，因此旅遊需求和旅遊供給之間的關係不同於一般產品的供求關係，這可稱為旅遊經濟運行的第一特徵。

人們對一般物質產品需求的滿足，可以透過直接從生產地點向消費地點移動的空間運輸來實現，消費者可以不離開其居住地實現對另一地的物質產品的需求。此時，生產者無須考慮生產者和消費者之間的空間距離，消費者也無須考慮生產和消費的地點就可以得到滿足，在這一相互的過程中空間流動的概念被淡化了。對於產品製造商而言，空間距離就是產品市場範圍的一個代碼，透過增加一些生產成本實

現產品的流動即可完成。但是旅遊生產和一般產品生產不同，旅遊生產的結果不是一種有形的產品，而是與旅遊者和旅遊過程相結合的活動，旅遊者對旅遊產品的需求，是無法透過從旅遊目的地到旅遊客源地的服務空間運輸形式來實現的，而必須透過該活動的消費者——旅遊者的空間移動形式來滿足，這也就意味著，對於旅遊目的地經營者而言，旅遊需求的空間概念是非常重要的，旅遊者的空間需求直接決定著旅遊生產商的市場範圍和旅遊經濟的存在。

2.旅遊經濟運行的時空集成特徵

旅遊經濟運行的時空集成特徵，或者說旅遊經濟運行的第二特徵，可以這樣表述：旅遊消費是對時間和空間的綜合消費，是空間移動和異地消費、時間集中和即時消費的綜合體。

和其他的消費活動類似，旅遊者的消費活動也是以使用價值的轉移和價值的實現為前提的，即使用價值在實現過程之中必須依附於特定的物體。但是和一般產品的消費不同的是，旅遊活動使用價值的獲得中並不必然伴隨著實物所有權的讓渡，在多數情況下，旅遊交換中不會發生物的流動，沒有物的所有權的轉移。這就意味著，旅遊者要想獲得旅遊對象物的使用價值，必須耗費一定的時間趨近於旅遊對象物的消費空間，進而凸現了時間和空間在旅遊消費中的重要地位。

從外在形式上看，閒暇時間的集中程度既是激發旅遊動機的重要前提，也是測量旅遊消費實現是否充分的基本維度，在這方面中國的「黃金週」所形成的旅遊需求「井噴式」爆發就是一個證明。在1999年「黃金週」這一制度頒布之前，已經潛在地儲蓄了大量的旅遊消費需求，但這些需求由於閒暇時間的約束無法及時釋放，而「黃金週」制度則集中了旅遊者的消費時間，結果就出現了「黃金週」中旅遊需求和旅遊消費的「井噴式」發展。從另一個方面，旅遊者如果要消費某一產品，也只能在特定的時間內進行，表現出一種即時消費的特點。例如，旅遊者如果希望欣賞某個名勝區的美麗風景，或者希望得到某家飯店提供的優質服務產品的體驗，必須在風景名勝區的正常季節以及正常開放時間，或者飯店的正常營業時間內實現自己的消費，且在完成對這種旅遊產品的消費後，承載這一消費活動的時間是不可逆

轉的。

另一方面，旅遊消費還是一種空間消費，旅遊者對物（包括審美、愉悦等旅遊吸引因素）的使用價值的獲取是透過旅遊者的空間移動來實現的，在移動的過程中必然伴隨著滿足需要的各種消費，且這些消費在不同的區域還表現出不同的消費特徵。正是因為這層意義，我們說旅遊經濟是一種「活」的經濟，它對旅遊消費區域具有很強的波及效應。

3.旅遊經濟運行的剛性特徵

旅遊供給具有本地剛性，而且旅遊產品的供給表現出強烈的人格化特徵，這是旅遊經濟運行的第三特徵。

我們由「第一特徵」可以知道，旅遊的生產和供給不能像其他的產業供給那樣透過將生產作業間搬運到目標市場進行產品的生產，旅遊經濟中諸如景觀供給、住宿供給等主體生產部分是不可移動的，不可以將景觀供給、住宿供給轉移到客源市場進行消費，這就使得旅遊供給受到對象物的時空約束，具有本地剛性的特徵，這種特徵決定了資源在旅遊供給中的重要地位。

此外，在旅遊供給中，大部分旅遊產品是透過人的服務表現出來的，而這些服務是無法離開一般的物化要素來實現的，結果就使得旅遊供給表現出一種強烈的人格化特徵。這也就是說，旅遊企業為了保證旅遊產品的質量，必須對本企業的人力資源進行投資，使員工掌握本企業包括服務技巧和管理技術等在內的商業訣竅（know-how ＆ show-how），這些商業訣竅能夠保證員工向旅遊者提供符合其需要的各種消費服務，而這正是旅遊企業獲取利潤的源泉。從更深層次上考慮，這種人格化的因素能夠將人力資源和企業緊緊地凝結在一起，員工離開了企業，其所掌握的商業訣竅就失去了和相關物化要素結合的機會，企業失去了員工也就意味著失去了利潤（齊善鴻、戴斌，1999）。這也就是說，對於飯店等這類人力資源充分的企業，透過特許經營和管理合約等管理技術的外溢是實現規模經濟的重要形式[1]。

旅遊經濟的這些運行規律決定了旅遊企業國際化經營的內涵不同於其他企業，

也決定了旅遊企業國際化經營的表現形式有別於一般的企業。

二、旅遊企業國際化經營內涵與形式的靜態分析

如前所述，國際化是企業有意識地追逐國際市場的行為體現，它既包括產品國際流動，也包括生產要素的國際流動，也就是説，企業國際化經營是指企業的經營活動跨越了國界，在國際範圍內組織商品、服務和要素的流轉和轉換。一般説來，企業國際化的三種重要表現形式是出口、契約式合作和直接投資[2]。這一理解同樣適用於描述旅遊企業國際化經營的內涵，只是其表現形式和一般企業的國際化經營不同。從靜態角度來看，旅遊企業的國際化一般有四種表現形式，即旅遊跨國貿易中的企業組織和接待、國際合作性契約協議、在他國的商業存在和與他國企業的戰略聯盟[3]。

1.旅遊跨國貿易中的企業組織和接待

所謂旅遊跨國貿易，是指客源國的旅遊企業和目的地旅遊企業透過各種契約建立的旅遊客源組織與目的地接待關係。如果兩個國家相互為客源國和目的地國，那麼這兩個國家之間組織和接待體系則是雙向的。在此過程中，如果有旅遊企業透過正式的合作契約參與到這種組織和接待體系中來，那麼我們認為這個旅遊企業正在進行國際化經營。這種形式按照組織和接待分工的不同，又可以分為組織型旅遊企業和接待型旅遊企業，二者的共同特點都是以一種正式的或固定的契約作為與國外旅遊企業聯繫的紐帶。

對於接待型旅遊企業，如果按照一般國際經濟學的理論，很難界定其是否屬於企業的國際化經營。與一般國際經濟學中的產品出口表現出的國際化行為相比較，我們會發現，這種形式在旅遊企業中事實上表現為一種「產品出口」，只不過流動方向恰好相反，這正是因為旅遊在本質上是一種「人」的流動而不像其他的經濟形態一樣是產品化在一般「物」上的流動。在旅遊跨國貿易中，旅遊者與其所支付的款項的流動方向是相同的，而在傳統的商品出口中，出口產品和支付款項的流動方向是相反的（參見圖2-1）。

由於旅遊產品具有生產和消費的同一性，境外旅遊者為實現旅遊消費，必須跨越所在國的邊境來到東道國進行消費，而對於東道國的旅遊企業來說，接待這些旅遊者的造訪也就意味著向他們提供旅遊服務，而這些服務都是透過物化在一般商品上的活勞動的形式表現出來的，無法離開一般物質化商品的支持，在這過程中旅遊企業不可避免地要向來自境外的旅遊者提供本國所生產的產品。這就說明，旅遊企業同樣在進行著產品的出口，只不過這種出口的形式是透過境外旅遊者到本國的空間移動來替代這些產品的空間運輸的。

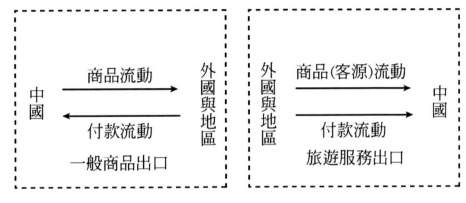

資料來源：李天元，《旅遊學概論》，南開大學出版，2000年。

圖2-1 一般商品流動和旅遊產品流動比較

如果按照旅遊者選擇特定旅遊企業的主動與否對這些客源進行劃分，我們就會發現，其中一部分旅遊者是由客源地旅遊批發商提供的，也有一部分是由該企業透過宣傳促銷招徠的。因此，旅遊產品的國際化分銷也是國際化經營的重要形式。所謂旅遊產品的國際化分銷，是指在國際範圍內直接或者透過某些中介物將旅遊產品銷售給旅遊者的經營方式。目前世界上最重要的國際化分銷渠道是以航空公司為基礎開發出的計算機預訂系統（CRS：Computer Reservation System）和在此基礎上發展起來的全球分銷系統（GDS：Global Distribution System）（杜江，2001）。除此之外，還有透過以契約的形式與旅遊中間商建立合作關係的分銷方式，朱卓仁（Chuck Y. Gee）根據旅遊產品供應者和購買者之間的銷售關係，將旅遊產品銷售渠

道劃分為一級系統、二級系統、三級系統和四級系統。圖2-2 比較直觀地表示出這四種系統鏈條的長度。

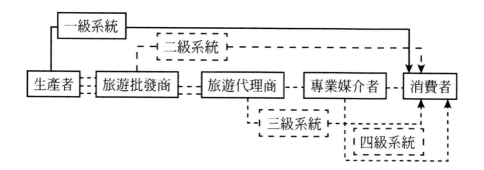

資料來源：根據戴斌《旅行社經營管理》第68頁整理。北京：旅遊教育出版社，2003年。

圖2-2 旅遊產品的四級分銷渠道

　　從事旅遊客源組織和從事旅遊接待的企業都是上述旅遊產品分銷渠道系統的一個組成部分。事實上，這兩類不同的旅遊企業在業務上經常是相互交叉的，而且在進行跨國旅遊貿易操作時，旅遊企業往往同時兼任旅遊接待商和旅遊批發商，只是就某一個具體的國際旅遊團隊而言，他們扮演的角色不同。對於西方那些建立起旅遊市場垂直分工體系的旅遊企業來說，很多旅遊批發商本身也具有旅遊零售商的功能。

　　需要指出的是，國際旅遊接待貿易中的企業組織和接待通常存在於旅行社中，而飯店業同行通常透過與旅行社簽署合作協議的方式建立業務聯繫，這在團體旅遊的接待中表現得尤為明顯。在旅遊跨國貿易中，只有那些透過正式契約聯結的從事旅遊接待或者批發的旅遊企業才算是嚴格意義上的國際化經營，即前述理查德・羅賓遜意義上的、企業有意識地追逐國際市場的行為體現。

2.國際合作性契約協議

　　所謂國際合作性契約協議，是指旅遊企業利用其所擁有的知識、技術和技能等

無形資產，與國外企業簽訂非股權性契約安排獲取收益的經營形式。這種契約協議通常透過品牌聯號、特許經營、管理合約等具體方式加以實施。從目前看，這一形式主要集中在國際飯店行業，目前世界排名前十位的飯店集團大部分都是透過這種非股權的合作協議進行國際化經營的，也有的學者將這種方式稱為在他國的技術存在。我們在這裡重點介紹較為常用的兩種方式：特許經營和管理合約。

（1）特許經營

特許經營是指某個商標、服務標誌、商號或者廣告符號的所有者與希望在經營中使用這種標誌的個人和團體之間的一種法律和商業關係。特許經營一般分為兩種基本形式，一是品牌或者貿易名稱的特許經營，即特許者只是把自己擁有的商號或商標的使用權出售給受許者，基本不涉及經營和管理；二是經營模式的特許經營，這種方式使特許者與受許者之間存在著更為密切的關係，受許者向特許者購買的是專長、經驗和經營之道，特許者向受許者提供全方位的服務，包括選址、培訓、提供產品、營銷策劃和幫助融資等。其中關鍵的要素是營銷策略和計劃、操作指南以及統一的經營理念。受許者需要先交納先期加盟費，以後還要不斷交納權利金，而特許者則利用這些經費為受許者提供培訓、研究開發和不斷的管理支持。

由於特許經營是一種透過制度安排而形成的無形資產的輸出，本身並不牽涉企業資本的流動，相對於直接建立分支機構的市場風險要小得多。這種形式有利於擴大企業的經營規模，實現企業的規模經濟，是旅遊企業國際化成長的重要方式。表2-1表明，當今世界上許多飯店集團都是透過特許經營這種方式進行國際化經營的。

表2-1 2003年全球飯店特許經營前十名

飯店名稱	特許經營的數量	總飯店數量	總量全球排名*
勝騰集團	6402	6402	2(美國)
選擇國際飯店	4810	4810	4(美國)
洲際飯店集團	2926	3520	1(英國)
希爾頓飯店公司	1808	2173	10(美國)
萬豪國際公司	1765	2718	3(美國)
雅高集團	494	3894	4(法國)
卡爾森國際飯店集團	852	881	9(美國)
美國特許經營系統	470	470	21(美國)
羅浮宮上流人士飯店	360	896	14(法國)
最佳價值客棧品牌聯盟	318	318	50(美國)

*括號內註明的是其總部所在地。

資料來源：Hotel 雜誌2004年7月號。

（2）管理合約

　　管理合約是飯店的所有者和飯店管理公司之間簽訂的委託管理合約，其要義是所有者僱傭飯店管理公司/經營者作為代理人全權負責飯店的管理業務，經營者以所有者的名義從經營所得的收入中支付所有的經營開支，並獲取管理費（包括基本管理費和獎勵管理費）。飯店所有者提供公司的所有資產，包括土地、建築、家具、設備、設施、運營資本等，承擔全部法律與財務責任，享有剩餘索取權。和特許經營一樣，管理合約也是以契約的形式聯繫輸出者和接受者，但是在操作特點、法律關係、所有權和經營權的分離方式以及技術轉移的範圍上和特許經營有很大的不同[4]，其中一個明顯的例子是在管理合約中涉及世界貿易組織（WTO）所提出的服

務貿易中的「自然人流動」，這一形式在有些國家是受到貿易壁壘的阻礙的。因此，就全球來看，利用管理合約實現國際化經營的旅遊企業較之於特許經營的在數量上要少一些（參見表2-2）。

表2-2 2003年全球飯店管理合約前十名

飯店名稱	管理合同數量	飯店總數量	總量全球排名*
萬豪國際公司	858	2718	3(美國)
美國長住飯店集團	475	472	17(美國)
雅高集團	475	3894	4(法國)
洲際飯店集團	423	3520	1(英國)
莎拉森企業集團	360	360	38(美國)
羅浮宮上流人士飯店	345	896	14(法國)
維斯蒙特飯店集團	332	332	20(美國)
洲際飯店公司	295	295	15(美國)
喜達屋國際飯店集團	243	738	8(美國)
希爾頓飯店公司	206	2173	6(美國)

*括號內註明的是其總部所在地。

資料來源：Hotel 雜誌2004年7月號。

除上述兩種主要的形式之外，旅遊企業透過契約與國外建立的各種業務外包等也屬於旅遊企業國際化經營的範疇，這些方式也是旅遊企業國際化成長的重要形式，後文對此會有詳細說明。

3.旅遊企業在他國的商業存在

「在他國的商業存在」是世界貿易組織（WTO）在對服務貿易進行闡述時的一

個詞彙，其含義是指一個成員國的服務提供者在另一個成員國領土內透過設立商業機構或者專業機構，直接為後者領土內的（包括境外前往的）消費者提供服務，這一方式也是最普遍使用的國際化經營方式。這種方式包括旅遊企業透過直接投資方式，或者控股、收購、兼併，或者直接建立境外旅遊企業，一般都是以資本或者股權的形式來進行的，這也是傳統意義上的跨國公司的技術定義要點。

與前面兩種國際化經營形式相比，「商業存在」最大的特點是企業的資本直接參與到經營中去。也就是說，這種經營形式是透過直接投資或者直接控股、兼併或者是合作的方式在他國設立分支機構的。這一做法主要有兩個目的，一是直接接待來自母國旅遊企業的客源，將旅遊者的旅遊活動和旅遊收益內部化；二是透過這一機構的宣傳為在母國的旅遊企業招徠旅遊客源，對本企業的旅遊產品進行國際化銷售。目前，國際上發達國家的旅行社越來越多地放棄間接分銷渠道戰略，轉而採取直接銷售戰略，包括以收購客源地旅行社或者與之合資的方式建立自己的分銷網絡。這些旅行社利用分銷網絡進行定向銷售，以降低分銷成本，增加企業利潤。世界上大的旅遊集團如美國運通旅行社（American Express）、德國的嘉信力旅運公司（Carlson Wagonlit Travel）等在他們主要的客源國都擁有上百家旅行代理商作為分銷點，其中湯姆森旅遊集團在英國的分銷網絡就擁有800分銷點[5]。

當前，西方發達國家的旅遊企業在國際化中還出現了以資本擴張為目的的收購和兼併浪潮，這就不再僅僅是一種以商業存在為目的的經營現象，而是已經上升到企業戰略成長的高度，這同時也反映出旅遊企業的國際化已經發展到一個新水平。這一現象主要存在於貿易壁壘相對較低的美國和歐洲之間，如英國最大的旅遊經營公司湯姆森旅遊集團（Thomson Travel Group）在1990年代先後收購了Austraval和Crystal Holiday等較小的旅遊公司後，在2000年卻被德國的普魯塞格（Preussage，即現在的德國TUI）購買。表2-3 所示為2000年前後發生的一系列旅行社跨國併購案例。

表2-3發達國家旅行社業跨國併購情況一覽表

收購時間	採取收購的旅遊社	被收購旅遊社	兼併方式
1995	美國運通 American Express	德國 West LB旅行社	收購
1995	德國途易 TUI(國際旅遊聯合會)	荷蘭國際旅行社 Holland International	合併
1997	美國運通 American Express	比利時 BBL旅行社	合資
1997	湯姆森旅遊集團 Thomson Travel Group	瑞典 Fritidsresor旅行社	收購
1998	英國航空旅行社 Airtour	比利時太陽國際旅行社 Sun International	收購
1998	英國航空旅行社 Airtour	德國弗洛施旅行社 Frosch Tourisik Group	收購
2000	德國的普羅伊薩格旅行社 Preussage(即TUI)	英國湯姆森旅遊集團 Thomson Travel Group	收購
2001	德國Conder集團 Conder Group	托馬斯‧庫克旅行社 Thomas Cook	收購*

註：德國Conder 公司是從德國的TUI手中把托馬斯‧庫克旅行社收購的。

資料來源：根據課題組，《中國旅行社發展現狀與對策研究》，旅遊教育出版社，2002年和Nigel Evans，Strategic Management for Travel and Tourism，London：Butterworth-Heinemann Press，2003有關資料整理而成。

4.與他國旅遊企業的戰略聯盟

戰略聯盟是指旅遊企業出於市場風險分擔和優勢互補的戰略目的而採取的一種長期聯合和合作的經營方式。這種方式的特徵主要表現為兩個方面，一是聯盟涉及基本技術和客源共享，一般以相互持股或者某種共同利益的分配作為相互信任的紐

帶；二是聯盟一般集中在國際旅遊市場競爭比較激烈的飯店業和民用航空業等領域，而且它們之間的合作涉及服務產品創新、共建訊息平臺、項目策劃、營銷合作、戰略發展和聯合進入等多個方面。旅遊企業透過這種國際化合作的方式可以相對容易地打入國際市場，最大限度地減少市場區域多元化的風險。

從世界範圍看，大部分航空公司是透過持有國外航空公司股本或者聯合契約的形式進行國際化經營的，這樣可以實現企業間的資源共享和優勢互補，縮短旅遊產品創新和營銷運作的時間，降低生產成本和經營風險，而且還可以利用已經形成的電腦預訂系統（CRS）快速地擴大產品的銷售渠道，透過壟斷客源來實現對旅遊經營鏈條上的利潤壟斷。目前像星空聯盟（Star Alliance）和寰宇一家聯盟（the Oneworld）等世界主要跨國航空聯盟，幾乎涵蓋了世界上主要國家的所有航空公司[6]。除此之外，還有一些航空公司透過直接控股或者交換持股的方式建立起戰略聯盟，這種戰略聯盟成員之間較之於上述聯盟有著更加緊密的關係。與此同時，世界上一些飯店也透過建立戰略聯盟的形式進行國際化經營，這些飯店除了我們上面提到的技術性契約轉讓外，還建立起關係較為鬆散的合作集團，如市場營銷集團、物資採購合作集團、人員培訓合作集團以及飯店預訂系統合作組織等（李天元，2000）。

上述旅遊企業國際化經營的各種形式都有自己不同的表現特徵，每種形式也有自身的優點和缺點（參見表2-4）。這裡需要說明的是，作為旅遊企業國際化經營可供選擇的基本方式，跨國旅遊貿易中的組織和接待、國際契約式合作、在他國的商業存在以及戰略聯盟，對企業而言並不是簡單的遞進或者替代關係，而往往與企業目標以及為此而制定的發展戰略密切相關。旅遊企業最初可以透過直接在他國建立商業存在成為跨國企業，之後既可以根據不同的市場行情或者基於成本和收益的比較，繼續從事國際接待和組團工作，也可以透過特許經營等國際契約協議的形式進行國際化經營，同時，這幾種方式的綜合使用還可以造成相互強化的結果。

表2-4 旅遊企業國際化經營形式的優點和缺點

國際化經營形式	特徵	優點	缺點
旅遊國際貿易中的組織和接待	旅遊接待 組織客源 旅遊產品分銷	擴大市場範圍 增加產品銷售	對外匯表現較爲敏感 對外在社會政治環境反映敏感
在他國的管理技術存在(契約式合作)	特許經營 管理合同 品牌網路	投資小 集中於核心經營活動	控制權小
在他國的商業存在(資本或者股權投資)	直接投資 控股 收購兼併	保持一定的控制權 充分使用當地客源 使用當地資源	投資大 風險高
與他國旅遊企業建立策略聯盟	產品研究和開發 非正式聯盟 合資合作企業	靈活多變 減少風險 擴大新市場	不容易控制 決策推遲 核心技術有可能會被競爭對手獲取

三、旅遊企業國際化經營內涵與形式的動態分析

杜江在其專著中從動態角度對旅遊企業跨國經營的表現形態做了詳盡的表述（杜江，2001）。他認為，旅遊企業跨國經營包括初級、過渡、中級和高級四個階段，涵蓋七種具體形式，並且論證了每種形式從低級到高級演進的邏輯關係。這七種形式涵蓋了旅遊企業國際化經營的基本表現形態（參見圖2-3），而且這些形態在旅遊經濟運行基本特徵的制約下呈正向演進關係，具體表現在如下幾個方面：

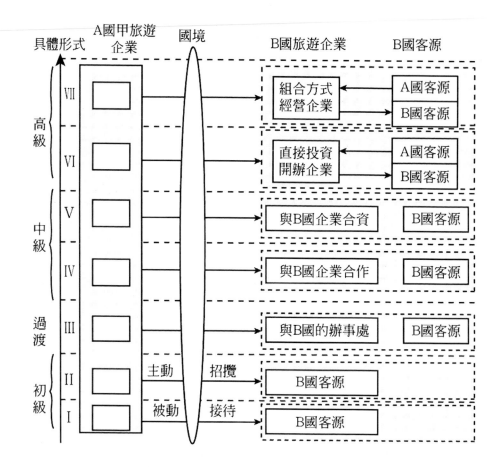

資料來源：根據杜江《旅遊企業跨國經營戰略研究》中有關內容整理而成。

圖2-3 旅遊企業國際化經營的四個階段和七種基本形式

（1）跨國經營的初級階段可以分為兩種，一種是本國的旅遊企業在本國境內接待另一國的旅遊者，但是這種接待是被動的，旅遊企業出於擴大接待規模的動機，往往會透過產品營銷等方式到另一國主動招徠旅遊者，這就演進到初級形式的第二種形式——旅遊企業主動在國際市場上尋找客源。

（2）旅遊企業的過渡形式是指旅遊企業為了便於在另一國的宣傳，往往會設立辦事處或代理處來連接境外市場。這個辦事處不是獨立法人，不能在境外獨立招徠和接待旅遊者，而僅僅表明該旅遊企業的存在。這可能是由於國外的貿易壁壘所

限，也可能是因為企業擔心在對當地市場環境不熟悉的情況下貿然設立分支機構可能會導致經營風險的擴大。

（3）中級階段包括兩種形式，一是某國旅遊企業透過契約的形式與另一客源國的一個或者多個旅遊企業進行合作，從事對外招徠和接待業務，此時聯結本國旅遊企業和他國旅遊企業的紐帶是契約。但是，當由於市場發育不完全而導致二者之間的交易成本大於組織成本時，本國旅遊企業就傾向於用企業內部指令代替市場關係，這就產生了直接投資的可能。然而由於受到國外社會、制度環境等因素的制約，旅遊企業一般不採用完全投資方式，而是傾向於採用與境外企業合資的方式進行企業的擴張，這就是旅遊企業國際化經營中級階段的第二種方式。

（4）高級階段也包括兩種形式，一種是旅遊企業在另一個國家直接投資建立旅遊企業。另外，隨著旅遊市場分工的深化，越來越多的具有一定實力的旅遊企業會綜合運用直接投資、合資、租賃、併購（在他國的資本存在）以及非資本維度的管理合約、特許經營、聯號擴張、集團化發展（在他國的商業存在）等多種商業運作工具來拓展自己在全球的商業份額。

透過對旅遊企業國際化經營形式與內涵的動態考察，我們可以知道，旅遊企業在特定條件下為什麼會採取某一方式而並非別的方式進行國際化經營，也可以理解旅遊企業國際化經營的演進過程。實際上，旅遊企業國際化經營的形式在現實中也並非是相互排斥或者相互替代的，而往往是根據企業面對的市場環境及其發展戰略來做出相應決策。至於旅遊企業為什麼要進行國際化經營，則是我們下面所要集中回答的問題。

第二節 旅遊企業國際化成長中的市場驅動與政府干預

關於企業成長的問題，在經濟學和管理學中都有研究。經濟學側重於在市場競爭條件下對企業最優規模邊界、企業最優成長率以及企業成長約束條件的分析，而管理學則傾向於從單個企業的角度，分析其成長的階段以及每個階段的特徵，以此來把握企業發展的規律，為企業的管理決策提供依據。無論哪個學科，一般都認為，企業成長是企業透過投資活動實現其業務擴大和市場拓展，追求自己規模經濟的結果。我們分析旅遊企業國際化成長時，基本沿用企業成長的一般理論，但是同時也要考慮旅遊企業的個性特徵。一般來說，旅遊企業的國際化成長是企業在本國旅遊者國際流動數量不斷增加的背景下追求規模經濟的結果。在這一過程中，由於旅遊企業的國際化經營涉及一個國家在國際旅遊經濟競爭中的地位和本國居民旅遊福利的提高，政府會透過行政力量的介入進行支持。從現實經驗來看，旅遊企業國際化成長是多種要素共同促進的結果。

一、旅遊企業國際化成長中的市場驅動

1.旅遊企業的國際化成長和本國居民出境旅遊需求的市場存量高度相關

按照需求決定供給的理論，位於客源地的旅遊企業因為接近客源市場、瞭解旅遊者的需求，並能根據旅遊者的需求提供相應的服務，因此較之於其他地區的旅遊企業在產品供給上具有比較優勢。隨著消費空間的拓展，旅遊者會逐漸遠離居住地去旅遊，其所需要的各種旅遊訊息及服務大都是本地旅遊企業提供的，從而形成了提供旅遊服務近距離市場和遠距離市場共存的局面，這就使得旅遊客源地的旅遊企業具有掌握客源的壟斷力（張輝，2002）。在這樣的情況下，旅遊企業就具有動力將本國的旅遊者納入到其經營框架內，跟隨旅遊者出境旅遊的足跡進行國際化經營。我們可以透過一個簡單的模型證明處於旅遊客源地的旅遊企業國際化經營的必然性。

旅遊者在旅遊過程中，不可避免地要進行各種消費，這些消費現實地表現為不

同種類的旅遊產品。由於旅遊消費是對空間的消費,這些旅遊產品可能會來自於旅遊客源國,也可能會來源於旅遊目的地國,也可能來自於一些中間國家。圖2-4是英國學者艾德里安概括出的一個國際旅遊者在不同地區的總旅行花費(Adrian,1995),圖中數字代表所占的比例。

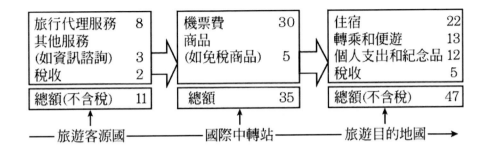

旅行代理服務	8		機票費	30		住宿	22
其他服務			商品			轉乘和便遊	13
(如資訊諮詢)	3		(如免稅商品)	5		個人支出和紀念品	12
稅收	2					稅收	5
總額(不含稅)	11		總額	35		總額(不含稅)	47

—— 旅遊客源國 —————— 國際中轉站 —————— 旅遊目的地國 ——►

資料來源:Adrian Bull,《旅遊經濟學》,龍江智譯,大連;東北財經大學出版社,2004年,略有改動。

圖2-4 一個假設的國際遊客的旅行消費構成比例

由圖2-4可以看出,發展旅遊跨國經營對於旅遊客源地國家的機遇應該是最大的。這裡我們簡單地假設企業甲、乙和丙在旅遊客源地、旅遊中轉地和旅遊目的地分別擁有自己的分支機構為旅遊者提供服務[7],假定每一個企業都能獲得來自另一個企業提供的顧客,那麼:

●甲企業獲得93的收入,而不是11——增加到8.5倍;

●乙企業獲得93的收入,而不是35——增加到2.7倍;

●丙企業獲得93的收入,而不是47——增加了98%(不足2倍)。

由此可以看出,透過國際化經營,處於客源地的甲企業所獲得的收入增幅最大,相應獲得的利潤也可能最大。當然,這個模型僅僅限於一種假設,在現實中旅遊企業的能力總是有限的,幾乎沒有任何一家旅遊企業能夠經營旅遊者需要的所有

業務，但是至少充分地說明正是出於對利益的追求，位於旅遊客源地的旅遊企業有動力進行國際化經營。旅遊經濟發展的大量事實也證明，旅遊企業進行跨地區或者國際化經營都是以其掌握的輸出客源為基礎。根據本地旅遊者出遊線路在旅遊目的地國實施國際化經營，是世界範圍內旅遊企業通行的做法（張輝，2002）。杜江教授（2001）透過對主要客源國和跨國經營投資主體關係的研究，明確得出了跨國企業的投資主體和國際旅遊主要客源國高度相關的結論。

2.生產要素邊際報酬和規模經濟影響下的旅遊企業國際化經營[8]

從微觀經濟學的角度考察，旅遊企業存在著生產要素邊際報酬不變或者邊際報酬遞減的特點。生產要素的邊際報酬不變是指旅遊企業如果對投入增加一倍，那麼產出也會增加一倍，這在旅行社行業中表現比較突出。無論規模大小，旅行社為遊客提供的服務大致是相同的，而所使用的資本（主要表現為辦公場所）和勞動（旅行代理人）的比率也是相同的，這就決定了旅行社對規模經濟的追求主要透過實行註冊化經營和多地點經營來實現。生產要素邊際報酬遞減是指投入增加的數額要大於產出增加的數額，這在飯店行業表現尤為明顯。在飯店業中，生產要素（人力要素和實物要素）帶來的報酬的增長，通常受制於由固定投資所決定的生產剛性，這也就決定了飯店業很難透過單體飯店的內部擴張來實現規模經濟。考慮到旅遊客源的特點，飯店業的規模經濟也大都是透過多地點經營而實現的。

實現規模經濟是旅遊企業成長的一個必要條件。旅遊企業的規模經濟一般都表現為透過多地點經營實現的產品銷售數量（業務專業化或者多元化）和市場銷售範圍的擴大（即市場區域的多元化水平）。這裡我們假設一家旅遊企業在國內已經得到了充分的發展，進一步的發展方向是透過向國外的市場擴張進行國際化經營。如同時也假定旅遊需求方面的成長只取決於其所在區域的多元化，即企業為了獲得比現有市場條件下更快的成長，必須面對更多區域的旅遊者進行銷售，則：

$$Gd = F(L)，且 F'(L) > 0，$$

其中Gd表示需求的增長，L表示市場區位的多元化水平，兩者是一種正相關關

係。

旅遊企業為了實現區位多元化，即進入國際市場，就要增加相應的支出，包括廣告費和其他促銷活動的費用，以及在國外設立分支機構和一些由於制度和政策制約而必須付出的支出等。這些支出如果被看做是資本的成本，將會提高旅遊企業的資本—產出比較；如果被看做現期成本，將會導致利潤空間的縮小，與降價的效果相同。而且因為企業能力受到管理能力和人力資本要素的約束，市場區位的多元化也會導致企業管理方面的效率下降。上述這些關係可以看做是企業進行市場多元化的成本函數：

$$L = H\left(\frac{1}{p}\right)$$

其中p是資產的回報率，是旅遊企業的利潤和資產存量的比率，由於

$$p = \frac{U}{K} = \frac{UQ}{KQ} = \frac{m}{v}$$

U表示利潤，Q為旅遊企業的產出，m是利潤率U／K，v是資本—產出比率Q／K，這樣，旅遊企業進行區位多元化的成本函數可以表示為：

$$L = H\left(\frac{1}{m} \cdot v\right)$$

把旅遊企業需求增長函數與市場區位多元化函數結合起來，就可以得出以下的結論：旅遊企業需求增長率是資產回報率或利潤率的反函數，即要透過市場區位多元化而獲得較快的增長，或者導致一個較低的利潤率，從而使得資產回報率降低；

或者導致一個較高的資本一產出係數，它同樣降低資產回報率；或者上述兩種情況同時出現，即：

$$G_d = F_s \left(\frac{1}{p} \right) = F_s \left(\frac{1}{v}m \right)$$

但是，從長期來看，旅遊企業的需求能夠增長的關鍵，取決於增加支出投資資金的可能性。因此，企業的實際成長及其速度取決於資金供給增長的可能性，長期內的成長趨勢則是由需求增長和供給增長的平衡所決定的。

一般說來，旅遊企業獲取資金有三個渠道：留存利潤、借貸和發行股票。如果企業不能依靠外部資金（缺乏貸款的支持，無法透過上市發行股票融資），新投資就意味著留存收益，如果用r表示留存利潤占總盈利的比例（也就是留存利潤的比率），I表示新投資，那麼則有：

I＝rU

因此，旅遊企業資產增長率（簡稱供給增長率）為

$$Gs = \frac{I}{K} = r \cdot \frac{U}{K} = rp$$

可見，旅遊企業的供給增產率是資產回報率的一個線性函數，給定投資等於新資金的利用，並假定K代表已經投入的現有資產的資金，那麼Gs也可以被認為是資金供給增長率。

當考慮外部資金的可得性的時候，上述分析就算不上準確，但是並不影響結論，因為這個時候雖然新投資的總供給將超過留存收益，但是在長期內仍將與企業的資本收益相關，因為在其他情況相似時，企業的利潤越高，也就意味著企業的能

力越強，也就可以從包括政府在內的各個部門籌得更多的資金，反之亦然。

如果用a代表每一單位利潤所能帶來的外部新投資，則：

$$\text{Gs} = \frac{I}{K} = a\frac{U}{K} = ap$$

在留存利潤率r不可能高於1的情況下，a有一個絕對的上限，即給定企業利潤水平，將同時決定企業外部資金來源的最大數目。因為在旅遊企業中，較高的留存利潤意味著較小的現金分紅，擁有企業股權的股東（或者政府）必然會對此做出非意願的反應；如果採用借貸的辦法，也同樣意味著這樣的問題，而且會給企業帶來更大的利息負擔。因此，一個較高的a值會導致該企業股票吸引力的下降，這意味著企業只有維持一個較低的股價水平，這使得企業較為容易被監管。這樣，關心自身利益不願失去與企業控制權相應的薪金、地位和權力的經理就必然面臨著一個a的最高值a*，超過該值企業的風險就高得無法承受。由此可以給出供給增長函數：

Gs＝ap　　a≤a*

將上述需求增長函數和供給增長函數結合起來，就可以得到企業的均衡成長率：

$$G_d = F(L) \text{，且 } F'(L) > 0 \quad \cdots\cdots\cdots\cdots\cdots \quad (1)$$

$$Gs = ap \quad a \leqslant a^* \quad \cdots\cdots\cdots\cdots\cdots \quad (2)$$

$$L = H\left(\frac{1}{m} \times v\right) = H\left(\frac{1}{p}\right) \cdots\cdots \quad\cdots\cdots\cdots \quad (3)$$

$$Gd = Gs \cdots\cdots\cdots\cdots\cdots\cdots\cdots\cdots\cdots \quad (4)$$

$$G_d = F_s\left(\frac{1}{p}\right) = F_s\left(\frac{1}{v}m\right) \quad \cdots\cdots\cdots\cdots \quad (5)$$

方程（2）、（4）和（5）共同決定了旅遊企業資產回報率和企業的成長率。由於企業需求增長函數和供給增長函數均只有p這一個變量，一個是正相關，一個是負相關，這就決定了二者必然存在著一個交點，這一點就是企業的均衡成長率。這個模型說明，在旅遊企業進行市場多元化和銷售多元化的過程中，只要能夠使企業的資產回報率和企業成長率維持到某種水平上，旅遊企業就能夠在市場驅動下實現成長。

當然，這個模型只是簡要地從旅遊企業的生產成本和資金報酬率出發來確定旅遊企業國際化經營的成長率，在實際中儘管這一過程要複雜得多，但是基本的影響因素和影響關係是模型可以預測到的。

二、旅遊企業國際化成長中的政府干預

1.政府干預本國旅遊企業國際化經營的動因分析

作為衡量一個國家在國際旅遊競爭格局中地位的重要標準，旅遊企業國際化經營的程度和水平在很大程度上直接反映了某國在世界旅遊經濟中的地位。正是因為如此，每個國家的政府對本國企業進行國際化經營活動大都採取了不同程度的行政介入，利用行政資源對實施跨國經營的企業進行積極的扶植和引導，進而謀求在國

家或地區之間的競爭過程中占據優勢地位。從目前國際旅遊的發展態勢來看，世界各國之間的旅遊經濟競爭首先表現為各大洲區域之間的競爭，其次表現為在本區域之間各個國家之間的競爭（張輝，2002）。而各個區域之間的競爭載體一方面集中在獨特的資源稟賦產生的旅遊吸引力，另一方面就表現為本國旅遊企業在國際化經營中表現出來的實力和規模。這些實力和規模通常表現為企業招徠遊客的能力、企業的品牌以及企業的管理技術等。如果某國的旅遊企業在這方面落後於本區域其他國家的旅遊企業，那也就意味著該國的旅遊經濟在這一區域落後於其他的國家。因此，從國家戰略的角度上，政府對本國的旅遊企業通常也會進行扶持。

國家對旅遊企業的國際化經營進行介入的第二個原因是，本國旅遊企業透過國際化經營，可以向來自本國的旅遊者提供符合他們需求的旅遊產品和專業化的服務，可以在維持旅遊者收益預期的情況下提高旅遊者對旅遊目的地的安全預期，進而提高本國旅遊者的旅遊質量和旅遊福利，這在一定程度上和國家保障旅遊者權益的初衷是相吻合的。但是國家的這一初衷無法具體到每一個遊客的層面進行實施。也正是基於這個原因，國家透過對旅遊企業國際化經營的支持，透過市場的關係在企業層面來滿足本國國民的旅遊需要。此外，旅遊企業進行國際化經營也能透過和本國旅遊者的消費交易有效地減少本國外匯收入的漏損，現在許多發達國家的旅遊企業正在透過國際化經營，把銷售觸角延伸到發展中國家，並透過直接投資或者非股權的技術轉移的方式為本國的旅遊者提供服務，擴大本國的旅遊市場，這也就意味著減少發展中國家的旅遊貿易收入，使發展中國家成為旅遊發達國家的「飛地」。

對於中國這種實施政府主導型發展戰略，而且處於經濟轉型期的發展中國家來說，除了上述的共性之外，政府行政力量介入旅遊企業的國際化經營和成長更具有特殊的意義。

第一，從旅遊企業進行國際化經營的條件來看，目前中國已經進入國際化經營中高級階段的旅遊企業大都是國有企業，這些企業大都是在行政部門政企分開或者脫離主業的過程中成長起來的，它們雖然在某種程度上進行了股份制改造，但是從表面上看政府仍然是這些企業在位的所有者，因此也就對企業的戰略制定和發展方

向，尤其是對這些國有資產的保值增值擔負著義務和責任，在這一過程中就不可避免地表現為政府力量的介入。

第二，中國目前正處於計劃經濟向市場經濟轉軌的過程中，計劃和市場兩種資源配置手段同時發生作用，制度變遷的因素會給中國旅遊企業的國際化經營帶來深刻的影響，一個突出的例子就是，目前中國有實力進行跨國經營的大旅遊企業集團都是在政府的資產劃撥下透過行政資源建立起來的，所以一旦這些企業進行國際化經營，政府仍然會透過政策或資金進行扶持。

第三，中國在總體上是一個發展中國家，而且隨著中國加入世界貿易組織做出的服務許諾一一兌現，將會有大批的境外跨國旅遊集團（尤其是旅行社集團）攜帶其資本和品牌優勢把中國作為其國際化經營的重要陣地，這將會導致本國的旅遊企業在國際競爭中的不利地位，在這種情況下，政府出於保護民族產業的目的，也會採取行政干預的方式促進本國旅遊企業的國際化成長。

第四，隨著中國經濟水平的不斷提高和旅遊市場發育的漸趨完善，中國的旅遊業已經由先前的政治接待、民間外交、創匯外貿等多個階段發展成為一種居民自發消費的經濟產業，旅遊市場的重點也由接待入境旅遊一枝獨秀的局面向入境旅遊、國內旅遊和出境旅遊三足鼎立的局面邁進，未來將會有越來越多的國民跨越國界進行旅遊活動。在這樣的背景下，政府為了提高旅遊者旅遊的質量和福利，會採用種種措施如國際救助、國際服務等，來保障旅遊者的旅遊活動得以順利進行，而本國旅遊企業的國際化經營作為提高旅遊者安全預期的最佳制度設計，自然也會得到政府行政要素的支持和扶植。

2.政府對旅遊企業國際化經營的干預方式

政府對旅遊企業國際化經營進行干預的方式，首先是對本國旅遊企業的國際化經營進行財政激勵。這種財政激勵的目的是鼓勵企業進行國際化經營，提高企業包括無形資產和有形資產的資產的回報率，保證企業實行跨國經營有利可圖。這一方式的主要內容包括，政府可以透過組建專門的銀行或者委員會，安排特殊的信用工

具，或者是簡化企業進行國際化經營的管制——如放鬆國家對外匯的管制，使之具備充分的資金力量進行國外投資。

其次，政府透過各種財政政策來削減企業的資本費用。這種方式的具體手段包括資本轉讓、「軟」貸款、股權參與、基礎設施的提供、特許權的土地供給以及相關材料的關稅減免等。其中資本轉讓即現金支付，用來解決企業國際化經營中的資金不足問題。「軟」貸款是指無息貸款或者貼息貸款，政府一般並不介入到貸款資金中，而是透過銀行或者以建立一個基金委員會的方式對此進行管理。從世界範圍來看，這種貸款方式還包含著一種創新式的還款方式，如企業在進行國際化經營初期需投入大量的固定成本投資，由於這些投資需要一定的時間作為回收週期，這種創新方式就是使這些從事國際化經營的企業在開始贏利後再進行還款，從而能保證企業在運營初期有著更大的自由度。股權參與是指公共部門投資到進行國際化經營中的企業中去，如我們國家在境外設立的許多從事宣傳業務的辦事處，很多就是由公共股權和企業股權結合而成。

第三，政府可以透過稅收政策削減旅遊企業進行國際化經營的成本，即為了提高旅遊企業運行的可行性，政府透過採取直接或者間接的稅收減免，勞動力或培訓補貼，對關鍵的投入品如資本、管理技術和人力資源實行稅費補貼、出口退稅以及雙重稅收的豁免或單邊豁免等方式，對從事國際化經營的旅遊企業予以支持。其中直接或間接地減免稅收是指對那些進行國際化經營的企業可以按照低於一般稅率的標準徵稅，甚至對這些企業實行免稅；出口退稅是指對旅遊企業銷售的旅遊產品按照某種稅率返還給旅遊企業；雙重徵稅豁免和單邊徵稅豁免是指國家和國家之間透過相互協議，來保證旅遊企業透過國際直接投資方式所賺取的利潤不會在兩個地方被重複徵稅等。政府這些辦法的實施能夠降低企業的運行成本，而且還能鼓勵具有那些有實力的企業開展國際化經營。

在現實中，任何一個旅遊企業的國際化成長都是市場驅動和政府行政力量共同介入的結果，其中市場驅動因素起著主導作用，政府行政力量的干預作用在於解決市場在配置資源中的失靈問題，從宏觀層面降低各種制度給旅遊企業的國際化成長帶來的交易成本。此外，政府透過稅務政策和財政政策削減旅遊企業的運行成本和

資本費用，都可以維持企業的資產報酬率p，從而降低企業進行市場區域多元化的成本L，從而提高企業的資本成長率。當然，其中還需要考慮企業管理水平以及人力資本儲備水平的高低。因為這涉及企業微觀管理的層面，不屬於本書所探討的範圍，在此不再贅述。

第三節 旅遊企業國際化成長的模式

一、客源依託型成長模式

　　客源依託型成長模式是指旅遊企業利用本國較大規模的出境客源，跟隨他們的空間移動軌跡做產業鏈條的延伸，進而在多個地點獲取旅遊產業價值鏈上更多的收益點。這一成長模式的前提條件是旅遊企業所屬國家必然為人口基數相對較大、經濟發展水平較高而且還具備一定規模的出境旅遊人口的國家，也就是大部分的旅遊經濟發達的國家。表2-5　所示為目前世界最大的十個旅遊客源國的旅遊支出情況，這些國家的旅遊企業一般都具有依託客源進行國際擴張的良好條件。

表2-5 世界十大旅遊客源國旅遊支出情況一覽表（不含機票費）

數量（十億美元）			國家或地區	2002年名次	2001/2002年(%)	占全球旅遊支出份額(%)
2000年	2001年	2002年				
64.7	60.2	58.0	美國	1	-3.6	12.2
53.0	51.9	53.2	德國	2	2.4	11.2
36.3	36.5	40.4	英國	3	10.8	8.5
17.8	17.7	19.5	法國	4	0.6	5.6
15.7	14.8	16.9	義大利	5	9.8	4.1
13.1	13.9	15.4	中國	6	14.4	3.6
12.5	12.3	12.4	荷蘭	7	10.7	3.2
8.8	10.1	12.0	俄羅斯	8	7.5	2.7
9.4	9.8	10.4	比利時	9	0.8	2.6
10.6	10.3	9.9	加拿大	10	20.5	2.5

　　我們可以從需求和供給兩個方面對此進行進一步的分析。從需求方面看，旅遊

者在出境旅遊時往往傾向於選擇透過本國旅遊企業來完成，隨著旅遊者消費空間的延伸，那些和本國空間距離和文化距離較遠的國家具有非常強烈的吸引力，以這些國家作為旅遊目的地能夠更好地增加旅遊收益。而與此同時，空間和文化距離的加大也意味著安全預期的降低，這個時候旅遊者就往往傾向於選擇那些能夠提高他們安全預期的旅遊企業和旅遊形式。從供給方面看，本國旅遊企業具備專業化經營的素質，熟悉本國旅遊者消費需求，能夠透過專業化、個性化的服務熟練地降低或者消除空間差異和文化差異帶給旅遊者的心理恐懼，提高旅遊者的安全預期，同時還可以透過所掌握的客源規模增加對目的地旅遊企業的討價還價能力，從而在一定程度上節約旅遊者的旅遊費用，這些都契合了旅遊者的需求，因此在現實中表現為，旅遊者的出境旅遊往往是透過本國旅遊企業的國際化經營來實現的。

具有國際化經營傾向的旅遊企業，往往會選擇那些本地和本國旅遊者主要的目的地進行空間布局，透過對這些市場多元化的經營，內化旅遊者大部分的旅遊消費，獲取因旅遊者的流動而形成的產業鏈條上的更多利潤。而且，如果動態地考察這種經營模式，當本國的政治、經濟、文化處於強勢地位，而且東道國還以旅遊企業的母國作為最主要的客源國時，這種成長模式就可能對於商業存在的國家和地區產生積極的影響。這些區域內的分支企業又往往成為旅遊企業本土化的橋頭堡。如在加拿大和美國遊客集中的加勒比海地區和墨西哥，已經發展了許多產權歸屬加拿大或美國的旅遊景點、飯店等旅遊企業，這些旅遊企業已經把當地的旅遊市場演變成為美加本土市場的延伸部分。

國際旅遊發展的經驗也證實，大多數旅行社（尤其是出境旅行社）的業務擴張都是透過在旅遊目的地建立旅行機構提供旅遊服務開始的。對於德國、英國、荷蘭等西歐國家和北歐等主要客源國的旅行社來說，它們大都掌握著一定的客源，當這些客源足夠大的時候，他們就會傾向於採用直接投資或者品牌許可的方式進行國際化經營，因此德國的途易（TUI）和英國的湯姆森假日（Thomson Holiday，已被TUI收購）都在西班牙和地中海區域設有自己的分支機構。日本的旅行社也是隨著日本客流的方向在東亞和西太平洋地區進行業務擴張而實現國際化成長的。這一類型的飯店在國際化的經營過程中，因為掌握本國客源所熟悉的管理技術，也就意味著占有比較優勢，因此常常採用非產權的方式進行擴張，擴大自己市場區域，在現實中

表現為那些主要客源國的飯店集團通常利用品牌許可、特許經營和管理合約的方式進行國際化經營。圖2-5所示為世界主要飯店集團進行國際化經營的情況（圖中的數字表示該飯店跨越國家的數量）。

‖二、資源獲取型成長模式

資源獲取型成長模式是指那些國土資源狹小或者客源規模有限，或者本國旅遊市場競爭過於激烈的國家的旅遊企業，利用自己的資本優勢，透過直接設立、購買、併購等方式在國際旅遊產業鏈條上獲取利潤增長點並實現企業成長的方式。這一成長模式一般適用於旅遊企業所在國家客源規模有限，企業為爭奪客源而導致市場競爭異常激烈，旅遊企業經過中國國內市場的發育擁有雄厚的資金基礎作為後盾的情形。在此情況下，旅遊企業就會傾向於利用自身較之於東道國旅遊企業的比較優勢，在客源充足或者旅遊市場發育不完全的國家進行國際化經營，並由此獲取企業成長機會。

資料來源：Hotel雜誌，2004年7月號

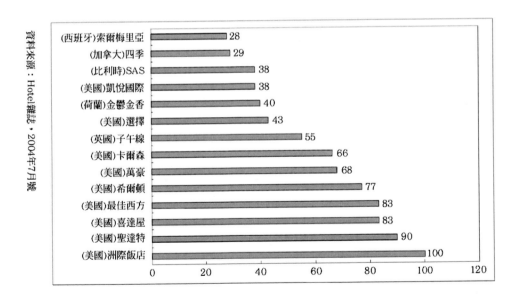

圖2-5 世界著名飯店國際化經營跨國數量

這一類型的旅遊企業的代表之一是民用航空公司。早在第一次世界大戰後，倫

敦和巴黎開通了第一條國際航線，也就是從那時候起，國際航空公司就不得不選擇在國外空港或者重要的離港城市設立分支機構來獲取更多的客源，後來為繞過東道國嚴格的法律規制而與東道國的航空公司進行聯合，共同獲取客源壟斷優勢。這些專業的航空公司經過發展，成為第一批進行國際擴張的旅遊企業，據展的業務涉及中央預訂系統（CRS）、保險、急救和國內銀行系統，在這方面的突出的代表是挪威、瑞典和丹麥共同擁有的斯堪的納維亞航空公司（SAS）。更大規模的航空公司的成長是在1990年代各國放鬆了航空市場的管制以後，管制放鬆使得更多的航空公司透過各種形式的一體化（如圖2-6所示）將自己市場範圍擴大到客源地，達到控制客源和控制資源的雙重目的。

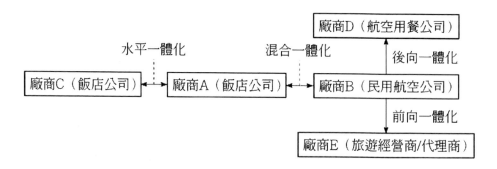

資料來源：Adrian Bull著，龍江智譯《旅遊經濟學》，大連：東北經濟大學出版社，2004年。

圖2-6 國際航空公司的一體化成長模式

水平一體化的代表企業有法國航空公司（AF）以及其旗下的子午線（Meridien）世界連鎖酒店、荷蘭航空公司的金鬱金香飯店集團等。還有一些航空公司根據自己航線的擴展來組建自己的航空公司，這方面的代表是日本全日空航空公司（All Nippon）旗下的太平洋地區的全日空酒店（ANA Hotels）以及日本航空公司在全球的日航酒店（Nikko Hotels）。還有的航空公司可能會將其業務延伸到國外地面運輸甚至一些主要的旅遊景點，其目的就在於透過所控制的資源增強其業務的互補性，進而擴大自己的市場範圍。無論哪種情況，航空公司的目的都是在於利用控制的客源來實現自己在市場競爭中的規模優勢，實現國際化的成長。

▎三、優勢外溢型成長模式

這一模式主要是指那些在多元化成長過程中利用其積累下來的豐富的經營經驗、寬闊的營銷註冊、公司品牌的無形資產以及人力資源等方面所具有的競爭優勢的外溢而快速進入國際化範疇的旅遊企業。這一類型的企業如果從原來所從事的主業進行分類，可以分為兩類，一類是這些在管理上具有競爭優勢的企業所在的產業日趨衰落，或者是市場的狹小限制了企業利益最大化的實現，進而透過這些競爭優勢的外溢到旅遊產業中來實現國際化成長；另一類就是那些原本從事旅遊業務經營的企業，透過管理知識和技術的外溢來實現國際化成長。

第一種類型的企業實際上指的是日本學者小島清在分析企業跨國經營的動機時所提出的進行「邊際產業擴張」的企業（Kiyoshi，1977）。這種企業在旅遊業中也大量存在著，尤其是近年來隨著能源危機的不斷爆發和知識經濟的到來，越來越多的傳統產業正在面臨著深刻的變革，在這一過程中許多大型企業利用自己雄厚的資金和先進的管理技術等競爭優勢，透過合作合資或者直接投資的形式向旅遊業這一世界經濟中的朝陽產業進軍，在產品層面透過第一種成長模式或者第二種成長模式實現國際化的擴張。在這方面最著名的旅遊企業應該是德國的途易（TUI）。德國途易的前身是1923 年德國普魯士州政府建立的普魯士鋼鐵煤炭公司，其主要的經營業務是煤、有色金屬、能源業務以及物流業務，後來由於歐洲市場的能源原料出現危機，普魯士鋼鐵公司決定放棄現有業務，將本企業所有人力資源、資金財力轉移到新興的旅遊業務，經過一系列的收購和資源整合，現已發展成為以旅遊為核心業務、旗下擁有15 個客源市場以及德國途易、湯姆森假日等著名品牌的歐洲第一大旅遊集團，在 2004 年旅遊總收入為 131 億歐元，占集團總收入的73%[9]。此外，中國香港的郭鶴年家族旗下的香格里拉飯店集團也是利用其母公司嘉里集團（原本以化工食品為主業）豐富的資本、管理和人力資源向飯店業進行擴張的，而且迅速成長為一個在中國大陸地區擁有20餘家分店、在全球擁有47家分店的國際化的飯店集團。

第二種類型的企業指的是那些原本就是從事旅遊業務，利用在激烈的國內市場中形成的品牌、先進的運營模式等管理技術，透過品牌許可、管理合約和特許經營

等形式的外溢來實現國際化成長的旅遊企業，這些企業在現實中大部分表現為飯店集團[10]。2003年在世界排名前十位的飯店大部分都是透過特許經營的形式來進行國際化經營的，這一方式正是旅遊企業所具有的突出人格化特徵的體現，它使旅遊企業在不需要進行大規模投資的情況下進入國際市場，而且透過向國際市場上的受許者出售一攬子的使用權而獲得可觀的額外經營收入，是飯店集團使用頻率較高的一種成長模式。

需要指出的是，我們在此主要從客源、資源和管理技術三個方面描述了旅遊企業國際化成長的模式與路徑選擇，這更多的是從理論抽象出發的模型構建。在產業運行的實踐中，一些大型的跨國旅遊企業往往具備兩個或者兩個以上的類型因素，結果更多表現為混合成長的模式。

綜上所述，旅遊經濟運行的一般規律決定了旅遊企業在國際化經營方式、成長模式和路徑選擇等方面的特點。由於旅遊企業國際化的水平涉及國家旅遊經濟在世界中的競爭地位，中國旅遊企業的國際化成長對於提升中國旅遊經濟的總體國際地位有著特殊的意義。中國旅遊市場的進一步開放和中國國內旅遊市場競爭的日趨激烈，特別是近年來中國出境旅遊的快速增長，催生了中國旅遊企業國際化經營的內在需求，提供了難得的市場機遇，而旅遊企業的國際化經營又是在市場和政府雙重干預下的綜合結果，這就為政府的制度建設提出了一個全新的課題。

[1]　這種特點決定了旅遊企業的管理技術無法透過個別員工的流動外溢，也決定了這種管理技術的讓渡必須和技術所有者簽訂契約才可以完全實現。

[2]　韓太祥，《經濟發展、企業成長和跨國經營》，北京：經濟科學出版社，2004年。

[3]　從下文的分析也可以看出，旅遊企業的國際化經營和跨國旅遊集團是具有不同內涵的概念，只有當旅遊企業國際化經營到在他國有自己的固定的技術存在和商業存在，或者以某種正式的形式參與到國際聯盟中去的時候，我們認為進行這種

國際化經營的企業才是跨國企業。

[4]　洪穎，「飯店聯號的跨國經營的戰略合作：特許經營VS管理合約」，《經濟論壇》，2004.7，p71。

[5]　課題組，《中國旅行社發展現狀與對策研究》，北京：旅遊教育出版社，2002年，第108～112頁。

[6] 參見http://www.aboutairline.com/allianceeng.htm。

[7]　這裡暫不考慮某一國家和地區存在旅遊目的地、中轉地和客源地同構的現象。

[8]　經濟學通常用生產函數把規模經濟表述為：假定一生產函數y＝f（x），透過某一t＞0的量按比例增加或者減少投入時，如果對於所有的t＞1，f（tx）＞tf（x），生產就表示為規模報酬遞增，簡稱規模經濟；反之則表現為規模報酬遞減，簡稱規模不經濟。

[9] 資料來源：www.tui.de。

[10]　飯店業大部分是透過管理技術的外溢來實現國際化經營的，這裡面有著深刻的經濟學原因。請參考秦宇「關於飯店組織發展、演進的經濟學分析」，《旅遊學刊》，2003年第3期。

第三章 中國旅遊企業國際化的內涵與衡量方法

第一節 中國旅遊企業國際化的內涵與形態

‖ 一、中國旅遊企業國際化的內涵

中國旅遊企業國際化的內涵是在「一般企業國際化」和「旅遊企業國際化」概念的基礎上衍生出來的。在本書的導言中，我們已經指出，儘管學術界對企業國際化的內涵並沒有達成一致的認識，但我們更傾向於理查德‧羅賓遜的觀點，即認為「國際化的過程就是在產品及生產要素流動性逐漸增大的過程中，企業對市場國際化而不是對某一特定國家市場做出反應。」按照這一觀點，我們將中國旅遊企業國際化界定為「中國旅遊企業突破本國邊界，參與國際旅遊業產品和要素市場分工和競爭的過程」。

這一界定包括三個方面的內涵：（1）在地域上，要求旅遊企業的經營行為突破本國邊界，參與國際市場；（2）在內容上，既包括遊客接待、團隊組織等旅遊產品的國際化，也包括資金、勞動力等旅遊企業要素的國際化；（3）在時間上，旅遊企業國際化進程不是一蹴而就的，絕大多數企業要經過一個從初級國際化到中級國際化再到高級國際化的過程。這三種國際化形態的具體內涵在下文中將做出進一步的闡釋。

‖ 二、中國旅遊企業國際化的形態

如前文所述，中國旅遊企業國際化主要是指中國旅遊企業走出國門、參與國際旅遊產品和要素市場分工的過程。如果一家旅遊企業只是在本國範圍內封閉經營，則意味著該企業並沒有邁出國際化的步伐；相反，如果某旅遊企業已經融入到世界

旅遊業的產品以及要素分工體系並占有了較高市場份額時，則意味著該企業已經達到了較高的國際化程度。當然，在這兩個極端的情況之間，還會有大量處於「中間狀態」的企業存在。這就是說，中國旅遊企業的國際化狀態，在總體層面上，不是「點」狀的，而是「線」狀的。

那麼，如何準確地描述中國旅遊企業國際化的不同程度或不同形態呢？根據以往的研究（杜江，2001），我們認為中國旅遊企業的國際化從總體上可以劃分為「初級國際化」、「中級國際化」和「高級國際化」三種形態。在不同類型的旅遊企業中，這三種形態將具有不同的具體內涵。由於本課題主要針對旅行社和飯店兩種最具典型意義的旅遊企業進行研究，以下部分將分別以旅行社和飯店為例，進一步闡釋旅遊企業「三種國際化」形態的具體內涵。

1.三種國際化形態在旅行社中的具體內涵

關於旅遊業的構成，不管是米德爾頓（Middleton）提出的旅遊業務組織部門、住宿部門、交通運輸部門、遊覽場所經營部門和目的地旅遊組織部門「五部門說」，還是人們已經習以為常的吃、住、行、遊、購、娛「六板塊說」，旅行社在整個旅遊業鏈條中都處於「簽約中心」的地位，是整個旅遊業發展的龍頭。因而，研究旅遊企業的國際化，首先需要研究旅行社的國際化。根據旅行社參與國際旅遊市場程度的不同，我們把旅行社的國際化劃分為三種狀態：

（1）初級國際化

初級國際化是指以國內市場為主導的國際化經營狀態。這裡的以國內市場為主導是指經營要素全部來自本國，但產品市場既在國內經營，也在國際市場上經營，其中以國內市場為主。在具體的經營表現上主要是指透過主動和被動的方式招徠和接待海外客源。

（2）中級國際化

中級國際化是指國際與國內市場相對均衡的國際化經營狀態。這種狀態是指企

業同時利用國內和國際兩個方面的要素市場和產品市場，而且發展相對來說比較均衡。在具體經營領域，一方面在產品市場上表現為招徠和接待海外客源，另一方面在要素市場上表現為與境外旅遊企業合資合作，並嘗試境外組團以擴大本國的境外遊客接待市場。

（3）高級國際化

高級國際化是指以國際市場為主導的國際化經營狀態。這裡也包含兩層含義：一是指經營要素既來自國外，也來自本國，但以外國為主；二是指產品市場既在國內經營，也在國際市場上經營，但以國外市場為主。在具體經營領域，一方面在產品市場上繼續表現為招徠和接待海外客源，另一方面在要素市場上表現為與境外旅遊企業合資合作、聯號經營、建立獨資企業並僱用海外員工等多種更加深入的形式。

以上三種國際化狀態的具體內涵，可以透過表3-1簡單表示出來。

表3-1 中國旅行社國際化的不同狀態及其內涵

經營狀態 國際化程度	接待客源		組團客源		資金來源		員工來源		註冊地域	
	國內	海外	國內	海外	國內	海外	國內	海外	國內	海外
初級國際化	★	★	★	—	★	—	★	—	★	—

續表

經營狀態 國際化程度	接待客源		組團客源		資金來源		員工來源		註冊地域	
	國內	海外	國內	海外	國內	海外	國內	海外	國內	海外
中級國際化	★	★	★	★	★	★	★	—	★	—
高級國際化	★	★	★	★	★	★	★	★	★	★

註：「★」代表旅行社已經涉足該業務；「—」表示旅行社沒有涉足該業務。

當然，旅行社國際化的這三種狀態是從「一般意義」上進行劃分的，現實中三者既不是「截然分開」的，也不是「循序漸進」的。不同旅行社在國際化經營過程中，通常會根據資源稟賦以及市場機會的差異，採取不同的跨國經營策略，絕大多數旅行社是從接待海外遊客開始，一步一步地踏上國際化道路的，當然也有不少企業在條件許可的情況下，採取了直接在海外設立分支結構等跨越式的國際化發展道路。

2.三種國際化形態在飯店業中的具體內涵

飯店是遊客住宿、餐飲、休閒、娛樂的綜合性場所，在旅遊產業鏈的各個構成部分中，飯店產值占據非常高的比重。一項關於到北京參加展覽會的參展商旅遊支出結構調查顯示，參展商的住宿消費占全部旅遊消費支出的29%，如果加上餐飲和娛樂，這一比例高達49%[1]。研究旅遊企業國際化問題，飯店同旅行社一樣，是其中的重要環節。由於飯店和旅行社在運作方式、實體存在方式等方面存在明顯差異，因而其國際化經營的方式同樣會有所不同。結闔第二章關於旅遊企業跨國經營靜態方式的分析，我們認為不同狀態下飯店國際化的具體內涵是：

（1）初級國際化

初級國際化是指以國內市場為主導的國際化經營狀態。這裡的國內市場主導是指飯店的經營要素（包括資金、勞動力、品牌等）全部來自本國，但接待海外遊客，為海外遊客提供住宿、餐飲、休閒、娛樂等相關服務，其中客源以國內市場為主。

（2）中級國際化

中級國際化是指國際與國內市場相對均衡的國際化經營狀態。這種狀態是指飯店一方面在要素市場上積極利用海外資金、品牌、勞動力、管理技術等提高生產經營水平，另一方面在產品市場上海外遊客與國內遊客保持大致相等的比重。

（3）高級國際化

高級國際化是指以國際市場為主導的國際化經營狀態。這裡包含三層含義：一是指本國飯店的經營要素既來自海外，也來自本國，但以海外為主；二是指本國飯店走出國門透過合資合作、管理合約、聯號經營、建立獨資企業並僱用海外員工等多種形式，開發國際市場；三是在接待遊客方面，海外遊客占有半數以上的比重。

為便於比較，我們可以透過表3-2簡單表示上述關於飯店三種國際化形態的具體內涵。

表3-2 中國旅遊飯店國際化的不同形態及其內涵

經營狀態 國際化程度	接待客源		本國飯店要素來源		對外要素投資
	國內	海外	國內	海外	海外
初級國際化	★	★	★	——	——
中級國際化	★	★	★	★	—
高級國際化	★	★	★	★	★

註：「★」代表旅行社已經涉足該業務；「—」表示旅行社沒有涉足該業務。

同旅行社國際化的三種形態一樣，這樣的劃分只是從「一般意義」上進行的，現實中沒有涇渭分明的界線。不同飯店在跨國經營過程中，通常會根據自身的具體情況，採取不同的國際化經營策略。

第二節 中國旅遊企業國際化的衡量方法

　　相對於中國旅遊企業國際化內涵的界定而言，具體衡量某一家旅遊企業的國際化程度是一個更加困難的問題。一方面，從已有的研究看，至目前為止，尚未檢索到專門的關於旅遊企業國際化衡量方法的文獻；另一方面，旅遊企業是一個「籠統」的概念，即使本書著力研究的「旅行社」和「飯店」兩種企業類型，其國際化方式也有明顯差異。在這種背景下，我們認為研究旅遊企業的國際化衡量方法問題，一方面要從研究「一般企業」的國際化衡量方法著手，另一方面要結合旅遊企業的具體特點進行延伸。

一、一般企業國際化的衡量方法

　　根據已有文獻，關於「一般企業」比較具有代表性的國際化測度方法主要包括如下幾種：

1.蘇利文測量法[2]

　　蘇利文測量法是美國學者蘇利文（Daniel Sullivan）提出的一種企業國際化測度方法。該方法用5種經濟指標來衡量企業的國際化程度，這5個指標是：

　　（1）外國銷售占總銷售的比重（FSTS）；

　　（2）外國資產占總資產的比重（FATA）；

　　（3）海外子公司占全部子公司的比例（OSTS）；

　　（4）高級管理人員的國際經驗（TMIE）；

　　（5）海外經營的心理離散程度（PDIO）[3]。

蘇利文認為，透過累加這5個指標，可以測算出企業國際化程度。即：

企業國際化程度（DOI）＝ FSTS ＋ FATA ＋ OSTS ＋ TMIE＋PDIO

從蘇利文提出的這些指標可以看出，這種測量辦法既考慮企業產品市場的國際化程度（如外國銷售占總銷售的比重），也考慮到要素市場的國際化程度（如外國資產占總資產的比重、海外子公司占全部子公司的比例、高級管理人員的國際經驗），同時還考慮到了社會文化等方面的因素（如海外經營的心理離散程度），應該說是一種比較系統的測量方法。但是，從蘇利文提供的有關實證資料看，這種方法的最大缺陷是最終的測度結果很難反映企業內部不同要素之間的國際化程度差異。與此同時，「心理距離」作為一種綜合的「社會文化因素」，如何進行科學的量化分析，也是該方法必須面對的重要難題。

2.小林規威測量方法[4]

該方法是日本學者小林規威等人經過長達七年的研究，於1980年在《日本企業的海外經營之道》一書中提出的。小林規威等人首先從經營者所具有的經營視野與經營後勤戰略之間的有機聯繫中尋求企業國際化經營的線索，將企業的國際化程度劃分為五個階段：

（1）以總公司經營為中心的國際化階段；

（2）開始進行進口替代產品的現地生產階段；

（3）意識到地域關聯後重視進出地經營階段；

（4）站在世界高度進行海外經營管理階段；

（5）站在世界高度拓展已經具備全球性後勤組織的經營階段。

小林規威等人在劃分企業國際化程度階段的基礎上，針對企業經營過程中的管

理層面、職能層面以及人的層面為各階段打分，並以此測度企業的國際化經營程度。

與簡單地以國外員工、國外銷售額等指標衡量企業國際化的方法相比，該方法更加注重研究企業的經營過程，因而測量的結果對現實中的企業國際化經營可能具有更高的指導價值。但該方法對企業國際化的測度主要是透過「打分」這種主觀手段來衡量的，因而「分值」的高低必然會受到打分者主觀判斷的影響，從而使人們對這種測度方法的「準確性」和「客觀性」產生懷疑。

3.國際化蛛網模型

該方法是魯桐在《 WTO與中國企業國際化》一文中提出的（魯桐，2000）。該文認為，企業國際化可以從六個側面得到反映，而且每個側面由若干因素決定。這六個側面是：

（1）跨國經營方式。海外經營方式和經營對象將決定跨國經營模式；

（2）財務管理。國際化程度不同的公司所採用的財務管理體制會有所不同；

（3）市場營銷戰略。從市場營銷的不同決策方式中能夠判斷企業在這一側面的國際化程度；

（4）組織結構。在企業國際化的不同發展階段，企業的組織結構有所不同；

（5）人事管理。國際化程度越高的企業，對其海外派遣人員進行有計劃和制度化管理的可能性就越大。通常用「海外派遣管理人員的培養與管理」以及「當地錄用管理人員的培養與管理」兩個指標來衡量；

（6）跨國化指數。該指數主要反映跨國公司海外經營活動的經濟強度，計算公式為：

$$跨國化指數 = \left(\frac{國外資產}{總資產} + \frac{海外銷售}{總銷售} + \frac{國外雇用人國}{雇員總數} \right) \div 3$$

$$\times 100\%$$

根據這6 項指標，魯桐透過繪製一個「蛛網模型」（參見圖3-1），形象地反映了企業的國際化經營狀況。從總體看，這是一種既能夠反映企業國際化總體水平，也能夠反映在不同結構緯度上企業國際化經營發展狀況的簡明表現形式，具有較強的實用性。

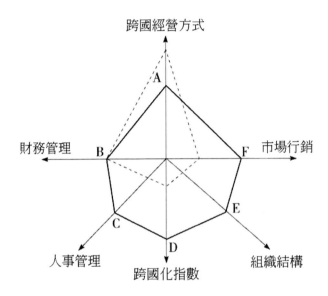

圖3-1 企業國際化測度蛛網模型

但是，這種方法也存在明顯的缺陷。例如，用各考核指標的國際化程度的連線構成的多邊形面積表示企業總體的國際化程度，具有很大的不確定性。因為在各變量測度結果相同的情況下，如果變量的排列順序不同，可能導致最終圍成圖形的面積不同。

4.綜合模糊評判模型

該模型是梁鎮教授主持的國家社會科學基金「九五」規劃重點項目《國際企業管理工程研究》 （批准號：96AJB043）的相關研究報告中提出的企業國際化測度

方法。該方法利用美國控制論專家扎德教授1965　年創立的「模糊數學」為分析工具，透過構建多因素下的「多層次模糊綜合評判」模型，透過專家評分的辦法，確定不同影響因素在企業國際化經營中的作用（權重），進而得出企業國際化水平的結論。

同前面介紹的幾種方法相比，這種綜合模糊評判模型考慮的因素更多，對企業國際化水平的測度可能更加準確一些。但是，一方面這種方法在現實應用中可操作性較低；另一方面，對不同因素採取專家評分的方法確定權重，同樣具有很大的主觀成分，從而可能導致因專家構成不同而得出企業國際化程度不同的結論。

除了上面提到的這些比較有影響的測度方法，還有不少學者從不同側面研究了企業國際化的衡量問題，這些論述對我們準確認識旅遊企業國際化的衡量指標同樣具有重要的借鑑意義。這些論述主要有：

（1）舒少澤（2001）在《論企業國際化進程與衡量指標》一文中，主張用如下4個指標來測量國際化進程：

① 國際銷售比率＝國外銷售量／企業總銷售量；

② 國際生產比率＝國外生產總值／企業總生產值；

③ 國際資產比率＝國外資產總值／企業總資產值；

④ 國際利潤比率＝國外利潤量／企業總利潤量。

（2）沈娜、趙國杰（2001）在《企業國際化測評指標體系的構建》一文中，認為企業國際化應該劃分為從低到高的5　個階段[5]，並針對5個階段，用9個指標來評價。這些指標分別是國際化戰略、組織結構、人事管理、財務管理、生產（服務）管理、市場營銷、研究開發、當地化及經濟指標。透過對每一項指標進行定性和定量分析，賦予每個指標 X_i 不同的權重 W_i，並在此基礎上進行綜合評價，得出企業的國際化指數，即：國際化指數 $= \sum X_i W_i$。

（3）李劍玲和吳國蔚（2004）在《中國企業的國際化及其評價》一文中指出，企業國際化的標準有3點：首先，企業業務跨國的數量越大，國家的地理距離和心理距離越大，企業的國際化程度就越大；其次，企業在海外創造價值的方式越多，創造的價值量越大，程度就越高；最後，企業的整體性越增加，企業的國際化程度就越高。具體的評價指標有6個：

① 海外銷售總額，該指標反映企業在國際市場中實際份額的大小；

② 海外資產淨額，該指標反映企業海外運營的規模；

③ 海外銷售率，海外銷售率＝海外銷售總額／企業全部銷售總額；

④ 海外資產比率，海外資產比率＝海外資產淨值／企業全部資產淨值；

⑤ 投資結構水平，投資結構水平＝海外投資技術密集型產業資本額／企業國際長期資本投資總額；

⑥ 海外生產比率，海外生產比率＝境外生產總值／企業全部生產總值。

（4）陳菲瓊和王曉靜（2004）在《中國企業國際化程度的衡量》一文中指出，企業國際化程度的一般度量尺度為：

① 跨國經營指數（Transnationality Index，簡稱TNI）；

② 網路分布指數（Network Index，簡稱NI）；

③ 外向程度比率（Outward Significance Ratio，簡稱OSR）；

④ 研究與開發支出的國內外比率（R & D Ratio，簡稱R & DR）；

⑤ 外銷比例（Foreign Sales Ratios，簡稱FSR）。

遺憾的是，從我們查閱的這些文獻看，學者們大多是基於「抽象的代表性企業」國際化的「一般論述」，或者是基於製造業的分析，很少有專門針對旅遊企業國際化衡量方法的系統論述。當然，旅遊企業除了在產品和服務的具體體現方式上不同於「一般企業」之外，在國際化的基本原理方面與其他企業沒有本質區別，因而上述關於「代表性企業」國際化衡量方法的論述，對我們準確認識旅遊企業的國際化衡量方法具有重要的借鑑意義。

二、中國旅遊企業國際化的衡量方法

根據前面提出的關於「一般企業」的國際化衡量方法，結合旅遊業的行業和企業特點，我們認為旅遊企業國際化的具體測度，必須透過兩個層面來衡量：一是產品市場上的國際化測度，包含接待、組團等業務的國際化發展情況；二是要素市場的國際化發展狀況，包含資金、勞動力市場、技術等。具體測度方法可以採取兩種：一是客觀衡量法；二是主觀衡量法。下文將分別針對旅行社和飯店兩個領域，簡要介紹這兩種方法的主要內涵和具體測度方法。

（一）旅行社的國際化衡量方法

1.客觀衡量法

客觀衡量法是指透過測度旅行社在接待、組團、投資、合作等具體業務方面跨國經營的「結果」，來衡量該旅行社國際化程度的一種測度辦法。由於這種方法是透過「事後的結果」測算出來的，數據非常客觀，所以稱之為「客觀衡量法」。具體做法如下：

首先，在產品市場上，結合旅行社的業務特點，我們認為可以設計以下5個指標來測度其國際化程度：

（1）接待遊客國際化率

接待遊客國際化率是指接待海外遊客占當年接待的全部遊客的比重，這一比重

越高，説明該旅行社在這個測度變量上國際化程度越高，反之亦然。用公式可以表示為：

$$接待遊客國際化率（\%）= \frac{全年接待海外遊客總量(人次)}{全年接待全部遊客總量(人次)} \times 100\%$$

（2）遊客組團國際化率

遊客組團國際化率是指在旅行社全年組織的全部遊客中，海外遊客所占的比例。這一比重越高，説明企業在這個測度變量上國際化程度越高，反之亦然。用公式可以表示為：

$$遊客組團國際化率（\%）= \frac{全年組團海外遊客旅遊總量(人次)}{全年組團全部遊客總量(人次)} \times 100\%$$

（3）遊客目的地國際化率

遊客目的地國際化率是指全年組織的遊客中以海外為目的地的遊客占全部遊客的比重。這一比重越高，説明旅行社在這一測度變量上國際化程度越高，反之亦然。用公式可以表示為：

$$遊客目的地國際化率（\%）= \frac{全年組團到海外旅遊的遊客總量(人次)}{全年組團全部遊客總量(人次)} \times 100\%$$

（4）國際市場滲透率

國際市場滲透率是指旅行社已經開發的目的地國家（地區）總量占已經開放出境遊市場的國家（地區）總量的比率。這一比重越高，説明旅行社在這個測度變量上國際化程度越高，反之亦然。用公式可以表示為：

$$\text{國際市場} \\ \text{滲透率}(\%) = \frac{\text{企業已經開發的目的地國家(地區)總量(個)}}{\text{已經開放的所有目的地國家(地區)總量(個)}} \times 100\%$$

（5）國際市場貢獻率

國際市場貢獻率是指旅行社接待海外遊客、組織國內遊客出境、海外組團等相關涉外業務的經營收入占全部經營收入的比重。用公式表示為：

$$\text{國際市場} \\ \text{貢獻率}(\%) = \frac{\text{旅行社社外業務營業收入(元人民幣)}}{\text{旅行社全部營業收入(元人民幣)}} \times 100\%$$

另一方面，從要素市場看，我們可以設計3個變量來測度旅行社的國際化程度。

（1）旅行社資金國際化率

旅行社資金國際化率是指海外資金占旅行社全部資金的比例。這裡的資金包含兩個方面：一是資本金，如旅行社合資入股的股本金等；二是借貸資本，主要是指從海外金融機構等獲取的借款。這一比例越高，意味著旅行社在要素市場國際化程度越高，反之亦然。用公式表示為：

$$\text{旅行社資金} \\ \text{國際化率}(\%) = \frac{\text{旅行社從海外獲取的資金總額}}{\text{旅行社的全部資金總額}} \times 100\%$$

（2）旅行社職員國際化率

旅行社職員國際化率是指在旅行社全部員工中，外籍員工所占的比例。這一比例越高，意味著旅行社在勞動力市場上國際化程度越高，反之亦然。用公式表示為：

$$旅行社職員國際化率(\%) = \frac{旅行社雇用的外國員工總數（人）}{旅行社全部員工總數（人）} \times 100\%$$

（3）旅行社海外註冊率

旅行社海外註冊率是指旅行社海外企業註冊資金（子公司）占全部資金總額（含持有其他企業股份）的比例。這一比率越高，意味著該旅行社的國際化程度越高，反之亦然。用公式表示為：

$$旅行社海外註冊率(\%) = \frac{旅行社海外註冊企業資金總額}{旅行社註冊資金總額} \times 100\%$$

為了更加清晰地看出旅行社不同市場業務以及不同要素的國際化發展狀態，我們可以借鑑前文魯桐提出的「蛛網模型」，構建一個「標準八角形測度法」，用以直觀描繪旅行社國際化經營的總體狀況以及不同變量的各自狀態（參見圖3-2）。

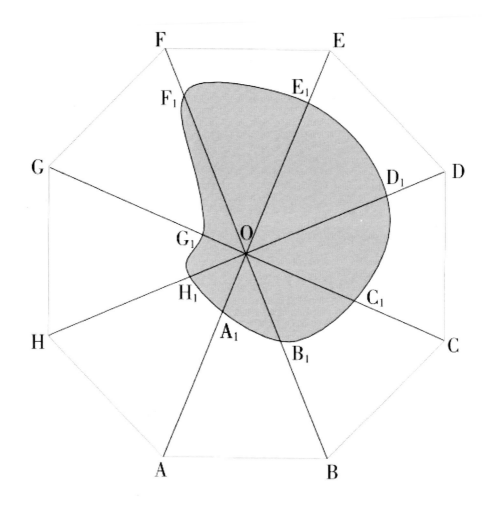

圖3-2 旅遊企業國際化「標準八角形測度法」示意圖

　　圖3-2中，原點O到A、B、C、D、E、F、G、H 8個點的連線分別代表了以上8個測度變量的不同狀態，每一條連線的長度為1個標準計量單位，連線上的任一點，代表這個測度變量上的一個百分比。在原點O，意味著這8個測度變量都處於「零」國際化經營狀態；在最外側的8個點上，意味著個測度變量處於「完全」的國際化經營狀態。一般情況下，旅行社在某種具體測度緯度上的國際化狀態會處在從O點到最外端的8　個點的連線的某個位置上。也就是說，原點O在理論上意味著是一種「完全國內化」的經營狀態，而最外邊8個點構成的框，在理論上是「完全國際

化」經營狀態。

　　我們在具體測度某一家旅行社國際化狀態的時候，只需要把上面的8個變量計算出相應的數值，並標在這個「標準八角形」上，如圖3-2所示的A1、B1、C1、D1、E1、F1、G1、H18個點，然後用一條平滑的線把這8個點連接起來，中間圍成的圖形面積越大，意味著該旅行社的國際化程度越高；相反，該圖形與外圍框架之間剩餘的面積越大，則說明該旅行社的國際化程度越低。除此之外，透過這個圖形我們還可以清晰地看出該企業在不同測度變量方面的國際化發展狀態。例如，如果某旅行社的國際化狀態出現了如圖3-2所示的情形，我們可以清楚地看出，在OF這個測度變量上，該旅行社的國際化程度較高，而在OG這個測度變量上，該旅行社的國際化程度較低。

　　2.旅行社國際化的主觀衡量法

　　主觀意見衡量法是現代管理學中常用也是簡便易行的一種方法，又稱專家意見法或者「德爾菲法」，是把某一個需要分析和判斷的問題整理成問卷的形式向有關專家徵求書面意見，將收回的問卷統計、整理並調整修改後再次反饋給專家徵求意見，經過這樣3～5次的反覆，專家的意見就會逐步趨向一致，可以對需要研究的問題做出比較科學的判斷。由於這種方法主要是基於專家們的主觀判斷，因而最終的結果與實際可能出現一些偏差。但是，一般說來，對那些準確度要求不是很高、同時又難以量化分析的問題，這種分析方法具有很大優勢。

　　對旅行社國際化進程的測度，「德爾菲法」是一種非常有效的方法。具體測度過程中，可以根據旅行社國際化經營的具體形態，抽象出若干可以描述並進行評判的指標，根據旅行社在不同指標方面國際化程度的高低，給這些指標賦予不同的分值，然後讓專家打分，除此之外還需要根據專家綜合意見給不同指標賦予不同權重，並在此基礎上對不同指標的分值進行統計、匯總、分析，最後便可以得出關於該旅行社國際化程度的基本結論。

　　表3-3是根據第二章提出的旅遊企業國際化的四種靜態表現形式，用專家意見法

測度旅行社國際化程度的一個模擬表格。專家透過對不同旅行社的相關衡量指標打分，對各指標賦予不同權重，並在此基礎上測算出旅行社的總得分。根據最後得分以及某一個衡量指標的單項得分，我們可以大致判斷出該旅行社的總體國際化程度以及在某種具體跨國經營形式方面的國際化程度。

表3-3 旅行社國際化程度專家評分表

國際化經營形式	衡量指標	指標描述	國際化程度評分				
			很高 9~10分	較高 7~8分	一般 5~6分	較低 3~4分	很低 1~2分
旅行社的組織和接待	旅遊接待						
	客源組織						
	旅遊產品分銷						

續表

國際化經營形式	衡量指標	指標描述	國際化程度評分				
			很高 9～10分	較高 7～8分	一般 5～6分	較低 3～4分	很低 1～2分
旅行社在海外的投資和其他要素輸出	直接投資						
	收購兼併						
	無形資產輸出（品牌、行銷網路等）						
與他國旅遊企業建立策略聯盟	產品研發						
	非正式聯盟						
	合資合作						

（二）飯店的國際化衡量方法

關於飯店的國際化形態，我們同樣可以採用前文提出的客觀和主觀兩種衡量方法加以測度。不過，由於飯店與旅行社在業務特點和營運方式等方面存在明顯差異，從而決定了在具體的國際化衡量指標方面，二者存在一定差異。

1.飯店國際化的客觀衡量方法

如前所述，客觀測量方法是透過飯店經營活動所產生的「事後結果」來客觀測度飯店國際化狀態的方法。根據飯店的業務特點，我們認為可以透過如下6個方面的經營活動結果來測度飯店的國際化狀態：

一方面，依據中國國內飯店的產品和服務市場，可以採用以下2個指標：

（1）接待客人的國際化率

接待客人的國際化率是用來測度飯店在一定時期內（通常是一年）接待的海外客人占飯店當年全部客人的比率。這一比率越高，說明飯店在接待方面的國際化程度越高，反之亦然。接待客人的國際化率計算公式為：

$$接待客人國際化率(\%) = \frac{全年接待海外客人總數(人天數)}{全年接待全部客人總數(人天數)} \times 100\%$$

（2）中國國內飯店的海外客人貢獻率

中國國內飯店的海外客人貢獻率是指飯店的全部收入中有多大比重來自於海外客人的支付。這一比率越高，意味著飯店對海外客人的依賴度越高，從而意味著飯店的國際化程度越高；反之亦然。計算公式為：

$$國內飯店海外客人貢獻率(\%) = \frac{全年接待海外客人在飯店的支付總額}{飯店的全年收入總額} \times 100\%$$

另一方面，在中國國內飯店的要素市場，主要採用中國國內飯店資金國際化率作為衡量指標：

中國國內飯店資金國際化率是指飯店所使用的全部資金（包括自有資本和借貸資本）中，有多大比例來自海外。這一比率越高，意味著該飯店在資本市場上國際化程度越高；反之亦然。計算公式為：

$$飯店資金國際率(\%) = \frac{飯店從海外獲取的資金總額}{飯店全部資金總額} \times 100\%$$

此外，從「走出去」的緯度，我們可以透過3個指標衡量飯店的國際化程度：

（1）海外業務貢獻率

海外業務貢獻率主要是測度在飯店的收入總額中有多大比重來源於海外。這一比重越高，說明飯店的國際化程度越高；反之亦然。計算公式為：

$$海外業務貢獻率（\%）= \frac{飯店從海外獲取的收入總額}{飯店全年的全部收入總額} \times 100\%$$

（2）海外資產比率

海外資產比率是指飯店海外資產總額占飯店全部資產的比率。這一比率越高，意味著飯店海外投資越多；反之亦然。計算公式為：

$$海外資產比率（\%）= \frac{飯店海外資產總額}{飯店全部資產總額} \times 100\%$$

（3）海外合約管理飯店比率

海外合約管理的飯店是指透過合約、特許等管理輸出的方式管理的海外飯店。海外合約管理的飯店與全部合約管理的飯店的比率稱之為海外合約管理飯店比率。這一指標主要反映飯店的管理輸出能力。這一比重越高，意味著飯店管理輸出的國際化程度越高。計算公式為：

$$海外合同管理飯店比率（\%）= \frac{海外合同管理的飯店數量}{全部合同管理的飯店數量} \times 100\%$$

為了清楚地表示某家飯店的國際化程度，我們同樣可以借鑑前面提出的「蛛網模型」，透過繪製一個「標準六角形」圖形，用圖形圍成的面積和全部圖形面積的比較來顯示飯店的總體國際化程度，並透過圖形的形狀來瞭解某一個緯度上該飯店的國際化狀態，具體操作辦法及其含義參閱圖3-2，這裡不再贅述。

2.主觀測度法

同旅行社的主觀測度一樣，利用專家的主觀意見來測度飯店的國際化程度同樣是一種簡便易行的好方法。而且，比上述提及的客觀測度方法更為優越的是，主觀測度法能夠把那些不易於客觀度量的因素（如服務水平的國際化程度、管理方法的國際化程度等）納入模型，並透過專家評分的方式進行「主觀問題的數量化」處理，最後得出比較客觀的測評結果。

為了便於飯店操作，在此我們提供一個簡要的主觀測度表格（表3-4），供相關人士參考。

表3-4 飯店國際化程度專家評分表

國際化經營形式	衡量指標	指標描述	國際化程度評分				
			很高 9~10分	較高 7~8分	一般 5~6分	較低 3~4分	很低 1~2分
國內飯店的產品和服務國際化	客源的國際化						
	收入構成的國際化						
	經營管理的國際化						
	接待服務的國際化						
國內飯店的要素國際化水平	資金的國際化						
	人員的國際化						
	培訓的國際化						
	品牌的國際化						
對外投資和管理的國際化水平	海外投資的國際化						
	海外收入對總收入的貢獻能力						
	海外品牌輸出狀況						

　　一般說來，在利用主觀測度方法對飯店進行國際化測度時，需要根據上述指標把能夠反映企業國際化程度的相關資料交遞給專家，專家在深入研究資料的基礎上，做出個人判斷。在飯店根據眾多專家的意見得出初步結論後，再遞交專家分析，這樣透過幾個回合，就能夠得出基本準確地反映飯店國際化程度的結論。

三、旅遊企業國際化衡量方法的價值判斷

　　以上提出的關於衡量旅遊企業國際化狀況或程度的方法各有特色。客觀衡量法更強調從國際化經營結果的角度進行數量分析，以確定某旅遊企業的國際化程度，而主觀衡量法，更強調專家意見的綜合，期望透過專家意見的視角來確定企業的國際化程度。兩種方法對同一企業的國際化程度的判斷，從理論上說應該是比較接近

的，但現實中也可能存在一定的差異。

當然，這些方法僅僅是透過旅遊企業具體的「分項業務」來測度總體的國際化程度，最終的測度結果僅僅是一種「客觀的描述」，或者用「主觀的方式」進行的「客觀的描述」，但最終得出的結果「誰優誰劣」，通常難以簡單地做出價值上的判斷。例如，在客觀測度方法中，任何一家旅行社透過計算前述8個指標，都能夠在這個「標準八角形」中「圈定」自己的國際化面積。但是，究竟這個八邊形圍成的圖形是規則（等邊形）一點好，還是不規則一點好，通常難以找出一個統一的衡量標準。也就是說，透過計算這個八邊形的面積，我們可以從總體上比較兩個企業的國際化程度，但是無法從價值判斷方面評價哪種形狀更優。對於大多數旅遊企業而言，國際化本身不是目的，提高其國際化程度的根本出發點和落腳點都是為了提高企業的競爭力，同國際企業接軌。然而，企業的資源稟賦以及其所決定的核心競爭力是不同的，有的企業在出境遊市場上占據優勢，有的企業在入境遊市場上占據優勢，有的企業在國際融資方面占據優勢，這就決定了旅遊企業國際化進程中出現不規則的「八角形」應該是一種正常現象。透過這種方法來測度旅遊企業的國際化進程，並不意味著要求所有企業都要走出一條「等邊八角形」的「健康之路」，而是期望企業透過這樣的分析，更加清楚地瞭解自身在不同測度變量上的國際化發展狀況並分析其原因，以便為最大限度地發揮企業的核心競爭力並提高企業的國際化程度提供分析方法。

綜上所述，在全球經濟一體化發展的大背景下，旅遊企業的國際化經營是未來走向國際市場的必由之路。但是，企業的國際化程度處於怎樣的狀態？企業應該如何發揮核心競爭力以提高自身的國際化水平？顯然，要回答這些問題，首先需要提供一個比較有說服力的衡量旅遊企業國際化經營狀態的標準，並以此來判斷旅遊企業的國際化進程。本章在已有研究的基礎上，從旅遊企業的行業特點出發，提出了具有可操作性的「標準八角形測度法」（客觀測度法）和主觀測量法（德爾菲法）兩種方法，一方面對不同企業的國際化程度提供了可以比較的標準，另一方面，又有利於旅遊企業從結構方面考察自身的國際化發展狀況。但很顯然，這些測度方法只是「粗略的估算」。以「標準八角形測度法」為例，由於我們測度某企業國際化狀態的時候，是以在8個緯度上反映該企業國際化狀態的點的連線構成的面積來測

算的，這樣一來，8個變量在「標準八角形」中的排列順序不同，必然會導致最終圍成的面積大小不一樣。為了克服這一問題，雖然在圖形的繪製過程中可以做一些技術上的調整，如先把這些變量的國際化程度進行排序，然後再繪製圖形，但即使這樣做，也仍然無法從數學上證明這樣的調整能夠保證「準確無誤」。另一方面，透過前面的分析也可以看出，旅遊企業國際化是一個系統的狀態，是多種因素綜合作用的結果，既包含經營指標、員工構成、遊客構成等可以量化的指標，也包含政治、社會以及文化等方面的因素。此外，從經營「過程」而不是經營「結果」方面進行相關研究也具有一定的說服力。而本文提出的兩種方法所涉及的變量雖然能夠指導我們把握旅遊企業國際化經營狀態的「總體方向」，但對於上述提及的許多細節問題，依然需要進行進一步的研究。

[1]　參閱劉大可，《會展業對旅遊業帶動效應定量分析》，北京第二外國語學院科學研究計劃項目報告。

[2]　該方法是由美國學者蘇利文於1994年提出的，本文的評述主要參考了魯桐2000年發表在《世界經濟》上的學術論文「企業國際化階段、測量方法及案例研究」，更詳細的評述請查閱該文。

[3]　「心理距離」（Psychic　Distance）是指妨礙或干擾企業與市場之間訊息流動的因素，包括語言、文化、政治體系、教育水平等。該概念一般用來衡量投資者對海外市場的熟悉程度，「心理距離」接近，表明母國與東道國的經濟結構、發展水平、歷史文化相近。

[4]　該方法是由日本學者小林規威等人於1980年提出的，本文的評述以天津商學院梁鎮教授主持的國家社會科學基金「九五」規劃重點項目《國際企業管理工程研究》（批准號：96AJB043）的相關研究報告中的文獻評述為基礎。更詳細的評述請查閱該報告原文。

[5]　這5個階段可以簡單概括為（1）出口；（2）出口替代產品的當地生產；

（3）國外子公司數量增加；（4）母公司全盤考慮整體利益最大化；（5）企業經營範圍遍及全球。

第四章 中國旅遊企業國際化經營的市場選擇

　　旅遊企業進行國際化經營戰略部署的一個重點就是市場的選擇，只有在確定了目標市場之後，才能進行具體的經營策略的安排。我們這裡所説的企業國際化經營的市場選擇並不是指對產品銷售市場的選擇，而是特指企業在跨國經營時從投資角度對世界不同地區的選擇，即選擇哪些具體的國家或地區作為本企業境外經營的場所。本章在對世界旅遊貿易和國際跨國公司在華商業存在現狀分析的基礎上，系統闡述了影響旅遊企業跨國經營市場選擇的因素，對目前中國旅遊企業實行跨國經營的自身競爭優勢和世界主要國家和地區旅遊市場的機會和經營環境進行了分析，最後指出了當前中國旅遊企業進行跨國經營較為可行的市場選擇模式。

第一節 世界旅遊貿易與中國旅遊企業的國際化經營

‖ 一、世界旅遊服務貿易的發展與空間布局

　　旅遊產業已成為當今世界上最大的朝陽產業，據世界貿易組織（WTO）統計，2002年旅遊服務出口約占世界商業服務貿易總額的44%（參見圖4-1）。旅遊出口就是指接待入境遊客帶來的收入，而旅遊進口則是出境遊客所花費的支出。從世界範圍看，北美、亞洲（日本除外）和西歐旅遊出口與進口基本平衡，但北美的旅遊出口略大於進口，而西歐旅遊進口稍大於出口；拉美和非洲則旅遊出口遠大於進口。這說明北美、亞洲和西歐既是旅遊目的國，也是旅遊客源國，而拉美和非洲則主要是旅遊目的地國（參見表4-1）。旅遊服務主要出口方和進口方具體國（地區）別情況如表4-2所示。

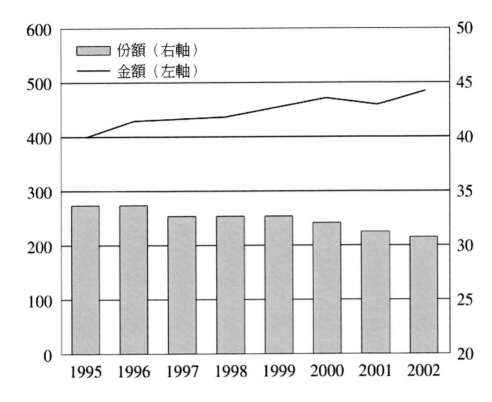

資料來源：世界貿易組織，《2003年國際貿易統計》，2003年。

圖4-1 1995～2002年世界旅遊服務出口占全部服務貿易份額（10億美元和百分比）

表4-1 2002年旅遊服務占全部商業服務貿易份額（按地區劃分）

（百分比）

	北美	拉丁美洲	西歐	歐盟(15)	非洲	亞洲	日本
出口	31.1	54.6	28.7	28.1	47.9	28.3	5.4
進口	29.4	28.6	30.0	29.7	20.9	26.9	25.0

資料來源：世界貿易組織《2003年國際貿易統計》。

表4-2 2002年旅遊服務主要出口方和進口方

（10億美元和百分比）

	金額	占世界出口/進口份額		年度百分比變化			
	2002	1995	2002	1995～2000	2000	2001	2002
出口方							
美國	85.3	18.7	17.7	6	10	−9	−4
西班牙	33.8	6.4	7.0	4	−4	6	3
法國	32.7	6.9	6.8	2	−2	−2	8
義大利	26.9	7.2	5.6	−1	−3	−6	4
英國	21.1	5.1	4.4	1	−4	−13	12
中國	20.4	2.2	4.2	13	15	10	15
德國	19.2	4.5	4.0	1	2	−7	12
奧地利	11.3	3.4	2.3	−6	−10	3	9
加拿大	10.7	2.0	2.2	6	6	−2	1
香港	10.0	2.4	2.1	−4	9	4	21
希臘	10.0	...	2.1	...	5	−1	9
墨西哥	8.9	1.5	1.8	6	15	1	5
土耳其	8.5	1.2	1.8	9	47	6	5
澳大利亞	8.1	2.0	1.7	1	6	−8	4
泰國	7.9	2.0	1.6	−1	6	−5	12
以上15個出口方	215.0	...	65.4	...	4	−4	4
進口方							
美國	60.8	12.4	13.5	8	10	−6	−3
德國	53.4	14.0	11.9	−2	−6	−3	16
英國	42.0	6.7	9.3	9	3	−1	11
日本	26.7	9.8	5.9	−3	−3	−17	0

	金額	占世界出口/進口份額		年度百分比變化			
	2002	1995	2002	1995～2000	2000	2001	2002
法國	19.7	4.4	4.4	2	− 4	1	9
義大利	16.9	4.0	3.8	1	− 7	− 6	14
中國	15.4	1.0	3.4	29	21	6	11
荷蘭	13.0	3.1	2.9	1	1	− 2	8
香港	12.2	2.8	2.7	4	− 5	− 1	− 1
俄羅斯	12.0	3.1	2.7	− 5	25	13	21
加拿大	11.8	2.7	2.6	4	8	− 4	− 1
比利時	10.3	...	2.3
奧地利	9.5	2.9	2.1	− 5	− 8	6	6
韓國	9.1	1.7	2.0	2	46	7	19
瑞典	7.2	1.5	1.6	8	0	− 14	4
以上15個進口方	320.0	...	71.1

2003資料來源：同上。

　　據世界旅遊組織（WTO）公布的統計資料，2002年中國的旅遊出口為204億美元，旅遊進口154億美元，旅遊順差50億美元。但據業內人士估計，出境旅遊的花費很可能被低估。因此，旅遊順差額並沒有那麼多，很可能只是略有盈餘。受「非典」影響，2003年旅遊出口下滑到174億美元，減少了14.7%，而旅遊進口卻仍高達152億美元，與上一年基本持平，旅遊順差額縮小到22億美元，但對比當年其他行業的統計數字，旅遊業仍然是中國對外服務貿易中最大的創匯部門（參見表4-3）。

表4-3 2003年中國對外服務貿易分行業統計表

（單位：百萬美元）

部 門	出 口	進 口	差 額
運輸	7 906	18 233	– 10 326
旅遊	17 406	15 187	2 219
通訊服務	638	427	211
建築服務	1 290	1 183	106
保險服務	313	4 564	– 4 251
金融服務	152	233	– 81
電腦和資訊服務	1 102	1 036	66
專有權利使用費和特許費	107	3 548	– 3 441
諮詢	1 885	3 450	– 1 565
廣告、宣傳	486	458	28
電影、音樂	33	70	– 36
其他商業服務	15 056	6 464	8 592
合計	46 734	55 306	– 8 572

資料來源：《中國對外經濟貿易白皮書（2004）》。

二、海外旅遊跨國公司在華商業存在與中國旅遊企業的國際化經營[1]

據統計，截至2002年已有20多家海外知名的飯店管理公司在華落戶，這些飯店管理公司透過多種形式直接或間接投資，參與中國國內飯店市場競爭，除金融資本外，更多的是實業資本。實業資本是指專業的飯店投資和管理公司的資本運作，由於飯店物業是所有物業中最為複雜的業態，實業資本的投入方式也是複雜多樣的。除了直接收購已有的現成物業方式外，更多的是利用其知識產權（品牌商譽）、管理人才、營銷技術、銷售網絡和客戶關係等經營管理資源等作為非資金性投入，採

用特許經營（Franchise）和管理合約（Management Contract）等方式，來拓展他們的發展空間。這也是國際上許多著名飯店集團常用的運作模式。目前在中國註冊的海內外飯店管理公司（集團）已經有113家，其中海外公司有22家（參見表4-4）。

表4-4 2002年在中國已註冊的海內外飯店管理公司（集團）情況

國內飯店集團（管理公司）

北　京

北京建國國際酒店管理有限責任公司	北京保利物業酒店管理有限公司
東方酒店管理有限公司	華龍（國際）飯店管理有限責任公司
如家和美酒店管理（北京）有限公司	北京京瑞飯店管理有限責任公司
中旅飯店總公司	北京金匯飯店管理公司
北京新京倫國際酒店管理有限公司	北京溫特萊酒店管理有限責任公司
北京中江之旅酒店管理有限公司	北京賽特國際酒店管理有限公司
光大國際飯店物業管理有限公司	凱燕國際飯店管理有限公司
北京六合興飯店管理有限公司	國貿務業酒店管理有限公司

河　北

河北燕都旅遊飯店管理公司	紅樓酒店管理公司

遼　寧

大連富麗華大酒店管理有限公司	遼寧北斗飯店管理有限公司

續表

上海	
錦江國際酒店管理有限公司	上海良安酒店管理有限公司
上海新亞酒店管理有限公司	上海中悅酒店管理有限公司
上海橫山集團飯店管理公司	上海綠洲企業發展有限公司賓館管理分
上海寶錦酒店管理有限公司	公司
江蘇	
金陵（國際）飯店管理公司	南京玄武飯店酒店管理公司
南京丁山晶然酒店管理有限公司	南京萬源酒店管理有限責任公司
江蘇中新酒店管理公司	江蘇中心旅館管理諮詢公司
安徽	
安徽金辰酒店管理有限公司	
山東	
山東魯能信誼旅遊（集團）公司	大平洋酒店物業管理公司
青島海天大酒店有限公司管理公司	新立克鳶飛大酒店有限公司
濰坊富華大酒店有限公司	臨朐偉成大酒店有限公司
浙江	
開元旅業集團	浙江省旅遊集團酒店管理有限公司
杭州香溢酒店管理有限公司	杭州黃龍旅遊飯店管理服務有限公司
杭州世貿飯店管理有限公司	寧波市凱得利酒店管理公司
杭州天馬酒店管理有限公司	太平洋酒店物業管理公司
福建	
福州西湖酒店管理有限公司	福州邦輝大酒店有限公司
湖南	
華天國際酒店管理公司	衡山東方酒店管理公司
湖南金源大酒店管理有限公司	株洲株賓酒店管理公司

湖　北	
湖北江漢飯店管理有限公司	

廣　東	
廣州東方酒店有限公司	廣州白天鵝酒店管理公司
珠海渡假村酒店管理有限公司	東方驛站酒店管理有限公司
深圳芙蓉酒店管理有限責任公司	廣信酒店管理有限公司
中山銀權酒店管理有限公司	金凱悅酒店管理有限公司
廣州珠江物業酒店管理公司	

海　南	
海南金銀島酒店管理有限公司	

重　慶	
重慶揚子江飯店管理有限公司	重慶天麗酒店管理有限公司
重慶小天鵝酒店管理公司	重慶涪陵飯店管理有限公司
萬豪亞太管理有限公司	重慶海天大酒店管理有限公司
重慶陽光旅業集團酒店管理公司	

四　川	
四川錦江飯店管理公司	四川岷山飯店管理公司
四川喜瑪拉雅酒店管理有限公司	四川謝費利爾酒店管理公司

雲　南	
雲南太平洋飯店管理有限公司	雲南豪斯酒店管理有限公司
雲南綠洲酒店管理有限公司	昆明南雲酒店管理有限公司
雲南名泰酒店管理公司	雲南中友酒店管理有限公司
昆明榮業酒店管理有限公司	雲南錦江國際管理有限公司
昆明邦克飯店管理公司	港信酒店管理公司

陝 西	
陝西新世紀酒店管理有限公司 陝西君悅酒店物業管理有限公司	陝西新建國酒店管理公司
新 疆	
烏魯木齊銀都中易酒店管理策畫有限 公司	徠遠飯店管理諮詢公司
國際飯店集團（管理公司）	
六洲酒店有限公司	香港中旅酒店管理有限公司
萬豪國際集團	最佳西方國際集團
香格里拉酒店集團	海德國際（香港）有限公司
雅高亞太集團香港有限公司	粵海（國際）酒店管理有限公司
喜達屋酒店及渡假村管理有限公司	海逸國際酒店集團
凱萊國際酒店有限公司	天鵝（香港）酒店管理有限公司
卡爾森國際酒店有限公司	香港馬可波羅酒店管理有限公司
康年國際酒店集團	香港新東方酒店管理諮詢公司
豪生酒店管理有限公司	文豪仕國際酒店管理有限公司
希爾頓國際公司	絲路酒店管理公司
凱悅酒店管理集團	泰國Ｍ‧格蘭酒店有限公司

資料來源：中國旅遊飯店業協會，截止日期為2002年12月31日，轉引自《中國飯店集團化發展藍皮書》，北京：中國旅遊出版社，2003年。

　　從表4-4中可看出，目前中國已有113家飯店管理公司（集團），僅從數量上看，已不算少了，但如果考慮到中國遼闊的幅員和龐大的飯店規模的話，100多家飯店管理公司也不算多。2002年中國星級以上的飯店有8880家，客房有897206間。其中二、三星級飯店達7260家，占82%，客房652466間，占73%。雖然中國目前二、三星級飯店在整個飯店行業虧損面最大，但聘請專業的飯店管理公司管理的並不多，而四、五星級的飯店全國僅810家，只占全部飯店數的9%。因此，多數飯店管理公司只是管理自己投資的飯店，遠未達到規模經營的水平。在113家飯店管理公司中，有22家是海外公司，儘管只占全國飯店管理集團總數的19.5%，但其中

不乏國際著名的飯店管理集團。他們在中國的業務發展較快，在2002年中國飯店業管理公司（集團）20強中，這些海外公司占12席，占60％，從數量上超過了中國大陸，這也從一個側面看出，中國目前雖然已經註冊的專業飯店管理集團不少，但大多數飯店管理公司競爭能力不強，有的甚至不具備成熟的可供輸出的管理技術，在中國真正具有跨地區經營實力的也只有錦江、首旅、凱萊和東方等極少數幾家。而目前全球飯店特許經營10強榜上，位居榜首的聖達特公司特許經營的飯店竟達6455家之多，排在第10位的仕達屋國際飯店集團也有313家。

在旅行社方面，中國將全面履行加入世界貿易組織對服務貿易的具體承諾，允許外資控股合資旅行社和有一定實力的（年收入超過5000萬美元）、以經營渡假旅遊為主的旅行社在華開設獨資旅行社。目前，美國、日本、德國、英國、法國、澳大利亞等國家的大旅行社和旅遊集團（如運通、BTI、TUI、日航、全日空、交通公社、格里菲等）已在中國設立了十多家合資或獨資旅行社，在華設立的旅遊辦事處已超過100家。隨著外資旅行社的進入，尤其是在商務旅遊、出境遊中的高端市場上，一旦突破旅遊發展與民航、金融之間的瓶頸，中國旅行社行業的業態也可能藉助外部力量發生深刻變化，開始新一輪的分化、整合、重組、多元，逐步與國際接軌。

事實上，中國的國內市場已經是國際化的市場，從這個意義上講，在與海外跨國公司的博弈中，國際化是中國企業的現實選擇。立足長遠，我們的國際化道路不能僅僅依靠所謂的低成本，我們需要培養自己的核心競爭力。

目前，中國已經實施跨國經營的旅遊企業主要是國內知名的國有大旅遊企業，包括國旅總社及地方國旅、中旅總社、港中旅、康輝國旅、春秋國旅、廣之旅、北京建國、上海錦江、廣東粵海、全聚德、東來順等。主要投資經營的領域在旅行社、餐館和飯店，對象國包括日本、新加坡、馬來西亞、泰國、美國、加拿大、法國、德國、英國、瑞典、丹麥、澳大利亞等。總的說來，這些企業的投資規模和經營規模都不大，最大手筆的投資要算香港中旅集團在美國的主題樂園項目。港中旅於1991年曾在美國佛羅里達的奧蘭多（緊鄰迪士尼樂園）先後斥資1億美元建設了「錦繡中華」（Splendid China），但建成後效益並不理想，在苦撐了十餘年後，終

於宣告歇業。美國「錦繡中華」項目失利的主要原因是缺乏對美國旅遊市場的深入瞭解，設計的產品缺乏吸引力和競爭力，管理成本和人力資源成本較高。因此，在旅遊企業跨國經營中，項目和市場的選擇就變得至關重要。

在國際跨國資本市場中，目前中國仍以出售為主，收購較少。2001年中國出售了2325億資產，購進資產僅425億。與世界經濟發達國家相比，屬於小規模資金（參見表4-5和表4-6）。此外，從世界範圍看，旅遊業的資本運作在第三產業中也屬於中小規模（參見表4-7 和表4-8），這與旅遊業投資方式的多元化有關。國際上著名的旅遊集團往往以品牌、技術、管理和營銷網絡等無形資產作為投資手段，而較少完全採用對外直接投資方式。

表4-5 1990～2001年按出售方所屬國家與地區統計的跨國併購出售額

（單位：百萬美元）

地區/國家	1990	1995	1996	1997	1998	1999	2000	2001
全球總計	150 576	186 593	227 023	304 848	531 648	766 044	1 143 816	593 960
發達國家	134 239	163 950	187 616	232 085	443 200	679 481	1 056 059	496 159
西歐	67 370	79 114	88 512	121 548	194 391	370 718	610 647	228 995
歐盟	62 133	75 143	81 895	114 591	187 853	357 311	586 521	212 960

續表

地區/國家	1990	1995	1996	1997	1998	1999	2000	2001
奧地利	189	609	856	2 259	3 551	380	574	9 175
比利時	4 469	1 710	8 469	5 945	6 865	24 984	7 318	6 897
丹麥	496	199	459	566	3 802	4 615	9 122	2 461
芬蘭	51	1 726	1 199	735	4 780	3 144	6 896	490
法國	8 183	7 533	13 575	17 751	16 885	23 834	35 018	14 424
德國	6 220	7 496	11 924	11 856	19 047	39 555	246 990	48 641
希臘	115	50	493	99	21	191	245	1 854
愛爾蘭	595	587	724	2 282	729	4 739	5 246	6 151
義大利	2 165	4 102	2 764	3 362	4 480	11 237	18 877	9 104
盧森堡	531	280	506	3 492	35	7 360	4 210	2 681
荷蘭	1 484	3 607	3 538	19 052	19 359	39 010	33 656	27 628
葡萄牙	213	144	793	86	427	211	2 980	409
西班牙	3 832	1 257	1 463	4 074	5 700	5 841	22 248	8 713
瑞典	4 489	9 451	3 863	3 327	11 093	59 676	13 112	5 774
英國	29 102	36 392	31 271	39 706	91 081	132 534	180 029	68 558
其他西歐國家	5 237	3 971	6 617	6 958	6 538	13 407	24 126	16 035
冰島	-	-	4	-	-	-	-	-
列支敦士登	-	-	-	-	9	-	-	-
馬爾他	-	-	-	-	3	250	-	-
挪威	668	271	2 198	2 660	1 182	8 703	10 613	3 080
瑞士	4 569	3 692	4 407	3 545	5 344	4 113	13 334	12 508
北美	60 427	64 804	78 907	90 217	225 980	275 884	401 429	226 798
加拿大	5 731	11 567	10 839	8 510	16 432	23 950	77 079	41 918

地區/國家	1990	1995	1996	1997	1998	1999	2000	2001
美國	54 697	53 237	68 069	81 707	209 548	251 934	324 350	184 880
其他發達國家	6 442	20 032	20 197	20 320	22 829	32 879	43 983	40 365
澳大利亞	2 545	17 360	13 099	14 794	14 737	11 996	21 699	16 879
日本	148	541	1 719	3 083	4 022	16 431	15 541	15 183
紐西蘭	3 704	1 828	4 839	1 346	2 316	1 598	4 397	3 851
發展中國家和地區	16 052	16 493	35 727	66 999	82 668	74 003	70 610	85 813
非洲	485	840	1 805	4 346	2 607	3 090	3 199	15 524
北非	–	10	211	680	456	914	956	2 916
埃及	–	10	171	102	48	738	528	660
突尼西亞	–	–	–	–	402	11	301	45
其他非洲國家	485	830	1 595	3 666	2 151	2 176	2 243	12 608
衣索比亞	–	–	–	–	–	36	–	–
肯亞	–	–	25	–	–	–	18	–
模里西斯	–	–	–	10	–	–	261	48
南非	–	640	1 106	2 664	1 932	1 902	1 171	11 916
烏干達	–	–	55	29	11	–	32	–
坦尚尼亞	–	2	17	1	23	–	415	120
尚比亞	–	18	27	173	150	1	133	53
辛巴威	–	1	7	2	–	24	5	–
拉丁美洲與加勒比地區	11 494	8 636	20 508	41 103	63 923	41 964	45 224	35 837

地區/國家	1990	1995	1996	1997	1998	1999	2000	2001
南美	7 319	6 509	16 910	25 439	46 834	39 033	35 584	16 174
阿根廷	6 274	1 869	3 611	4 635	10 396	19 407	5 273	5 431
巴西	217	1 761	6 536	12 064	29 376	9 357	23 013	7 003
智利	434	717	2 044	2 427	1 595	8 361	2 929	2 830
祕魯	–	945	844	911	162	861	107	555
拉丁美洲與加勒比地區其他國家	4 176	2 127	3 598	15 663	17 089	2 931	9 640	19 663
古巴	–	299	–	300	38	–	477	8
墨西哥	2 326	719	1 428	7 927	3 001	859	3 965	17 071
亞洲	4 073	6 950	13 368	21 293	16 097	28 839	22 182	34 452
西亞	113	222	403	368	82	335	970	1 323
約旦	–	26	–	–	–	–	567	20
敘利亞	–	–	–	–	–	3	–	–
土耳其	113	188	370	144	71	68	182	1 019
南亞/東亞與東南亞	3 960	6 278	9 745	18 586	15 842	28 431	21 105	33 114
孟加拉	–	–	–	–	33	–	–	–
汶萊	–	–	–	–	–	–	–	–
柬埔寨	–	–	0	1	–	–	–	–
中國	8	403	1 906	1 856	798	2 395	2 247	2 325
香港	2 620	1 703	3 267	7 330	938	4 181	4 793	10 362
印度	5	276	206	1 520	361	1 044	1 219	1 037
印尼	–	809	530	332	683	1 164	819	3 529

地區/國家	1990	1995	1996	1997	1998	1999	2000	2001
韓國	–	192	564	836	3 973	10 062	6 448	3 648
寮國	–	–	–	–	–	–	–	–
澳門	–	–	–	–	–	–	–	–
馬來西亞	86	98	768	351	1 096	1 166	441	1 449
緬甸	–	9	–	260	–	–	–	–
尼泊爾	–	13	–	–	–	–	–	–
菲律賓	15	1 208	462	4 157	1 905	1 523	366	2 063
新加坡	1 143	1 238	593	294	468	2 958	1 532	4 871
斯里蘭卡	1	126	35	275	96	22	2	–
臺灣	11	42	50	601	24	1 837	644	2 493
泰國	70	161	234	633	3 209	2 011	2 569	957
越南	–	1	6	63	–	59	19	4
太平洋地區	–	67	46	257	41	110	5	–
斐濟	–	–	5	–	–	4	–	–
萬那杜	–	–	–	–	–	4	–	–
中東歐	285	6 032	3 649	5 631	5 116	10 357	17 147	11 607
波士尼亞與赫賽哥維納	–	–	–	–	–	45	25	–
克羅埃西亞	–	94	48	61	16	1 164	146	676
捷克	–							
捷克斯洛伐克(前)	–	–	–	–	–	–	–	–
愛沙尼亞	–	28	23	64	149	114	131	88
匈牙利	226	2 106	1 594	298	612	537	1 117	1 370

地區/國家	1990	1995	1996	1997	1998	1999	2000	2001
拉脫維亞	–	23	57	63	11	20	342	39
立陶宛	–	–	–	12	632	427	173	193
摩爾多瓦	⋯	⋯	⋯	2	⋯	⋯	27	⋯
波蘭	–	983	993	808	1 789	3 707	9 316	3 493
羅馬尼亞	–	229	94	391	1 284	447	536	66
俄羅斯	59	100	95	2 681	147	180	758	2 039
斯洛伐克	–	4	138	38	54	41	1 849	1 194
斯洛維尼亞	⋯	18	30	133	–	14	–	381
馬其頓	–	⋯	⋯	⋯	⋯	45	34	328
烏克蘭	–	66	30	1	–	136	151	116
南斯拉夫	–	–	–	45	–	–	–	2
多個國家[a]	–	100	–	–	665	2 162	–	–

資料來源：UNCTAD，FDI/TNC數據庫。轉引自《世界投資報告——2002 年跨國公司與出口競爭力》，北京：中國財政經濟出版社，2003年。

a.涉及兩個國家以上的出售方。

註：數據包含超過10%股權的收購交易。

表4-6　1990～2001年按收購方所屬國家與地區統計的跨國併購收購額

（單位：百萬美元）

地區/國家	1990	1995	1996	1997	1998	1999	2000	2001
全球總計	150 576	186 593	227 023	304 848	531 648	766 044	1 143 816	593 960
發達國家	143 070	173 139	196 735	269 276	508 916	700 808	10 837 638	534 151
西歐	92 567	92 539	110 628	154 036	324 658	539 246	852 735	348 738
歐盟	86 525	81 417	96 674	142 108	284 373	517 155	801 746	327 252

續表

地區/國家	1990	1995	1996	1997	1998	1999	2000	2001
奧地利	236	157	4	242	302	1 771	2 254	1 171
比利時	813	4 611	3 029	2 053	2 225	13 357	16 334	16 951
丹麥	767	152	638	1 492	1 250	5 654	4 590	4 163
芬蘭	1 136	471	1 464	1 847	7 333	2 236	20 192	7 573
法國	21 828	8 939	14 755	21 153	30 926	88 656	168 710	59 169
德國	6 795	18 509	17 984	13 190	66 728	85 530	58 671	57 011
希臘	3	–	2	2 018	1 439	287	3 937	1 267
愛爾蘭	730	1 166	2 265	1 826	3 196	4 198	5 575	2 063
義大利	5 314	4 689	1 627	4 196	15 200	12 801	16 932	11 135
盧森堡	734	51	1 037	973	891	2 847	6 040	4 537
荷蘭	5 619	6 811	12 148	18 472	24 280	48 909	52 430	31 160
葡萄牙	17	329	96	612	4 522	1 434	2 657	668
西班牙	4 087	460	3 458	8 038	15 031	25 452	39 443	11 253
瑞典	12 572	5 432	2 058	7 625	15 952	9 914	21 559	7 365
英國	25 873	29 641	36 109	58 371	95 099	214 109	382 422	111 764
其他西歐國家	6 043	11 122	13 954	11 928	40 285	22 091	50 989	21 486
冰島	–	–	–	–	–	–	49	160
列支敦斯登	160	10	–	142	–	8	–	–
馬爾他	–	–	– –	–	–	4	–	43
挪威	1 380	1 276	3 956	1 212	1 170	1 382	7 376	1 510
瑞士	4 503	9 836	9 998	10 574	39 115	20 691	43 228	18 892
北美	30 766	69 833	69 501	99 709	173 039	138 881	198 915	135 019
加拿大	3 139	12 491	8 757	18 840	35 618	18 571	39 646	38 980

地區/國家	1990	1995	1996	1997	1998	1999	2000	2001
美國	27 627	57 343	60 744	80 869	137 421	120 310	159 269	96 039
其他發達國家	19 736	10 767	16 606	15 531	11 219	22 681	35 988	50 395
澳大利亞	3 806	6 145	9 283	11 745	8 147	10 138	10 856	32 506
日本	14 048	3 943	5 660	2 747	1 284	10 517	20 858	16 131
紐西蘭	1 854	573	1 180	785	997	1 421	1 913	976
發展中國家和地區	7 181	13 372	29 646	35 210	21 717	63 406	48 496	55 719
非洲	146	645	2 148	2 800	2 678	5 762	6 659	3 041
北非	–	11	8	–	3	40	213	117
埃及	–	–	–	–	–	7	213	–
突尼西亞	–	11	–	–	–	23	–	–
其他非洲國家	146	634	2 140	2 800	2 675	5 722	6 446	2 924
烏干達	–	–	–	–	–	–	3	–
肯亞	–	–	–	–	–	–	3	9
模里西斯	–	–	4	34	7	7	–	4
坦尚尼亞	146	593	1 522	2 766	2 514	5 715	6 393	2 594
尚比亞	–	–	–	–	–	–	–	–
辛巴威	–	–	15	–	–	–	43	–
南美	1 597	3 951	8 354	10 720	12 640	44 767	18 614	27 380
阿根廷	130	3 405	5 939	6 038	9 510	3 874	2 191	3 411
巴西	–	–	–	– –	–	–	–	–
智利	–	379	1 167	2 357	3 517	1 908	429	2 774
秘魯	–	50	45	–	–	–	–	–

地區/國家	1990	1995	1996	1997	1998	1999	2000	2001
古巴	–	–	–	–	–	–	–	–
墨西哥	680	196	867	3 154	673	2 216	4 231	363
亞洲	5 438	8 755	19 136	21 690	6 399	12 873	22 895	25 298
西亞	2 112	1 697	1 589	3 797	399	1 538	1 750	454
約旦	–	–		–		–	22	
土耳其	–	19	356	43	4	88	48	
南亞/東亞 與東南亞	3 325	6 608	17 547	17 893	6 001	11 335	21 139	24 844
孟加拉國	–	12	–	–	–	–	–	–
汶萊	–	31	189	–	–	–	–	–
中國	60	249	451	799	1276	101	470	452
香港	1 198	2 299	2 912	8 402	2 201	2 321	5 768	3 012
印度	–	29	80	1 287	11	126	910	2 195
印尼	49	163	218	676	39	243	1 445	–
韓國	33	1 392	1 659	2 379	187	1 097	1 712	175
馬來西亞	144	1 122	9 635	894	1 059	1 377	761	1 375
澳門	–	–	–	–	–	450	–	–
菲律賓	–	153	190	54	1	330	75	254
新加坡	438	892	2 018	2 888	530	4 720	8 847	16 516
斯里蘭卡	–	–	–	–	26	8	–	–
臺灣	1 385	122	4	433	628	408	1 138	161
韓國	18	144	180	55	43	154	5	699
越南	–	–	11	27	–	–	–	–

地區/國家	1990	1995	1996	1997	1998	1999	2000	2001
太平洋地區	–	22	8	–	–	4	328	–
斐濟	–	–	–	–	–	4	–	–
萬那杜	–	9	–	–	–	–	–	–
中東歐	–	59	504	275	1 008	1 549	1 694	2 225
克羅地亞	–	–	1	100	1	3	22	43
捷克	–	48	176	60	142	13	775	–
捷克斯洛伐克(前)	–	–	–	–	–	–	–	=
愛沙尼亞	–	–	15	1	12	5	2	41
匈牙利	–	2	–	6	64	118	379	1 331
拉脫維亞	–	–	–	–	–	–	–	–
立陶宛	–	–	–	–	–	1	–	–
波蘭	–	8	23	45	465	132	118	324
羅馬尼亞	–	–	–	–	–	–	–	10
俄羅斯聯邦	–	–	242	2	301	52	225	371
斯洛伐克	–	2	42	1	–	424	24	91
斯洛維尼亞	–	–	–	–	–	4	10	14

資料來源：UNCTAD，FDI／TNC數據庫。轉引自《世界投資報告——2002年跨國公司與出口競爭力》，北京：中國財政經濟出版社，2003年。

註：數據包含超過10%股權的收購交易。

表4-7 1990～2001年按出售方所屬行業與部門統計的跨國併購出售額

（單位：百萬美元）

部門/行業	1990	1995	1996	1997	1998	1999	2000	2001
總計	150 576	186 593	227 023	304 848	531 648	766 044	1 143 816	593 960
初級產業	5 170	8 499	7 935	8 725	10 599	10 000	9 815	28 280
農林漁獵業	221	1 019	498	2 098	6 673	656	1 110	316
採礦、採石業和石油業	4 949	7 480	7 437	6 628	3 926	9 344	8 705	17 964
第二產業	75 495	84 462	88 522	121 379	263 206	288 090	291 654	197 174
食品、飲料和菸草	12 676	18 108	6 558	22 053	17 001	28 242	50 247	34 628
紡織、服裝和皮革	1 281	2 039	849	1 732	1 632	5 276	2 526	3 510
木材和木製品	7 765	4 855	5 725	6 854	7 237	9 456	23 562	13 878
出版、印刷和錄製媒體複製	2 305	1 341	10 853	2 607	12 798	10 248	4 875	16 767
焦炭、石油產品和核燃料	6 480	5 644	13 965	11 315	67 280	22 637	45 015	31 167
化學和化學製品	12 275	26 984	15 430	35 395	31 806	86 389	30 446	26 462
非金屬礦產品	5 630	2 726	2 840	6 153	8 100	12 129	11 663	8 359

（單位：百萬美元）

部門/行業	1990	1995	1996	1997	1998	1999	2000	2001
總計	150 576	186 593	227 023	304 848	531 648	766 044	1 143 816	593 960
初級產業	5 170	8 499	7 935	8 725	10 599	10 000	9 815	28 280
農林漁獵業	221	1 019	498	2 098	6 673	656	1 110	316
採礦、採石業和石油業	4 949	7 480	7 437	6 628	3 926	9 344	8 705	17 964
第二產業	75 495	84 462	88 522	121 379	263 206	288 090	291 654	197 174
食品、飲料和菸草	12 676	18 108	6 558	22 053	17 001	28 242	50 247	34 628
紡織、服裝和皮革	1 281	2 039	849	1 732	1 632	5 276	2 526	3 510
木材和木製品	7 765	4 855	5 725	6 854	7 237	9 456	23 562	13 878
出版、印刷和錄製媒體複製	2 305	1 341	10 853	2 607	12 798	10 248	4 875	16 767
焦炭、石油產品和核燃料	6 480	5 644	13 965	11 315	67 280	22 637	45 015	31 167
化學和化學製品	12 275	26 984	15 430	35 395	31 806	86 389	30 446	26 462
非金屬礦產品	5 630	2 726	2 840	6 153	8 100	12 129	11 663	8 359

部門/行業	1990	1995	1996	1997	1998	1999	2000	2001
金屬和金屬產品	4 426	2 515	8 728	9 853	8 376	10 825	16 782	12 890
機構和設備	1 750	5 103	4 301	7 546	8 918	20 850	8 980	4 073
電氣和電子設備	6 114	5 581	7 573	7 897	35 819	51 770	53 859	25 732
精密儀器	3 992	2 023	3 300	3 322	9 251	7 269	13 518	10 375
汽車和其他運輸設備	7 390	2 657	4 150	4 189	50 767	18 517	25 272	5 662
其他製造業	666	575	308	158	1 958	696	186	1 266
第三產業	69 911	93 632	130 232	174 744	257 843	467 853	842 342	368 506
水、電和天然氣	609	12 240	21 274	29 620	32 249	40 843	46 711	21 047
建築	533	1 738	4 410	602	1 434	3 205	5 170	2 167
貿易	9 095	10 159	27 928	21 664	27 332	55 463	34 918	27 668
旅館和餐廳	7 263	3 247	2 416	4 445	10 332	4 836	2 883	6 169
運輸、倉儲和通訊	14 460	8 225	17 523	17 736	51 445	167 723	365 673	121 490
金融	21 722	31 059	36 693	50 836	83 432	126 710	183 665	122 005
商務服務	11 831	9 715	13 154	26 480	42 497	52 748	137 416	54 319
公共管理和國防	–	605	–	111	395	1 769	8	329

中
國
旅
遊
企
業
經
營
的
國
際
化
：
理
論
、
模
式
與
現
實
選
擇

部門/行業	1990	1995	1996	1997	1998	1999	2000	2001
教育	5	–	4	179	42	66	219	438
健康與 社會服務	469	946	336	3 396	641	724	751	1 875
其他服務	66	3 588	–	19	69	42	73	136
未指明 行業[a]	–	–	334	–	–	101	5	–

資料來源：UNCTAD，FDI／TNC數據庫。轉引自《世界投資報告——2002 年
跨國公司與出口競爭力》，北京：中國財政經濟出版社，2003年。

a.包括未歸類的企業。

註：數據包含超過10%股權的收購交易。

表4-8 1987～2001年按收購方所屬行業與部門統計的跨國併購收購額

（單位：百萬美元）

部門/行業	1990	1995	1996	1997	1998	1999	2000	2001
總計	150 576	186 593	227 023	304 848	531 648	766 044	1 143 816	593 960
初級產業	2 131	7 951	5 684	7 150	5 455	7 367	8 968	6 537
農林漁獵業	47	182	962	1 541	1 497	241	1 472	784
採礦、採石業和石油業	2 084	7 769	4 723	5 609	3 958	7 156	7 496	5 753
第二產業	79 908	93 784	88 821	133 202	257 220	287 126	302 507	199 887
食品、飲料和菸草	13 523	22 546	9 684	21 439	16 922	33 014	60 189	23 238

續表

部門/行業	1990	1995	1996	1997	1998	1999	2000	2001
紡織、服裝和皮革	3 363	1 569	778	1 254	3 062	2 122	3 741	1 129
木材和木製品	6 717	6 466	3 143	6 157	13 131	7 138	18 342	12 498
出版、印刷和錄製媒體複製	2 363	2 332	7 829	6 774	12 050	13 245	9 365	18 616
焦炭、石油產品和核燃料	7 051	6 679	12 994	11 860	67 665	36 939	40 701	30 971
化學和化學製品	15 260	28 186	18 555	38 664	34 822	80 865	24 085	22 935
非金屬礦產品	6 183	2 740	4 585	6 965	8 823	12 494	12 881	8 392
金屬和金屬產品	3 076	1 472	13 395	8 512	7 947	10 974	12 713	20 081
機械和設備	1 906	3 760	2 463	4 767	4 553	26 325	12 938	20 130
電氣和電子設備	7 190	7 576	6 660	9 093	29 062	40 893	68 284	29 097
精密儀器	2 861	2 809	3 033	4 757	7 209	4 302	6 195	5 875
汽車和其他運輸設備	8 369	2 267	4 411	5 072	48 904	17 038	30 852	5 127

部門/行業	1990	1995	1996	1997	1998	1999	2000	2001
其他製造業	143	528	633	5 527	280	672	1 007	263
第三產業	68 423	84 824	132 414	164 457	268 486	471 497	832 303	387 425
水、電和天然氣	332	10 466	16 616	18 787	27 527	55 111	84 409	17 953
建築	257	1 160	6 955	2 546	1 336	1 787	2 921	1 397
貿易	6 205	8 854	15 176	16 515	19 624	29 524	19 399	20 238
旅店和餐館	3 066	3 402	1 713	2 482	2 799	3 593	2 120	2 895
運輸、倉儲和通訊	4 785	6 085	11 424	14 735	30 165	163 928	368 954	112 498
金融	43 671	45 368	61 304	82 616	142 066	174 238	241 282	181 234
商務服務	6 377	4 843	17 084	14 721	22 889	35 695	82 790	33 111
公共管理和國防	667	31	–	102	–	310	17	13
教育	–	–	1	98	30	54	107	110
健康與社會服務	530	263	265	321	738	35	513	1 472
其他服務	66	986	20	534	1 426	8	7	37
未指明行業[a]	114	34	104	38	488	24	38	110

資料來源：UNCTAD，FDI／TNC數據庫。轉引自《世界投資報告——2002 年跨國公司與出口競爭力》，北京：中國財政經濟出版社，2003年。

a.包括未歸類的企業。

註：數據包含超過10%股權的收購交易。

　　目前，中國企業的國際化模式可分為四種類型：海爾模式（在海外設廠）、聯想模式（資本運作）、華為模式（雙低戰略）、貼牌模式（OEM方式）。其中只有海爾模式才是真正的對外直接投資（FDI），華為的雙低戰略是靠低成本和低利潤將產品賣到海外。而貼牌模式是藉助海外品牌，進行委託加工。這些模式雖然形式各異，但其共同的特點就是所謂比較成本優勢。對於旅遊業而言，目前主要是貼牌模式。由於旅遊業與製造業不同，前者是人流流動，後者是物流流動，因此，旅遊業的貼牌模式主要是中國國內飯店引進國外著名飯店管理公司授權管理，接待境內外遊客。中國要實現對外輸出技術和管理最主要的障礙在於，在國際旅遊主流市場上缺乏核心競爭力和國際化品牌，當然這並不妨礙中國啟動旅遊企業「走出去」戰略，其關鍵是要找準市場，揚長避短，充分發揮比較優勢，循序漸進地去推進中國旅遊企業跨國經營戰略。

第二節 旅遊企業跨國經營市場選擇的影響因素

在選擇國際目標市場時，旅遊企業應從分析自身競爭實力和目標國家或地區吸引力與風險雙向結合的角度綜合考慮。

一、企業自身競爭優勢分析

「識別自身的戰略優勢是企業制定正確的跨國成長戰略的前提，強化這些優勢是順利實施相應成長戰略的保證。」[2]對旅遊企業來說，其競爭優勢的來源既包括企業外部所提供的條件，也包括企業內部所具備的實力。

旅遊企業進行跨國經營的外部條件，主要包括其母國的經濟發展水平、政策支持以及旅遊產業基礎。國家的經濟實力、資金供應情況和外匯儲備是一國企業進行跨國經營的最根本的條件。企業進行跨國經營時也必須考慮母國在海外直接投資方面的宏觀管理政策，其中包括外匯管制、稅收、行業進入以及資金運用等方面。企業應分析與評估政策的含義與導向，充分利用與其相關的優惠政策。根據大衛‧李嘉圖比較優勢説的理論，一個國家不可能在所有的產業上具有優勢，但幾乎每一個國家都有可能在一兩個產業上具有比較優勢。母國在旅遊產業上的總體競爭力將會為其旅遊企業進行跨國經營提供良好的競爭基礎。

旅遊企業進行跨國經營的內部條件，是指企業能夠進行有效調配的內部資源，它是企業進行經營擴張和體現市場競爭力的依託所在。市場機會和消費需求是任何企業進行市場選擇時需要考慮的首要因素。從以往的實踐經驗和理論研究已知，旅遊企業的跨國經營與其本國公民的出境旅遊市場發展高度相關（杜江，2001），因此，對本國出境旅遊市場的開拓狀況以及出境客源的目的地流向就成為旅遊企業選擇跨國經營目標市場的重要依據。除此之外，企業的發展規模、產品和服務特色，以及銷售渠道相對於目標市場中的競爭者來說是否具有比較優勢，企業是否擁有較高素質的管理和員工隊伍，企業是否具有滿足目標市場特殊要求的高度靈活性、變動性與適應能力，企業在目標市場是否具有良好的訊息開發、反饋和處理能力等

等，都是旅遊企業在進行區位市場選擇時需要考慮的因素。

‖ 二、目標市場分析

任何一個試圖進行跨國經營的企業在進入國際市場之前都必須對不同國家或地區的市場狀況進行準確的評估和分析。旅遊企業跨國經營的目標市場分析主要包括兩個方面，一是從宏觀角度對東道國整體經營環境的分析；二是從旅遊產業角度對其市場機會和競爭狀況等方面進行分析。

1.宏觀經營環境分析

宏觀經營環境是指圍繞和影響跨國企業在目標市場生存和發展的各種影響因素，它是一個多層次、多因素、紛繁複雜的綜合體系，主要體現在經濟、政治、法律、自然和文化等方面。

經濟環境指一個國家的生產力發展狀況和物質生活水平，是直接影響企業在該國從事生產經營活動的基本條件，主要指國家經濟的總體狀況、經濟基礎設施以及人口狀況。經濟總體狀況的內容包括經濟發展所處的階段、國民收入水平、經濟增長率、貨幣穩定性以及勞動力成本等。經濟基礎設施主要指一個國家的能源動力設施、交通運輸設施、通信設施、商業設施、金融機構及其他公用事業設施等。經濟基礎設施是衡量一個國家經濟供給能力和經濟活動能力大小的重要條件，一個國家的經濟基礎越完善，企業對該國進行直接投資的可能性就越大。東道國的人口總數、人口密度和人口結構也是影響市場需求和企業跨國經營的因素。

跨國經營在很大程度上受到政治環境因素的影響，其中首要表現在東道國的政治穩定性上。各國的政治環境都處在不斷變化之中，但變化的緩急程度不同。平緩的變化使企業有調整戰略的餘地，而急劇的變化會使企業措手不及，以致遭受巨大的損失，甚至是滅頂之災。因此，企業在進入某一國家進行直接投資前，必須考察其政治是否穩定，主要注意兩個方面：一是該國政策法規的連續性；二是該國的政變、政府更迭、內戰、動亂、罷工等不安全因素。其次，東道國對待外商投資的態度以及制定的相關政策是跨國企業需要透徹瞭解的方面。最後，母國與東道國的外

交關係也是影響企業跨國經營的重要內容，因為兩國之間的關係變化會直接影響兩國政府在相互投資方面的政策。

對一個國家的法律環境應該從兩方面做出評估，一是它的完善性，二是它的嚴肅性。對投資者來說，不僅要瞭解東道國的國內法，而且對其涉外法規要有深入瞭解，如合資企業法、投資保護法、外匯政策以及反壟斷法、知識產權法和稅法等。此外，還要看當地政府執法是否嚴格，是否能做到有法必依、執法必嚴，執法部門的辦事效率是否高。最後，要力爭避免在容易引起法律衝突的領域或地區經營，以降低或避免此類風險的產生。

自然環境是指一個國家的地理位置、地形地貌、氣候條件、資源狀況等。對旅遊企業來說，東道國的地理位置和旅遊資源狀況也是企業在進行市場選擇時需要考慮的重要因素。地理位置會影響企業對外直接投資的地理方向，相鄰地區之間的相互跨國經營一般來說較為容易；而一國的旅遊資源狀況則在一定程度上決定了其旅遊產業未來的發展潛力。

社會文化環境是指一個國家國民的價值觀念、態度、風俗習慣和生活方式等文化層面的因素。企業在進行跨國經營活動時，必須與該東道國社會文化環境相吻合。這包括兩方面的含義，一是跨國公司在確定投資目標時，一般比較樂於進入文化背景類似的地區；二是跨國公司在進入文化背景具有差異的目標國時，一定要充分瞭解並適應東道國的社會文化。因為文化因素不僅直接影響消費者的特性，而且對公司的內部管理會產生間接的影響。

2.旅遊產業分析

對東道國旅遊產業發展狀況的分析是旅遊企業進行跨國經營市場選擇時需要重點考慮的內容，其中包括產業發展概況、市場機會與需求、競爭狀況以及旅遊市場準入政策。

東道國旅遊產業發展概況主要指該國旅遊業總收入、旅遊業從業人數以及出境旅遊、入境旅遊和國內旅遊三大旅遊市場的基本情況。

對於進行跨國經營的旅遊企業來説，東道國是否存在具有一定規模的現實或潛在的市場需求是一個關鍵性因素。根據旅遊企業跨國經營的特點，這裡的市場需求主要包括兩個方面的來源：一是來自於進行跨國經營的旅遊企業所在母國的出境遊客，二是東道國本身的居民和來自於其他國家或地區的國際遊客。一般而言，由於具有相同或類似的社會文化背景，旅遊企業更加瞭解本國旅遊者的消費心理和行為特徵，而從尋求安全性的角度考慮，旅遊者也更有可能對本國的旅遊企業產生信任感。因此，母國的出境遊客將會是旅遊企業在東道國進行跨國經營的主要客源，尤其是在跨國經營的初期階段。對於第二個方面的市場需求，旅遊企業主要透過自身的產品和服務特色、富有競爭力的價格或者良好的品牌形象來吸引這部分客源。

關於東道國旅遊產業競爭狀況的分析主要包括對競爭者的數量、規模、盈利狀況、競爭手段以及市場結構等方面的分析。旅遊企業準備進入的國家和地區的旅遊市場上已經存在的廠商可能對企業的跨國經營活動實施自覺或不自覺的遏制戰略。其中由市場結構造成的不自覺的進入壁壘主要包括規模經濟、絕對成本優勢、品牌優勢和資本要求；現存旅遊企業可能採取的封鎖和遏制手段包括降低價格以攤薄行業利潤，形成事實壟斷以及與相關產業聯盟等。

由於社會制度的不同、旅遊市場和要素市場發育程度的差異，不同國家和地區針對進入本國市場的跨國旅遊企業制定的市場準入政策也不盡相同。旅遊市場準入障礙主要體現在三個方面：進入限制、經營範圍限制和配額限制。進入限制主要是指一國政府的旅遊主管機構透過立法和條例的形式禁止國外資本進入本國市場。按限制程度可以分為絕對限制、重度限制和輕度限制三大類別[3]。經營範圍限制是指不少國家在允許國外的旅遊企業進入本國旅遊市場提供服務時都會劃定經營範圍。一國旅遊市場可以分為入境旅遊、公民出境旅遊和公民國內旅遊三個市場，也可以按產品類別劃分為招徠、接待、吸引物、交通、配套服務等子市場。一般來説，一國的旅遊市場不可能把所有的組成部分全部向旅遊跨國經營企業開放，比如很多國家規定國外旅遊企業不得投資於國家自然遺產和歷史文化遺產領域。有時一國的旅遊市場雖然只對跨國經營的旅遊企業施以較為輕度的進入限制，甚至把出境旅遊市場也向跨國旅遊企業開放，但是出於創匯、防止外匯流失和服務貿易平衡等方面的考慮，政府的旅遊主管部門還是可能會對其進行配額限制。

第三節 中國旅遊企業實行跨國經營的競爭條件分析

‖ 一、經濟背景

自實行改革開放政策以來，中國的國民經濟保持了良好的發展勢頭，綜合國力不斷提高，對外開放程度不斷深化。從國際比較的角度來看，以出口依存度為衡量指標的中國經濟的開放程度也已經進入了世界前十位國家之列。世界貿易大國的地位為中國旅遊企業的跨國經營提供了強大的國家經濟背景。

從資金供給上看，首先，中國充裕的外匯儲備為發展跨國經營提供了必需的資金來源。中國從1994 年以來一直保持貿易順差，這種順差使得中國外匯儲備大規模增長，2004 年已超過6000億美元，成為僅次於日本的最大外匯儲備國。按國際上比較流行的外債規模與外匯儲備量之間的比例關係的理論觀點，中國應把外債儲備量維持在三個月的進口用匯量加上外債餘額的40%左右，剩餘的部分就可作為部分發展跨國經營資金的來源。其次，從國際融資上看，在境外直接經營中，擁有充裕的外匯資金固然重要，但更重要的是擁有較強的國際融資能力。能否在國際金融市場上籌措到更多的資金，關鍵取決於籌資國的信譽高低。中國政局的穩定、經濟的高速增長，在國際上樹立了良好的形象。中國企業也能恪守原則，重信用，得到了國際上的好評。此外，中國金融機構的國際化行為也將為中國企業開展跨國經營提供後盾，這種支持不僅表現在金融支持上，還將表現在訊息提供等多方面。如中國進出口銀行把「既支持外貿出口，又支持境外投資的國家出口信用機構」作為今後發展目標，以推動一批有實力的中國企業開展跨國經營。

‖ 二、政策支持

面對來自國際市場的挑戰，競爭在國際與國內市場的同時展開，中國政府已經認識到參與跨國經營、發展跨國公司是關係到中國經濟發展步入新階段、提高整個國家的國際地位的重大問題。1997年中國政府就已提出「要鼓勵發展能夠發揮我方比較優勢的對外投資」，「組建跨行業、跨部門、跨地區的跨國經營企業集團」，

並在政策制定上逐步傾斜，如放寬對外直接投資的審批權限，提供適當的鼓勵，提供海外投資擔保以及設立風險基金等。

在旅遊產業政策方面，近年來隨著中國經濟結構的調整，國家已經明確將旅遊業確定為國民經濟新的增長點和優先發展的產業。2001年在全國旅遊發展會議上，政府明確提出加快發展旅遊業是新時期促進經濟增長的重大舉措，同時要積極吸收國際先進的經營管理經驗，鼓勵組建各類綜合性的和專業化的旅遊企業集團，發揮管理優勢和品牌優勢，實現網絡化規模經營。要大力推廣國際先進的旅遊開發方式、管理方式和服務方式，提高中國旅遊企業的總體競爭力。要積極探索建立境內外旅遊產業基金。在最近制定的「十一五」全國旅遊發展規劃中，更是明確指出鼓勵中國有條件的旅遊企業實施「走出去」戰略。總之，中國關於旅遊業發展的一系列政策措施為旅遊企業的跨國經營提供了良好的政策支持。

三、產業基礎

改革開放以來旅遊業是中國國民經濟各產業中發展最快的產業之一，其產業規模不斷擴大，產業體系逐步健全。2004年中國的旅遊總收入超過6000億元人民幣；接待入境旅遊者達1.08億人次，旅遊外匯收入突破250億美元，居世界第五位；中國國內旅遊人數達9.3億人次，中國國內旅遊收入超過4000億元。截至2003年年末，中國共有旅遊企業30317家，其固定資產總額達到43412 444.03萬元，從業人數2423695人。其中旅行社13361家，星級飯店9751家，景區（點）、車船公司和其他旅遊企業7205家[4]。

國際、國內旅遊市場的快速發展為中國旅遊企業的擴展帶來了歷史性的機遇。目前中國已經出現了少量規模較大、實力較強、進行網絡化和品牌化經營的旅遊企業集團，如錦江、國旅、中旅和中青旅等，可以預見，旅遊市場的進一步發展必將進一步促進中國旅遊企業向集團化、國際化和現代化邁進。由於旅遊企業跨國經營的特徵之一是旅遊企業集團化與跨國經營的互動發展（杜江，2001），因此中國旅遊企業快速發展的集團化態勢為跨國經營的實現提供了可能，成為進入海外市場的有利基礎條件。

四、市場機會

當前，中國旅遊企業進行跨國經營的兩大現實客源市場是中國公民出境旅遊市場和國際入境旅遊市場。由於旅遊企業跨國經營的投資主體與客源國高度相關，因此，中國公民出境旅遊市場的發展是目前中國旅遊企業跨國經營的支撐點。

中國的出境旅遊市場萌芽於1980年代末期，但是真正形成規模則是在1990年代以後。最初只是因政務、商務出境的旅遊者占這一市場的主體。後來隨著中國經濟的持續發展、居民生活水平的提高以及消費觀念的改變，典型意義上的休閒與旅遊市場開始形成，中國公民因私出境人數開始大幅上升，其增長率遠遠超過出境總人數的增長率，成為出境遊客的主要構成部分（參見表4-9）。2004年中國公民出境總人數達2885萬人次，比2003年增長43%，成為全球出境旅遊市場上增幅最快、潛力最大以及影響力最為廣泛的國家。另據世界旅遊組織（WTO）的預測，到2020年，中國的出境旅遊者將達到1億人次，居世界第四位。消費者自身的文化背景差異在相當大的程度上決定其消費行為模式和消費結構。與目的地的旅遊企業相比，客源地的旅遊企業更加熟悉自己國家的旅遊者，另外從尋求安全和相同生活習慣的旅遊心理出發，也可以推斷客源地的旅遊者更願意與本國的經營者打交道。因此，中國出境旅遊的高速發展為中國民族旅遊企業走出國門開展跨國經營提供了難得的市場基礎。同時不難得出結論，中國出境遊客的目的地流向是中國旅遊企業進行跨國經營市場選擇的一個重要考慮因素。從表4-10中看，目前中國公民出境旅遊的目的地除中國香港和澳門特別行政區外，主要集中在和中國在地理上較為鄰近的國家和地區。此外，美國和大洋洲也占據一定的份額。隨著歐洲對華旅遊市場的全面放開，預計未來歐洲也會成為中國公民出境旅遊市場的主要目的地之一。

表4-9 1999～2004年中國出境旅遊人數統計表

（單位：萬人次）

年度	出境總人數	增長率（%）	因私出境人數	增長率（%）
1999	923.24	9.6	426.61	33.7
2000	1047.26	13.4	563.09	31.9
2001	1213.31	16	694.54	23.30
2002	1660.23	37	1006.14	60.60
2003	2022	22	1481	47
2004	2885	43	2298	55

資料來源：國家旅遊局《中國旅遊統計年鑑》，1999～2004年。

表4-10 1999～2003年中國公民首站出境目的地國家（地區）排序

年度 / 目的地	2003	2002	2001	2000	1999
香港	1	1	1	1	1
澳門	2	2	2	2	2
日本	3	3	4	5	4
俄羅斯	4	4	5	4	5
越南	5				
韓國	6	6	6	6	7
泰國	7	5	3	3	3
美國	8	7	7	7	6
新加坡	9	8	8	8	8

續表

年度 目的地	2003	2002	2001	2000	1999
馬來西亞	10	10			
北韓		9	9	9	9
澳大利亞			10	10	10

資料來源：國家旅遊局《中國旅遊統計年鑑》，1999～2003年。

國際旅遊市場的一些新動態也為中國旅遊企業的跨國經營提供了潛在的市場機會。首先，據歐洲旅遊署預計，未來十幾年中，將出現來自以巴西、墨西哥、阿根廷和中東許多發展中國家為主體的市場。這類客源還沒有被國際大的旅遊集團，尤其是世界著名連鎖飯店集團所壟斷，而且他們的消費檔次不高，較傾向於選擇價格適中、提供實惠、經營靈活的中小型飯店。第二，世界旅遊組織於1993年預測，未來20年中，東亞太旅遊業的增長速度將領先於其他地區，該地區外來的國際旅遊者的年均增長速度將超過7%。其中印度尼西亞、馬來西亞和菲律賓等國屬於旅遊業欠發達的目的地國家，但它們目前正處於快速建設或恢復時期，中國的旅遊企業在這些國家具有較多的比較優勢。第三，隨著亞洲國家海外貿易的加強與經濟的發展，許多居民海外旅行的經濟能力和興趣驟漲，使得這一地區的出境旅遊快速增長和自由化。由於亞洲國家的出國旅遊者與中國有相近的文化背景、風俗習慣和消費水平，因此中國旅遊企業的經營服務風格較之國際上的標準式服務可能更接近於這些顧客的心理需求。最後，一些西方旅遊者可能出於對東方文化的好奇以及對標準化服務的厭倦而選擇具有中國民族特色的旅遊產品和服務。

此外，近年來中國技術移民、投資移民和出國留學熱的不斷升溫加速壯大了海外華人隊伍。目前全世界的海外華人總數已超過3000萬人，他們也將為中國旅遊企業的跨國經營提供部分較為穩定的客源。

║ 五、經驗優勢

中國在旅遊業發展過程中採取的優先發展入境旅遊的戰略為中國國內旅遊企業提供了比較深厚的市場運作和科學管理經驗。在與進入中國市場的跨國公司進行競爭的過程中，中國旅遊企業在運作方式、經營理念和營銷觀念等方面已逐步與國際接軌，為企業的國際化進程奠定了良好的基礎。

企業的國際化與其網絡優勢有相當大的關係。中國旅遊企業經過幾十年的發展已在國外市場初步建立起了網絡關係。如中國飯店業在大力吸收外資的同時，與眾多國際著名飯店集團建立了良好的合作關係。由於這些集團在世界上許多國家和地區已占據了相當的市場地位，中國的旅遊飯店可以與這些集團在市場和營銷網絡的交換等方面締結戰略聯盟，藉助這些集團在東道國的網絡關係來建立新的網絡。中國的旅行社也已在海外建立了廣泛的關係，一些主要的旅行社都已實現與世界電腦預訂網的聯網，與全球主要國家與地區的零售商之間建立起了更直接更牢固的關係。

六、產品特色

中國許多具有民族特色的產品具有明顯的產品差異性，並為世界其他國家認可和讚許。在旅遊服務方面同樣也可以體現出中國文化的特色，尤其是旅遊飯店業。「飯店是生產文化、經營文化的企業，客人到飯店來，一個很重要的心理預期就是要享受文化和消費文化。」[5]文化競爭是飯店企業最高層次的競爭。中國飯店業應充分展現中國文化的特色，如提供以深厚的東方文化為背景的情調服務和美食，在建築風格上體現傳統特點等，同時注意在傳統文化背景下融合西方先進的管理思想，使產品優勢成為中國飯店業進行跨國經營的戰略優勢條件。

第四節 中國旅遊企業國際化市場區位選擇

一、國際化市場區位選擇的理論依據和原則

在1980年代以前，對於跨國公司的研究主要是以發達的工業化國家，特別是美國跨國公司作為研究對象，認為跨國公司的競爭優勢主要來自對市場的壟斷、高科技、大規模投資和有效控制的企業管理技術。相比之下，發展中國家跨國公司不具備上述優勢，主要表現在投資規模小、產品技術含量低且屬於勞動密集型，缺少名牌產品和大手筆的廣告開支。

1970年代日本經濟學家小島清（Kiyoshi Kojima）提出的比較優勢理論，也稱邊際產業擴張理論，對於以發達的工業化國家為中心的傳統國際直接投資理論提出了挑戰。該理論認為，對外直接投資應該從本國已經處於或即將處於劣勢的產業（邊際產業）依此進行。這些產業是指已處於比較劣勢的勞動力密集部門或者某些勞動力密集的生產環節和工序。雖然這些產業在投資國已處於不利地位，但在東道國卻擁有比較優勢。凡是在本國已趨於比較劣勢的生產活動都可以透過直接投資依此向國外轉移。

1980年代初，英國經濟學家約翰·鄧寧（John Dunning）提出的投資發展週期理論是其國際生產折中理論在發展中國家的應用和延伸。國際生產折中理論的核心是「三優勢模式」，即所有權優勢、內部化優勢和區位優勢。鄧寧認為，一國的淨對外直接投資與其經濟發展水平存在密切的正相關關係。如果一家企業同時具有上述三個優勢，就能對外直接投資了，並且根據這三種優勢的不同組合，決定了企業進入國際市場和從事國際活動的不同方式（出口貿易、技術轉讓和對外直接投資）。

1980年代中期，美國經濟學家威爾斯（L.T.Wells）提出了針對發展中國家對外直接投資的小規模技術理論。威爾斯認為，發展中國家跨國公司的競爭優勢主要體現在：①擁有為小市場需要服務的勞動密集型小規模生產技術。大規模生產技術無

法從這種小規模市場需求中獲得規模效益；②在國外生產民族產品。發展中國家對外投資主要是為了服務於國外同一種族團體的需要；③產品低價營銷戰略。生產成本低、物美價廉是發展中國家形成競爭優勢的重要原因。與發達國家跨國公司相比，發展中國家跨國公司往往花費較少的廣告支出，採取低價的營銷策略。

綜合各家理論和觀點，可以看出中國旅遊企業已經初步具備了「走出去」的條件，但中國旅遊企業的國際化道路也應該分為三個階段：走出去，走進去，走上去。先要走出國門，到國際舞臺上與跨國企業競爭；然後走進主流市場，到主流市場上銷售主流產品；最後要在主流市場上形成國際化品牌。目前中國旅遊企業還處於走出去的階段，在這一階段應該走穩走好，充分發揮小規模的比較優勢。根據鄧寧和威爾斯的對外直接投資理論，中國旅遊企業國際化的市場選擇應遵循下列三項原則：

1.要素稟賦優勢

目前在實施國際化戰略中，中國在資金、技術、品牌等方面與世界旅遊發達國家相比，並沒有優勢可言。但每年穩步增長的中國出境旅遊客源卻是一個獨特的參與國際化競爭的優勢。

截至2006年4月底，中國已批准的ADS（中國公民出境目的地）國家和地區已達124個，已實施的有81個。

表4-11 中國部分ADS國家和地區一覽表

洲　別	國家和地區
亞洲	泰國、新加坡、馬來西亞、菲律賓、韓國、日本、越南、柬埔寨、緬甸、汶萊、尼泊爾、斯里蘭卡、印尼、土耳其、寮國、馬爾地夫、印度、巴基斯坦、斯里蘭卡、敘利亞、約旦等21國家及香港和澳門特別行政區
歐洲	歐洲聯盟24國（奧地利、比利時、賽普勒斯、捷克、丹麥、愛沙尼亞、芬蘭、法國、希臘、義大利、拉脫維亞、立陶宛、盧森堡、馬爾他、荷蘭、波蘭、葡萄牙、愛爾蘭、斯洛伐克、匈牙利、斯洛維尼亞、西班牙、瑞典、英國、冰島、瑞士、羅馬尼亞、挪威、列支敦斯登、克羅地亞、俄羅斯等
北美洲	加拿大、美國、墨西哥等
南美洲	巴西、祕魯、智利、阿根廷、古巴等
非洲	埃及、突尼西亞、衣索比亞、模里西斯、坦尚尼亞、辛巴威、尚比亞、肯尼亞、塞席爾、南非、烏干達等
大洋洲	澳大利亞、紐西蘭、斐濟、東加、萬那杜等

　　對於中國公民來說，許多ADS國家是較為陌生的目的地，而為這些出境遊客提供食宿接待服務，就類似於威爾斯理論中的「服務於國外同一種族團體的需要」這種情形。由於中國遊客與目的國存在的語言文化、生活習性、宗教信仰、社會制度等眾多方面的差異，目的國的中國旅遊企業能為本國遊客提供更周到的、更符合中國遊客需要的服務。這是旅遊企業與一般製造業企業最大的不同之處，資本、技術可以隨客源一起輸出，在境外創匯，儘可能地減少因大規模地出境旅遊而可能帶來的旅遊貿易逆差。

2.地理區位優勢

　　鄧寧認為，在所有權、內部化和區位優勢三個因素中，區位優勢是對外投資的制約性因素，也是充分條件。一般來說，受交通運輸費用的影響，旅遊客源呈現隨距離衰減現象，在同等市場條件下，國內遊大於出境遊，短程遊大於中遠程遊，去周邊國家遊大於越洋遊。因此，中國周邊鄰國（地區）由於在地域上的接近性而在

中國公民出境遊市場上占有較大的份額，2003年中國公民首站目的國（地區）中，前8 位都是東亞和東南亞國家（地區）。當然，除客源因素、地理距離外，區位條件還應包括勞動力成本、旅遊資源、基礎設施、交通運輸和通信成本、關稅和非關稅壁壘、外資政策以及因歷史、文化、風俗、商業慣例差異等形成的心理距離等。

3.區域一體化

區域一體化的最大優勢在於，能夠透過各方政府磋商減少貿易摩擦，促進投資，形成各國經濟在機制上的統一，它是由各個成員國和地區政府出面推動的，以政府參與制定的雙邊和多邊協定為特徵，以追求生產要素自由流動和消除各種貿易壁壘為目的的區域合作體。區域一體化可以擴大市場，增強競爭，改善政府信譽，這些都會增強區內外投資的動力。

國際貨幣基金組織（IMF）將區域化集團分為四類：優惠貿易聯盟、自由貿易區、關稅同盟和共同市場。目前中國共參加了2個全區域性組織、2個次區域組織和3個地方小區域等7個區域一體化組織（參見表4-12），其中多數是以促進區域經濟貿易發展為主要目的，也有的是主要出於地緣政治考慮，但也附帶有經濟貿易發展的目的。

表4-12 中國參加的主要區域一體化組織

區域類型	合作組織名稱	成員國家和地區
全區域性	亞太經濟合作組織(APEC)	中國、香港、臺灣、澳大利亞、汶萊、加拿大、印尼、日本、韓國、馬來西亞、紐西蘭、菲律賓、新加坡、泰國、美國、墨西哥、巴布亞新幾內亞、智利、祕魯、俄羅斯、越南
	太平洋經合理事會(PECC)	中國、俄羅斯、澳大利亞、祕魯、菲律賓、哥倫比亞、加拿大、韓國、馬來西亞、美國、墨西哥、日本、泰國、汶萊、新加坡、紐西蘭、印尼、越南、智利、臺灣、香港、南太平洋
次區域	中國+東盟自由貿易區(10+1)	中國、印尼、柬埔寨、越南、馬來西亞、泰國、緬甸、寮國、新加坡、汶萊、菲律賓
	上海合作組織	中國、俄羅斯、哈薩克、烏茲別克、吉爾吉斯、塔吉克
地方小區域	絲綢之路	中國、哈薩克、烏茲別克、吉爾吉斯、塔吉克、亞美尼亞、亞塞拜然、喬治亞、土庫曼、巴基斯坦、伊朗、土耳其、日本、北韓、韓國
	圖門江開發	中國、俄羅斯、蒙古、北韓、韓國
	瀾滄江—湄公河流域開發	中國、緬甸、寮國、泰國、柬埔寨、越南

事實上，這三個原則的指向性具有較高度的一致性，中國區域一體化的成員國基本上以周邊鄰國為主，而這些國家又大多是中國公民主要的出境旅遊目的地。

二、中國旅遊企業國際化市場區位選擇

按照世界銀行的統計，2002年中國的人均國民收入（GNI）為940美元，另據國家統計局統計，上海人均GDP已達46718元（約合5690多美元），北京人均GDP為31613元（約合3850多美元），天津人均GDP為25874元（約合3150美元），浙江人均GDP為19730元（約合2400 美元），廣東人均GDP為16990元（約合2070 美元），江蘇人均GDP為16796元（約合2050 美元）。按照鄧寧的理論，這些地區的經濟發展已經進入對外直接投資的第三階段，對外直接投資雖然仍小於外國直接投資，但兩者差距正在縮小。以上海為中心的長三角、以北京為中心的環渤海地區和以廣深為中心的珠三角將成為中國對外直接投資最為密集的三大地區。

依據上述旅遊投資國際化區位選擇的原則，以中國公民出境旅遊規模和中國與目的國經濟發展的梯度作為區位選擇的兩個主要維度，結果如表4-13 所示。我們再根據表4-13 構造了旅遊對外直接投資國別市場選擇矩陣如圖 4-2 所示。圖4-2依據2003年中國公民首站目的地人數（不含港澳地區）和目的國的人均 GNI 兩組數據分四個象限，分析結果可見表4-14。

表4-13 2002～2003年中國公民首站目的國（地區）人數及當地人均GNI

（單位：萬人次，美元）

目的地	2003	2002	人均 GNI	目的地	2003	2002	人均 GNI
香港	931.1	777.1	24 750	南 非	2.54	—	2 600

續表

目的地	2003	2002	人均GNI	目的地	2003	2002	人均GNI
澳門	479.1	278.3	14 580	尼泊爾	2.49	1.55	230
日　本	80.5	76.0	33 550	巴基斯坦	1.57	—	410
越　南	60.7	26.8	430	印　度	1.34	—	480
韓國	55.9	55.1	9 930	土耳其	0.89	0.81	2 500
泰國	52.8	68.9	1 980	埃　及	0.63	0.58	1 470
新加坡	26.2	28.9	20 690	匈牙利	0.50	—	5 280
馬來西亞	24.4	23.1	3 540	斯里蘭卡	0.24	—	840
澳大利亞	19.8	19.9	19 740	古　巴	0.15	—	—
德國	16.5	16.6	22 670	汶萊	0.12	0.10	—
緬甸	7.45	4.08	—	馬爾他	0.12	0.09	9 120
菲律賓	7.29	6.82	1 020	馬爾地夫	0.11	—	1 960
紐西蘭	5.94	5.87	13 710	克羅埃西亞	0.04	—	4 640
柬埔寨	2.65	2.51	280				

註：1.澳門、馬爾他、馬爾地夫的GNI為2000年數字，其餘為2002年數字。

2.由於當時俄羅斯還不是ADS國家，中國公民赴俄的人數雖然較多，但主要是邊境旅遊和商業貿易為主，故暫未列入。

資料來源：1.國家旅遊局，《中國旅遊統計年鑑》，2003、2004年。

2.世界銀行，《2004年世界發展報告》，《2002年世界發展數據手冊》。

表4-14 旅遊對外直接投資國別市場選擇分析

所在象限	出境人數	人均GNI	目的地國家
I	較多	較高	日本
II	較多	較低	越南、泰國、韓國

續表

所在象限	出境人數	人均GNI	目的地國家
III	較少	較低	馬來西亞、緬甸、菲律賓、紐西蘭、柬埔寨、南非、尼泊爾、巴基斯坦、印度、土耳其、埃及、匈牙利、斯里蘭卡、古巴、汶萊、馬爾他、馬爾地夫、克羅埃西亞
IV	較少	較高	新加坡、澳大利亞、德國

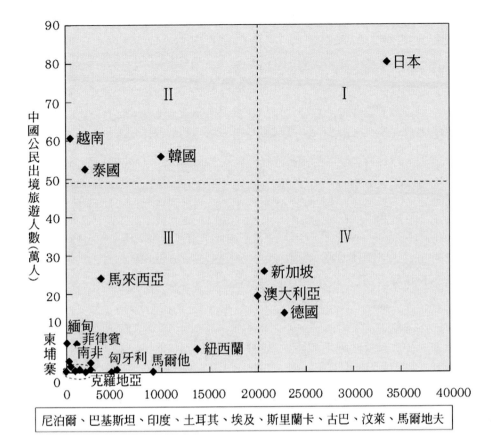

圖4-2 旅遊對外直接投資國別市場選擇矩陣

　　我們認為，現實的市場選擇方案應該先由第 II 象限、第 III 象限開始，然後向第 I 象限、第 IV 象限演進。這也契合了「走出去、走進去、走上去」的發展戰略。必須說明的是，表4-14中列出的是2003年的出境人數，由於受「非典」影響，當年的出境旅遊人數不一定具有代表性，尤其是大量的ADS國家和地區都是最近才簽訂的，在2003年有很多國家和地區還沒有真正進入業務操作。因此，上述市場選擇矩陣是動態的、變化的，需要一段的觀察期。但從總的對外直接投資的地區選擇戰略看，應該從下列地區依此推進：

第一，東盟10國。目前，中國旅遊企業對外直接投資的重點應首先考慮東盟國家，東盟10國是中國主要的出境目的地，與中國存在一定產業梯度，應成為中國轉移「邊際產業」的重要場所。東盟10國的勞動力價格低廉，適合發展像旅遊業這樣的勞動密集型產業。它們與中國存在著多個區域一體化組織，投資環境較好，並有許多吸引外資的優惠政策。這些國家的經濟與中國有很強的互補性，同時地緣上的鄰近性及文化背景方面的類似性，構成了東盟國家的區位比較優勢，可以減少投資的進入障礙。以越南為例，越南政府為了吸引外資採取了一系列的擴大外資的優惠措施，包括大幅減免稅收、降低土地使用費等。2003年中國與東盟貿易已達到了歷史性的782.52億美元，同比增長42.8%。截至2003年底，中國在東盟國家投資企業857家，中方投資9.41億美元。「中國—東盟經濟合作專家組」的研究報告積極評價了中國和東盟經濟關係的發展現狀，認為雙邊貿易投資關係仍有很大的擴展空間。對外直接投資發展初期的區位選擇遵循「就近原則」和「地區漸進原則」。日本及亞洲新興工業化國家和地區漸進性對外投資經驗值得中國借鑑。

第二，獨聯體及波羅的海國家。這些國家產業結構畸形，輕工業的發展水平仍十分落後，但是消費市場容量巨大，且其基礎設施條件良好、人才資源豐富。中國的旅遊服務業、輕工業產品在這裡擁有絕對的競爭力。2003年，中國與俄羅斯的雙邊貿易額就已經達到244.22億美元。截至2003年底，中國在獨聯體及波羅的海國家投資企業729家，中方投資額累計7.03億美元。近年來，與中國的高層往來和外經貿部領導接觸頻繁，對加深相互間瞭解很有幫助，其政局、社會治安以及經貿合作中存在的問題也會逐漸減少。所以獨聯體和波羅的海國家也是中國旅遊業對外投資的又一重要地區。

第三，拉美地區。拉美國家具有較大的市場容量。而近10年來，拉美經歷了包括2001年全球經濟不景氣在內的3次經濟衰退，所以有外資流入的迫切需求。中國與巴西、阿根廷、智利、委內瑞拉、古巴和烏拉圭等國家的高層互訪保持強勁勢頭，經貿合作不斷發展，也有利於中國企業對這些地區的直接投資。2003年，中國與巴西、墨西哥、智利、阿根廷、巴拿馬和祕魯的雙邊貿易都已超過了10億美元。截至2003年底，中國在拉美投資企業384家，中方投資額累計7.62億美元。目前，已有6個拉美國家成為ADS國家。

第四，非洲地區。中國與非洲各國的關係一直很友好，2003年中國與非洲貿易達185億美元，同比增長49.9%。截至2003年底，中國在非洲投資企業638 家，中方投資額累計9.26 億美元。非洲大部分國家產業結構的層次較低，產業發展水平比較落後，中國的很多產業在許多非洲國家都具有潛在的比較優勢。此外，非洲的旅遊資源非常具有濃郁的原生態（自然和人文）特色，但旅遊服務水平較低，中國旅遊業投資具有較強的比較優勢。目前，已有十幾個非洲國家成為ADS國家。

第五，西亞地區的國家對外界的商品依賴性很大，進入限制更少。近年來，西亞國家正在積極實施經濟多元化政策，鼓勵國外企業進入，投資建設工業項目。2003 年，中國與西亞貿易額達220.95億美元，同比增長進4.8%。截至2003年底，中國在西亞投資企業683家，中方實際投資額6.53億美元。目前在西亞13國中只有敘利亞、約旦兩國是中國ADS國家，連以色列這樣的有吸引力的國家都還沒有列入ADS國家。另一方面，西亞13國地處當今世界的焦點地區，政局不穩定是不利因素。所以中國在西亞地區的直接投資，挑戰與機遇並存。但長遠來看，更符合雙方政治和經濟利益的需要，且雙方目前合作的勢頭良好，如充分發掘各自的潛力，合作的前景十分廣闊。

在上述市場站穩腳跟後，隨著參與國際競爭經驗的積累和不斷豐富，中國旅遊企業進軍歐美日等成熟市場的時機也將逐漸成熟。這種戰略安排也可以從近年來，中國對外直接投資的轉向中得到驗證（參見表4-15）。1997 年中國對發展中國家的直接投資所占的比例遠遠小於對發達國家的直接投資，但從2000年開始，中國對發展中國家的直接投資就已經超過對發達國家的直接投資。

表4-15 中國1997年和2003年的境外投資淨額地區分布情況對比

（單位：億美元，%）

國別/地區	1997 中方投資		2003 中方投資	
	投資淨額	所占比例	投資淨額	所占比例
亞洲	0.24	7	3.5	12.3
非洲	0.85	25	0.75	2.6
拉丁美洲	–	–	10.4	36.5
美國加拿大	1.0	30	0.58	2.0
大洋洲			0.34	1.1
歐洲	0.20	6	1.5	5.3

續表

國別/地區	1997 中方投資		2003 中方投資	
	投資淨額	所占比例	投資淨額	所占比例
中國香港澳門特別行政區	1.08	32	11.5*	40.4
合計	3.39	100	28.5*	100

註：僅為香港一地的數據。

資料來源：1.《中國對外經濟貿易白皮書（1998）》，北京：經濟科學出版社，1998年。

2.《中國對外經濟貿易白皮書（2004）》，北京：中信出版社，2005年。

1997年中國對於亞非拉地區的投資僅占全年投資淨額的64%，而到2003年中國對亞非拉地區的投資淨額已占到全年的91.6%以上，大大超過同期對發達國家的投資。亞洲地區除香港外，依次是韓國、泰國、澳門、印尼和柬埔寨，而區內的發達國家日本並不在前列；對於美加地區的投資大幅減少，由1997　　年的30%銳減到2003　年的2%，歐洲也由1997　年的6%下降到2003年的5.3%，其中前三位國家分別是丹麥、俄羅斯和德國，歐洲的另外兩個經濟大國英國和法國也沒在三甲之列。這也從一個側面印證了中國對外投資的主要方嚮應是中國的產業具有比較優勢的發展中國家的觀點。

對產業的選擇和對投資區位的選擇，是中國對外投資成敗的關鍵。實際上，區位的選擇與產業的選擇是相互關聯的。中國的產業對一些國家具有潛在優勢，那麼這些國家就是中國對外投資潛在的市場。基於這些考慮，東盟國家和其他周邊國家是中國旅遊企業對外投資的區位首選，其次是獨聯體國家和波羅的海國家；中東歐、拉美和非洲的發展中國家也是中國旅遊企業對外直接投資的重要市場。

旅遊企業應根據本企業的實際情況和實力特點進行產業和區位選擇，政府也應鼓勵更多的企業走向世界。同時，對外政府在簽訂ADS國家時，要儘可能地考慮到中國旅遊企業實施「走出去」戰略的需要；政府對內要為有能力「走出去」的企業提供政策性指導，減少對外直接投資區位選擇上的盲目性和片面性，從而能夠健康穩步地實現旅遊業「走出去、走進去、走上去」的戰略目標。

[1]　海外旅遊跨國公司在中國的商業存在既是中國國內旅遊市場國際化的重要推動力量，也是中國旅遊企業國際化經營重要的經驗來源，同時也為中國旅遊企業充分利用國際服務貿易自由化規則進行國際擴張提供了市場驅動力和示範效應。正因為如此，我們將世界旅遊服務貿易和海外旅遊跨國公司在中國的商業存在一併作為我們探討中國旅遊企業國際化經營市場選擇的重要背景納入本章的研究範疇。

[2]　楊德新，《企業國際成長戰略》，武漢：華中理工大學出版社，1996年，p58。

[3]　杜江，《旅遊企業跨國經營戰略研究》，旅遊教育出版社，2001年，第70頁。

[4] 國家旅遊局，《中國旅遊統計年鑑》，2004。

[5]　魏小安、沈彥蓉，《中國旅遊飯店業的競爭和發展》，廣州：廣東旅遊出版社，1999，第111頁。

第五章 中國旅遊企業國際化營銷戰略

　　營銷或市場營銷是指企業為滿足顧客需要和慾望，並以獲取利潤為目的而展開的經營銷售活動。就其內涵，可以從兩個層次來理解。第一，它是一種經營觀念，是對不同企業具有普遍指導意義的經營準則。第二，它是指一系列的經營實踐活動和經營管理過程。[1]本章討論的概念主要指市場營銷第二個層次的含義，所探討的問題集中在企業具體的國際營銷活動方面。

第一節 企業國際營銷的理論依據與戰略框架

國際營銷是指進行跨國交易以滿足人們的需求和慾望。[2]市場營銷的基本特性並不因為它延伸到國境以外就有所變化，但國際市場營銷有一點與國內市場營銷不同，前者要求同時在一種以上的環境中經營，對不同環境中的經營必須加以協調。在一個國家獲得的經驗可以用於在另一個國家的決策，但要求很嚴，風險很大。國際市場營銷者不但要對不同的國際市場環境高度敏感，而且還必須能夠在世界範圍內平衡市場營銷活動，以實現為整個企業獲得最優結果的目標（蘇比哈什‧ C‧ 賈殷，2004）。

一、國際營銷的動因與營銷觀念的演進

1.企業經營的國際化要求開展國際營銷活動

自從1980年代以來，國際間的貿易往來和商務活動進入迅速發展階段，不論各國社會做出怎樣的評價與反應，經濟利益的驅動已經開啟了全球經濟一體化的發展進程，眾多企業開始從事跨越國界的商務活動。

企業經營國際化的驅動因素主要包括：（1）追求高額利潤；（2）迫於國內市場的競爭壓力；（3）發揮企業優勢，獲得差別利益；（4）延長產品生命週期；（5）受國外市場需求及投資環境的吸引等（夏正榮，2002）。

一旦企業開始進入國際市場，不論程度如何，企業的營銷活動就具備了跨越國界的性質，即開始了所謂國際營銷進程。

2.企業國際營銷的發展進程

企業進入國際市場的途徑主要包括出口、合約協議、合資企業、戰略聯盟和全資子公司等五種經營模式。其中，合約協議又包括專利特許協議、交鑰匙工程、合作生產協議、管理合約和特許經營等五種模式。[3]

　　根據企業進入國際市場的途徑、進入國家的數量和採用的營銷觀念，「國內外的營銷學界一般認為：企業在開發國際市場的過程中，一般經過出口營銷（Export Marketing）、國際營銷（International　　　Marketing）、多國營銷（Multinational Marketing）和全球營銷（Global Marketing）等階段。」[4]

　　上述四個概念的出現在時間上有明顯的遞進順序。出口營銷概念產生於國際貿易盛行的年代。國際營銷的概念是企業初步採用出口以外的途徑進入國際市場時所採用的營銷概念。當國際化經營企業普遍進入多個國家開展經營活動時，為了適應各個國家的經營環境，即「多樣化的國內市場」（Multidomestic Markets），多國營銷的概念相應產生，多國營銷「意味著透過調整產品和促銷策略以達到開拓海外市場的目的。」[5]。全球營銷的概念出現於1980年代，是對多國營銷的否定。多國營銷強調的是「產品需要進行調整以適應各國的不同偏好。市場營銷也需要因地制宜」。[6]而全球營銷則是指在多個國家的市場進行協調一致和一體化的市場營銷活動。一體化包括在多個國家的市場上採用標準化的產品、統一的包裝、一致的品牌名稱、同步的產品推廣、相似的廣告訊息以及協調的產品銷售戰略。[7]全球營銷將企業所面對的國際市場視為統一的市場，統一規劃，統一戰略，統一行動。

　　由此可見，對國際營銷可以有廣義和狹義兩種理解，廣義的國際營銷泛指國際化經營企業開展的營銷活動，狹義的國際營銷則僅限於企業國際化經營初期階段所開展的營銷活動。我們在這裡採用廣義國際營銷的概念。

　　與國際營銷相關的另一個概念是跨國營銷（Transnational　Marketing）。跨國營銷是指企業超越本國國境所進行的市場營銷活動。它可以是企業經營的國際化，即企業的產銷活動和市場範圍從一國擴大到世界，也可以是企業自身發展成為跨國公司，在全球範圍內制定和實施營銷戰略。所以，跨國營銷包括兩國營銷、多國營銷和全球營銷。[8]這個定義的範疇十分寬泛。按照這個定義，可以將廣義國際營銷與跨國營銷視為同一個概念。

　　3.國際營銷觀念的演進過程

所謂營銷觀念，是指用來指導營銷活動的思想，也被稱為營銷哲學。在國際營銷活動的發展進程中，國際營銷觀唸經歷了從「簡單國際化」到「多本土」（Multilocalization），到「全球化」（Globalization），再到「全球化中的本土化」（Global Localization）的演進，其發展過程與指導思想如圖5-1所示。

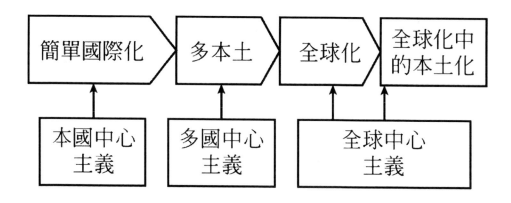

圖5-1 國際營銷觀念發展進程及其指導思想

（1）簡單國際化觀念

簡單國際化觀念對應於出口營銷和狹義國際營銷這兩個概念。此時的企業剛剛開始跨國經營活動，可能僅僅是產品出口，也可能已經在東道國設立了銷售子公司。此時，企業的生產與營銷中心都在本國市場，產品出口只是國內剩餘產品向國外市場的延伸，大多數的營銷計劃制定權集中在國內總公司，國外經營所採取的政策和程序與國內相同，營銷管理人員常常按照主觀印象做出決策。

由於此時國內營銷是第一位的，企業營銷活動的中心仍在本國市場，因此這種營銷方式也稱為「本國中心主義」（Ethnocentrism）。

（2）多本土觀念

多本土營銷觀念對應於多國營銷的概念。此時的企業已經進入一定數量的國家，並開始了在東道國進行產品製造的階段。

當企業進入若干國家市場以後，營銷實踐將使企業意識到在不同市場之間存在著明顯的差異。這些差異主要表現在由政治、經濟、文化和技術等要素構成的宏觀環境和由同行競爭與消費者需求等要素構成的微觀環境。存在於文化方面的差異尤其重要，由於不易識別，不易理解，因而不易處理。為了適應當地市場的競爭，迎合當地市場的需求，企業有必要針對每個市場的具體情況開展營銷活動。

此時，企業採取多國分權的管理方式，允許各國子公司獨立經營，確立自己的營銷目標和計劃，以適應當地市場的宏觀環境和微觀環境。所謂多本土方式，即以各個東道國當地為營銷中心，因此也被稱為「多國中心主義」（Polycentrism）。

（3）全球化觀念

全球化觀念對應於全球營銷這一概念。此時，企業的國際化經營已經進入相對成熟的階段，而且國際社會在跨國經營方面的條件越來越寬鬆，全球一體化趨勢越來越明顯。企業在進行市場細分與定位等市場戰略規劃時，不再以各個國家作為分析整體，而是將所面對的國際市場統一視為完整的市場，然後根據各個國家不同的條件配置資源，使企業產品的研發、採購、生產、銷售和售後服務等職能分配於最合適的地區，以提高企業的整體效益。

全球化觀念不是地理概念的擴大，而是戰略思想的變遷。在多本土觀念指導下，企業在各個東道國進行的是重複的工作，只是根據東道國的具體環境制定了相應的對策。而在全球化觀念的指導下，企業整合了各個東道國的資源，放棄了由國界來定義細分市場的做法。

全球化觀念的前提是全球市場具有一致的市場需求，企業可以透過標準化的產品和協調一致的營銷活動來滿足分布於各個國家的共同的需求。全球化觀念也被稱為「全球中心主義」（Geocentrism）。

（4）全球化中的本土化觀念[9]

全球營銷存在著一定的侷限性，主要表現在以下幾個方面：①消極的行業推動

因素：並非所有行業都適合採用全球化戰略。②缺乏資源：並非所有的企業都具備有效實施全球營銷戰略的資源條件，既包括管理資源也包括資金來源。不具備資源則無法克服全球化所產生的管理衝突和文化衝突。③本土化的營銷組合戰略要求：並非所有的營銷組合戰略都能自然而然地附和全球營銷的要求，最明顯的是存在於語言和文化方面的障礙。④反全球化威脅：並非所有人都對全球化持積極的支持態度。

由於上述侷限性，把所有營銷活動都徹底地全球化的全球營銷戰略並不可行。在營銷實踐中，企業通常使用的方法是透過統一的產品種類、統一的產品設計和品牌名稱實施全球化的產品戰略，而在銷售和營銷溝通方面則採用本土化的方式。

對成功企業營銷組合戰略活動全球化程度的研究給我們展示了一種相當統一的模式。首先，一個企業的產品包裝和品牌名稱通常都是完全全球化的，其次，全球化程度較低的是它的媒體訊息和銷售方式，然後是具有一定本土特色的店內促銷活動，最後是本土化程度最高的人員推銷和客戶服務。

一般來說，市場營銷組合戰略的活動越靠近銷售或售後服務，就越需要進行本土化調整。換言之，戰略的制定和實施可以是全球化的，而戰略的具體執行卻必須是本土化的。

‖ 二、 國際營銷戰略框架

營銷戰略是企業經營戰略的組成部分，位於企業總體戰略的框架內，在企業戰略制定與實施的過程中，具有承上啟下的作用，既能體現總體戰略意圖，又具有一定的可操作性。

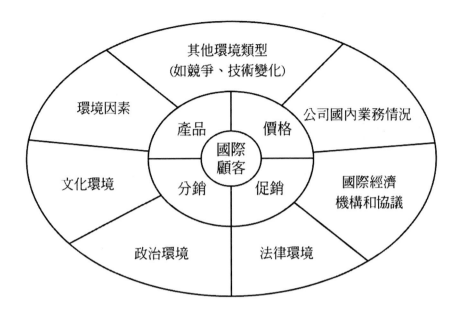

資料來源：蘇比哈什・C・賈殷著，《國際市場行銷》，北京：中國人民大學出版社，2004年11月

圖5-2 國際市場營銷的決策和環境

　　圖5-2為國際市場營銷決策和環境關係示意圖。從圖中可以看出，企業開展國際營銷活動的複雜性主要體現在營銷環境方面。一方面，國際營銷要求企業遵守國際經濟機構和協議的要求，另一方面，在另一個國家或地區，企業要面對與國內截然不同的環境。產品、價格、分銷和促銷等營銷決策最終能否取得成功，關鍵在於企業對環境的分析是否得當，是否能夠做到趨利避害，發揮優勢，利用環境中的機遇，迴避環境的限制。

　　由此可見，國際營銷戰略的目標是滿足國際顧客的需要，手段是透過以產品、價格、促銷和分銷為代表的市場營銷組合戰略，而前提條件是對環境進行全面而正確的分析。這就需要開展國際市場調研活動。

1.國際市場調研

　　進行國際市場調研的目的，在於瞭解目標國際市場的營銷環境狀況、消費者需求狀況和競爭的情況。國際市場調研的內容包括市場環境調研、市場需求調研和競爭者調研。

　　市場環境調研，指透過對政治、法律、經濟、人口、社會、文化以及其他環境因素的瞭解，發現環境中存在的威脅和機會。市場需求調研，包括瞭解市場現實的和潛在的需要是什麼，需要多少，為什麼需要，發展趨勢如何等。競爭者調研，包括瞭解競爭者是誰，他們的市場地位和營銷策略是怎樣的等。

　　國際市場調研比國內市場調研更複雜，主要體現在以下幾個方面。首先，各國的經濟、文化、政治與法律等環境存在巨大差異，且始終處於不停的變化中，掌握國際環境具有一定的難度。其次，發達國家與發展中國家資料獲得難易程度差別很大，有些資料在發展中國家很難獲得，在發達國家卻又泛濫成災。第三，來自不同國家的資料，由於統計口徑、統計時間等不同，缺乏可比性。第四，組織國際市場調研難度很大。國際市場調研的複雜性導致其工作量很大，而且調研質量難以保證。

2.國際市場環境分析

　　根據國際市場上各個國家的政治、經濟、社會、法律等方面的綜合情況，可以將國際市場環境劃分為新興市場、新的增長的市場和成熟的市場等三種類型。表5-1從產品生命週期、貿易壁壘、目標市場競爭情況、金融環境、政治環境、市場需求、分銷體系和促銷條件等方面總結了三種類型市場的營銷環境特徵。這是對國際市場環境的宏觀認識，具體企業的國際營銷要根據行業特點和企業資源情況進行具體分析。

表5-1 三種市場營銷環境特徵

	產品/市場環境		
	新興	新的增長	成熟
生命週期	介紹	增高	成熟
關稅壁壘	高	中	低
非關稅壁壘	高	高	中
國內競爭	弱	逐漸變強	強
國外競爭者	弱	強	強
金融環境	弱	保護的	強
消費者市場	萌芽	強	飽和
工業市場	逐漸變強	強	強
政治風險	高	中	低
分銷	弱	複雜	改進的
媒體廣告	弱	強	店內促銷

資料來源：（美）喬尼‧約翰遜著，《全球營銷》（第3版），中國財政經濟出版社，2004年5月。

3.國際市場營銷組合

（1）與國際市場環境相匹配的市場營銷組合

在不同的市場環境下營銷組合戰略的內容是不同的，表現為產品（Product）、價格（Price）、分銷（Place）和促銷（Promotion）等各個要素執行的任務有所不同。表5-2　綜合描述了在不同的國際市場環境下營銷分析與營銷戰略的任務內容。其中，營銷戰略任務圍繞營銷組合要素展開，只是在4Ps之外又增加了服務要素。

表5-2 主要的市場營銷維度

任務		產品/市場環境		
		新興	新的增長	成熟
營銷分析	研究焦點	可行性	經濟	細分
	主要數據資源	訪問	中間商	被調查者
	消費者分析	需要	渴望	滿意
	分類基礎	收入	人口統計	生活方式
營銷策略	策略焦點	市場發展	參與增長	份額競爭
	競爭焦點	領先/跟隨	國內/國外	加強/削弱
	產品線	低端	限制	寬
	產品設計	基礎	高級	適應的
	新產品介紹	很少的	選擇的	快速的
	定價	可支付的	地位	價值
	廣告	關注	形象	增值
	分銷	建立	滲透	便利
	促銷	關注	試驗	價值
	服務	額外的	渴望的	必須的

資料來源：（美）喬尼‧約翰遜著，《全球營銷》（第3版），中國財政經濟
　　　　　出版社，2004年5月。

（2）服務企業與旅遊企業市場營銷組合

　　一般的營銷理論都是以製造業產品為對象總結的，然而服務產品和旅遊產品在本質上與製造業的產品存在著不同，因此，服務企業或旅遊企業的營銷戰略雖然在框架層次上與製造企業並無不同，但是在營銷組合這種操作性較強的層次上，則要針對自身的特點對通用的營銷理論進行修正。

　　雖然理論界對於服務的特性到底包括哪些內容尚未取得一致的意見，但是人們

經常提到的服務的四個基本特性是無形性（Intangibility）、生產與消費的同一性（Inseparability）、異質性（Heterogeneity）和不可儲存性（Perishability）。服務所具有的這四個特性導致了服務無法進行展示，顧客要參與到服務的生產過程中來，以及服務企業員工與顧客直接發生互動等在製造業企業中從未出現過的問題，因此服務營銷組合在4Ps的基礎上增加了人員（People）、有形證據（Physical evidence）和過程（Process）等三個要素。由於這三個要素的英文首字母同樣為P。因此，一般稱服務營銷組合為7Ps。表5-3 為擴展後的服務營銷7Ps組合。

表5-3 服務的擴展營銷組合

產品	地點	促銷	價格	人員	有型展示	過程
實體商品特性	渠道類型	促銷組合	靈活性	員工	設施設置	活動流程
質量水平	商品陳列	銷售人員	價格水平	·招聘	設備	·標準化
附屬產品	中間商	·數量	期限	·培訓	招牌	·訂製化
包裝	店面位置	·選擇	差價	·激勵	員工服裝	步驟數目
保證	運輸	·培訓	折扣	·獎勵	其他有形物	·簡單
產品線	倉儲	·激勵	折讓	·團隊	·報告	·複雜
品牌	管理渠道	廣告		顧客	·名片	顧客參與
		·目標		·教育	·聲明	
		·媒體類型		·培訓	·保證書	
		·廣告類型		文化與價		
				值溝通		
		·宣傳		員工調研		
		銷售促進				
		公共關係				

資料來源：瓦拉瑞爾· A.澤絲曼爾、瑪麗· 喬· 比特納著，《服務營銷》，機械工業出版社，2004年。

　　與服務的特性究竟包含哪些內容尚未形成定論相同的是，理論界關於服務營銷組合的要素構成也未取得一致的意見。然而，多數研究人員和企業營銷人員願意接受7Ps的結論，畢竟大多數的服務企業營銷問題可以透過考慮由這7個變量形成的框架加以解決。在旅遊營銷領域，也有學者借鑑服務營銷組合概念來構建旅遊營銷組合的概念（米德爾頓，1999）。

第二節 旅遊企業的國際營銷

旅遊企業的概念籠統而模糊，其所提供的旅遊相關服務，即所謂的旅遊產品，與其他類型的服務相比也有特別之處，在考慮服務企業的營銷問題時，經常聽到的一句話是「旅遊企業是個例外」。為了清楚地說明旅遊企業及旅遊產品的特點，這裡應用了旅遊系統的概念，並在此基礎上，對旅遊企業國際營銷的特殊之處進行了分析。

一、旅遊系統的概念

現代旅遊業的發展始於1960年代。但歷經40多年的發展，迄今為止，關於旅遊的基本概念和旅遊業的構成在學術領域和實踐領域都沒有形成無異議的、普遍應用的定義與說明。解決旅遊概念複雜性問題的一條途徑是在旅遊系統框架內考慮有關旅遊的基本概念和相關要素。旅遊系統模型由Leiper在1979年提出，並於1990年重建。[10]該模型根據旅遊者的活動過程整合了旅遊相關諸要素。圖5-3 是旅遊系統模型的示意圖。

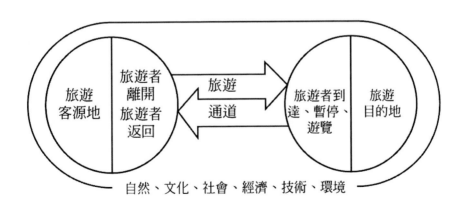

資料來源：保繼剛、楚義芳編著，《旅遊地理學》(修訂版)，北京：高等教育出版社，1999年9月，第3頁。原文註釋爲「據Leiper，轉引自Boniface BG&Cooper CP，1987，p.4」。

圖5-3 旅遊系統模型

如圖5-3所示，在旅遊系統模型中包含了3 個基本要素，即旅遊者、地理因素和旅遊業。其中，地理因素又可以細分為客源產生地、旅遊目的地和旅遊交通系統；旅遊業則泛指向旅遊者提供價值以滿足其需要的所有組織的集合。在旅遊系統的框架內，可以比較清晰地描述旅遊業的輪廓，也可以根據各種類型旅遊企業所處的地理位置以及在旅遊者旅遊過程中所扮演的角色來定位企業運營模式的特點，尋找旅遊營銷的規律。

‖ 二、旅遊企業的分類

按照所處的地理位置和在行業內所發揮的作用，我們可以對旅遊企業進行不同的類別劃分。不同類型的旅遊企業在開展營銷活動尤其是國際營銷活動時重點有所不同，不可一概而論。

1.地理分類

從旅遊系統模型出發，可以將旅遊企業劃分為目的地旅遊企業、客源地旅遊企業和交通運輸企業。然而，三種類型的企業在旅遊業中所占的比重和發揮的作用相差甚遠。

（1）目的地旅遊企業

從圖5-3可以看出，旅遊消費活動具有兩個顯著特徵，即異地性和綜合性。所謂異地性，是指旅遊消費活動發生地所在的地理位置一定超出了旅遊者日常居住地的地理範圍；所謂綜合性，是指一次完整的旅遊消費活動中包含了若干項單項服務消費活動。旅遊消費活動的異地性意味著，目的地旅遊企業是旅遊業的主要構成部分；旅遊消費活動的綜合性意味著，是目的地內各種類型的旅遊企業共同支持旅遊者完成了一次完整的旅遊經歷。

（2）交通運輸企業

交通運輸企業可以認為是旅遊系統內的工具企業，為旅遊者在客源地與目的地之間往返提供了條件。但是交通運輸企業自身的作用遠遠超出了僅為旅遊者提供服務的範疇，因此，交通運輸企業不能被單純地當做旅遊企業來對待。

（3）客源地旅遊企業

客源地旅遊企業在旅遊業中所占的比重很小。一般談到旅遊業的概念時，往往是站在旅遊目的地的角度。客源地旅遊企業發揮的作用更多的是為目的地旅遊企業提供分銷服務。當然，旅遊消費的綜合性特點為客源地旅遊企業的職能增加了一個可能性，即設計並組合完整的旅遊線路，使旅遊者有機會享受一站式購買綜合性服務的消費便利。

2.職能分類

按照所提供服務的價值來源的不同，可以將旅遊企業分為旅遊供應商和旅遊中間商兩種類型。

（1）旅遊供應商

從企業的性質出發，供應商（Supplier）與生產商（Producer）和經營商（Operator）的概念是等同的，所指的都是產品的製造者，也就是產品核心價值的提供者，只是在不同的環境中使用不同的術語。供應商是相對於分銷商（Distributor）而言的，強調了產品從工廠到市場要經過的供銷兩個環節。生產商強調了企業的製造職能，在社會分工中與流通環節相區分。經營商這個術語在中國更多地被翻譯成「運營商」，強調了生產部門企業的內部運營管理與控制。

由於大多數服務具有無形性的特點，所以「生產」這個概念在服務業中應用較少。談到服務企業時更多使用的是服務供應商和服務運營商的概念。

這裡值得一提的是旅遊經營商（Tour Operator）的概念。在不同的國家，對旅遊經營商有狹義和廣義兩種理解。狹義的旅遊經營商概念以歐盟制定的術語為代

表，指的是提供包價組合產品的旅遊企業，相當於中國的旅行社的概念。而廣義的旅遊經營商概念則等同於旅遊供應商，涵蓋了食、住、行、遊、娛、購等所有旅遊相關服務企業，這些企業可以提供單項旅遊服務，也可以提供綜合旅遊服務。本章中使用的是狹義的旅遊經營商的定義。

（2）旅遊中間商

中間商泛指在產品供應鏈（Supply Chain）中處於生產商與消費者之間的中間組織。在市場營銷領域，中間商的概念經常與分銷商的概念混同使用。按照在分銷鏈（Distribution Chain）中所處的環節和所發揮的作用的不同，分銷商可以分為批發商和零售商兩種類型。零售商直接面對消費者，而批發商面對的是下游的分銷商。

在美國，旅遊中間商被劃分成旅遊批發商（Tour Wholesaler）和旅行代理商（Travel Agency）兩種類型，完全藉助於製造業的分銷術語。然而，從企業實際提供服務的情況來看，很難將旅遊批發商和提供包價旅遊產品的旅遊經營商進行明確的區分。而且，由於服務具有無形性和不可儲存性的特點，在旅遊分銷與製造業產品分銷之間存在顯著差異，兩者不可一概而論。

這裡將存在於目的地單項旅遊服務供應商和客源地旅遊者之間的所有旅遊企業都劃歸旅遊中間商的範疇。該範疇在中國相當於旅行社的概念，在美國包括了旅遊批發商和旅行代理商的概念，在歐盟包括了旅遊經營商和旅行代理商的概念。所謂客源地的旅遊企業主要指旅遊中間商。

三、旅遊產品的特點

如圖5-3所示，在Leiper的旅遊系統框架內，可以從需求和供給兩個角度定義旅遊產品的概念。從需求的角度看，旅遊者從預訂旅遊服務開始到完成行程回到出發地為止，整個的旅遊經歷構成了旅遊產品的全部。從供給的角度看，構成旅遊業的企業類型較為複雜，分別歸屬於多個行業，各個行業提供的旅遊服務獨立運作，自成體系，卻又相輔相成，分別作為整體旅遊產品的組成部分存在。從供給的角度，可以將旅遊服務劃分為綜合旅遊服務和單項旅遊服務兩種類別。

旅遊產品的本質是向旅遊者提供的服務，因此在旅遊產品營銷和製造業產品營銷之間存在著差別，同時，由於旅遊產品具有一定的特殊性，所以旅遊產品營銷同其他種類服務的營銷相比也有區別。[11]

西頓和班尼特對旅遊產品的特點進行了整理，總結了旅遊產品不同於其他服務產品的6個特徵。①旅遊服務同其他服務相比更注重以供給為導向。②旅遊產品通常是一種聯合了多個供應商在內的組合產品。③旅遊產品是一種複雜的、具有延伸性的產品體驗，沒有可以預見的評價要素。④旅遊產品對於消費者而言是一種高投入、高風險的產品。⑤旅遊產品在一定程度上是一種由消費者的夢想和幻想所構成的產業。⑥旅遊業是一個脆弱的產業，容易受到外界因素的影響，並且這些外界因素不是旅遊產品供應者可以控制的（西頓和班尼特，1996）。

Francois Vellasan和Lionel Becherel在討論旅遊營銷問題的時候，提出旅遊產品具有9種特性，但是其中只有互補性（Complementarity）、高固定成本（High fixed costs）和勞動密集性（Labor intensity）是旅遊產品區別於其他服務的特性所在（Francois Vellasan & Lionel Becherel，1999）。

分析上面所總結的旅遊產品的特點可以看出，這些特點並不適用於個別旅遊企業所提供的旅遊服務，反而似乎更適用於以旅遊目的地為背景的所謂的整體旅遊服務。之所以出現這種情況，其根源在於，與其他行業相比較，旅遊產品的概念複雜而且不明確，進而對旅遊產品特點的總結缺乏針對性，很難對旅遊企業的市場營銷活動提供幫助。然而，旅遊產品的這種複雜性也對旅遊企業的營銷提出了新的課題，即旅遊企業的營銷活動要融入到旅遊目的地營銷的框架內，這是旅遊產品的特性所要求的。

▏四、旅遊企業國際營銷的特殊性

如前所述，旅遊企業指主要業務是為旅遊者的旅遊經歷提供服務的相關企業，按照行業內的職能分工可以分為旅遊供應商和旅遊中間商兩種類型，旅遊供應商分布於旅遊目的地，而旅遊中間商既可以分布於旅遊目的地也可以分布於旅遊客源

地；另外，旅遊消費活動的特殊性使旅遊企業的經營獨具特色；同時，旅遊產品的特性也對旅遊企業的經營產生影響。我們可以從上述三個方面討論旅遊企業國際營銷的特殊之處。

1.旅遊消費活動的特殊性對旅遊企業國際營銷的影響

旅遊消費活動最顯著的特性是消費者跨區域的流動，即需求方離開常住地向供應方所在地流動，這與製造業產品和其他絕大多數類型的服務消費有所不同。

（1）旅遊者流動的國際性與國內旅遊企業的「出口」業務

旅遊者追新求異的出遊動機使人為的國界在旅遊者選擇目的地時不具有本質的影響，從旅遊需求的角度看，國內旅遊市場（Domestic tourism market）與出境旅遊市場（Outbound tourism market）之間不能進行明確的區分。可以認為旅遊者跨區域的流動具有天然的國際屬性。

旅遊者流動的國際性使國內旅遊企業有機會參與到國際市場競爭中，這是旅遊企業國際化經營的特色之一。以中國旅遊業的發展為例，入境旅遊接待使中國的旅遊企業加入了國際旅遊市場的競爭，然而，中國的旅遊企業發展入境旅遊業務完全依靠市場驅動，而不是主動的戰略出擊。這種國際化方式相當於國際貿易中的被動「出口」。此時，企業擁有的是「簡單的國際化營銷觀念」，貫徹的是本國中心主義。

（2）旅遊者流動的方向性與國際市場細分

旅遊者流動的方向性特點表現為旅遊者在客源地和目的地之間的往返流動。由於一個目的地要接待來自不同方向的客源地的旅遊者，因此旅遊目的地與眾多客源地之間的供求聯繫呈放射狀。位於旅遊目的地的一家旅遊企業有可能需要面對若干個國家或地區旅遊市場。

為了有效利用旅遊企業的資源，進行市場細分是十分必要的，而且市場細分與

目標市場選擇是國際化經營企業開展國際營銷活動的前提條件，也是其國際營銷戰略的重要內容之一。經過宏觀國際市場細分，旅遊企業可以選擇對企業競爭和發展最有利的國家或地區作為目標客源市場，對此我們已經在第四章進行了詳細分析。經過微觀國際市場細分，旅遊企業將確定自己的客戶選擇範圍。例如，一種常用的旅遊市場細分方法是將旅遊者分為商務旅遊者和休閒旅遊者兩種類型。在商務旅遊者和休閒旅遊者內部還可以進行進一步的市場細分。

在選定了目標國際旅遊市場以後，旅遊企業應該針對目標市場旅遊者的需求特點修訂旅遊服務項目和其他營銷組合要素，以使來自目標市場的旅遊者感到滿意，進而獲得企業的競爭優勢。此時，旅遊企業的國際營銷觀念依然是「簡單的國際化營銷觀念」。在這個階段，與宏觀市場細分相比，微觀國際市場細分意義相對重要。

2.旅遊企業類別對國際營銷的影響

旅遊供應商和旅遊中間商的經營性質不同，核心價值的來源與表現不同，這些差異影響到兩種旅遊企業國際化經營的模式與結果。

（1）旅遊供應商的國際營銷戰略

旅遊供應商在旅遊業內的地位相當於有形產品的製造商和原材料供應商。根據對旅遊目的地資源的依賴程度，旅遊供應商又可以分為旅遊資源依託企業和旅遊輔助服務企業。例如，旅遊景點景區是典型的旅遊資源依託企業，而飯店則是典型的旅遊輔助服務企業。對旅遊資源依賴程度越高的企業，其運營模式的可轉移性就越差，其國際化的潛力也就越低。由此可見，在各種類型的旅遊供應商中，飯店等接待企業的國際化潛力最大。事實上，飯店業的國際化進程非常迅速，跨國飯店集團的數量和集團的內部規模增長速度都很快。

當旅遊供應商向國際市場轉移運營模式的時候，面對的首要營銷問題是目標消費者市場是否發生了變化。以國際飯店業為例，多數高檔國際飯店選擇商務市場作為目標市場，當企業經營國際化盛行的時候，飯店集團為了追隨顧客的腳步有可能

進行國際化布局。此時，企業的目標消費者市場沒有發生本質的變化，企業的國際化運營相對簡單，原有的營銷戰略與營銷模式只要針對東道國的環境稍作修改即可應用。

然而，企業國際化經營還有其他動機，如「尋找新市場，以此作為事業發展的首要途徑；在有高回報前景的新地區擴大利潤來源；透過利用全世界不同地區的不同商業週期來分散風險等」。[12]

當企業為了這些原因而進行國際化經營時，目標消費者市場將發生顯著的變化，甚至有可能需要重新進行市場開發。此時，企業的國際市場營銷任務比較繁重。如果該企業採用的是「多本土的」國際營銷觀念，那麼要針對具體的東道國需求市場進行大量的市場調研工作，並制定有針對性的營銷組合戰略。這樣的做法只適合進入東道國數量不多的企業，而且企業原有的經營管理優勢幾乎得不到發揮，導致其國際化經營基本不能獲得規模效益，很難形成企業在國際市場上的核心競爭力。如果該企業採用的是「全球化」的國際營銷觀念，那麼企業應該努力去發掘各個宏觀細分市場趨同的消費者需求，以標準化的運營模式應對不同的國別環境，唯有如此才能發揮企業原有的管理優勢，並且獲得規模效益。

旅遊供應商無論出於何種原因開展國際化經營，無論應用的是何種國際營銷觀念，其國際營銷的重點都在於滿足國際消費者的需要。這就要求花力氣進行消費者需求調研，並且以消費者的需要為導向重新設計或者修改服務設施與流程。

（2）旅遊中間商的國際營銷戰略

與製造業的分銷系統相比較，旅遊中間商的地位和作用比較特殊，不能單純地將旅遊中間商視為流通領域的企業。事實上，旅遊中間商所提供的服務構成了旅遊者的旅遊經歷的一個部分，屬於整體旅遊產品的聯合生產者之一，尤其提供包價旅遊產品的旅遊中間商更是如此。

但是，旅遊中間商無法脫離旅遊供應商而單獨存在。對於旅遊供應商而言，旅遊中間商發揮的是分銷的職能。旅遊中間商的任務是將旅遊者從客源地介紹到目的

地，並且介紹給一系列提供不同類型服務的旅遊供應商企業。由於旅遊中間商進入國際市場的方式更多地侷限於所謂的「服務出口」，或者在境外設立銷售機構，因此旅遊中間商的國際營銷重點更多地在於分銷渠道的建設和宣傳促銷。

3.旅遊產品的特點對旅遊企業國際營銷的影響

（1）融入旅遊目的地營銷戰略框架

旅遊產品的概念是以旅遊目的地為背景提出來的，旅遊目的地營銷作為旅遊營銷的一個重要概念是旅遊營銷的特色之一。旅遊產品所謂的綜合性特點要求旅遊企業的國際營銷融入旅遊目的地營銷的戰略框架中去。無論是旅遊供應商還是旅遊中間商，都是作為旅遊目的地整體旅遊產品的提供者和銷售者而存在的，單個的旅遊企業能夠享受到由統一的目的地營銷努力在客源市場上產生的積極效果。

如果旅遊企業只是單純地「出口服務」或者在境外設立銷售機構的話，企業只要融入本地的目的地營銷系統即可。如果旅遊企業已經在境外擁有了完整的服務運營實體，而且其對外擴張並不是為了追逐客戶的腳步，而是要開拓新的市場，那麼，融入當地的目的地營銷系統對旅遊企業的國際營銷意義重大。

（2）利用行業專有的分銷系統

行業專有的分銷系統是旅遊產品的綜合性、複雜性和互補性多年的作用所產生的營銷結果，也是旅遊業的特色之一。產生於美國，廣泛應用於歐美的全球分銷系統（GDS）是旅遊行業專有分銷系統的代表。在歐美市場使用較頻繁的飯店預訂公司是飯店這個旅遊子行業專有分銷系統的代表。中國的攜程旅遊網藉助於互聯網路取得了快速的發展，成為了行業內作用突出的分銷渠道。在歐美，類似的網站是中國旅遊企業開展國際營銷時可以利用的分銷資源。

（3）開展聯合營銷

旅遊企業一般來說規模較小，市場開發能力有限。旅遊企業常用的一種營銷手

段是聯合營銷。聯合營銷有兩種類型，一種是同類企業聯合營銷，分擔營銷費用，以對抗來自大型企業的競爭。這在美國的飯店業中比較常見。另一種類型是功能互補的企業之間聯合營銷，透過協調營銷活動來獲得準內部化的效果，以降低營銷成本，獲得範圍效益。

第三節 中國典型旅遊企業國際化營銷戰略

旅遊業的範圍相對模糊，旅遊目的地大多數為旅遊者提供服務的企業同時也為其他類型的消費者提供服務。飯店、旅行社和旅遊景點景區在眾多的旅遊相關行業中對旅遊消費的依賴程度相對較高，但是旅遊景點景區由於對旅遊資源依賴性較強，因此國際化的潛力較小。這裡主要討論中國飯店和旅行社國際化的營銷戰略問題。

一、中國飯店國際化營銷戰略

到目前為止，中國大多數開展國際化經營的飯店採用的是最簡單的國際化方式，就是接待入境消費者。這僅僅是飯店國際化經營的起點。當前中國飯店國際化經營的一種思路是依靠資金擴張，尋求更多的經濟利益。然而這種境外投資的成功依賴的是資本運營，與企業依靠核心競爭力擴張規模、占領市場之間沒有直接聯繫，並不能體現企業國際化經營的內在規律。這裡主要討論的是中國的飯店依賴競爭優勢向境外擴張的國際營銷戰略。

1.飯店產品競爭優勢的來源與體現

「在國際住宿業中，質量是決定競爭力的最重要的變量。能夠樹立並保持強大的品牌形象和質量控制的跨國飯店公司，始終在競爭中表現出色。」[13]從上述分析可以看出，質量和品牌是飯店國際化經營的內在基礎，另外，產品和服務的高質量所產生的滿意顧客將構成企業的顧客資源。圖5-4 描述了三者之間的關係及其影響因素和後續效果。

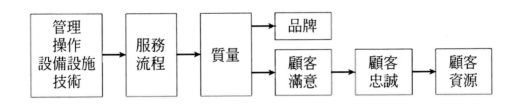

159

圖5-4 飯店產品競爭優勢的來源與體現

　　圖中的箭頭表示的是影響關係。從圖5-4中可以看出，飯店的品牌和顧客資源是飯店競爭優勢的體現，而兩者的形成依賴於飯店能夠提供質量穩定且符合消費者期望的服務。飯店的服務質量主要依賴於服務流程的設計、實施與控制，而管理、操作、設備設施和技術應用則是保證飯店服務流程順利運轉的基本要素。

　　綜合來看，一家飯店是否具備依賴競爭優勢進行國際化經營的實力，即將運作系統向海外轉移的實力，關鍵在於其是否具備了能夠保證質量的服務流程，而管理資源、人力資源、技術資源和財務資源則是開展國際營銷時必須要考慮的因素。

2.飯店企業國際化能力判斷

（1）服務流程的轉移能力

　　在飯店國際化的過程中，服務流程的轉移所遇到的最大障礙是人力資源的本地化。由於跨國飯店企業需要從當地聘用大量的基層操作人員，因此當地員工的能力、語言和態度是否符合服務流程的要求就成為了飯店國際化運營的難點。人員要素是服務營銷組合的要素之一，因此，如何開展內部營銷就必須成為飯店國際營銷的戰略思考之一。

（2）服務質量的控制能力

　　服務質量的控制主要依靠對服務流程和對操作人員的管理，因此服務流程的修訂與控制成為了飯店國際化經營的另一個難點。流程是服務營銷組合的另一個要素，服務國際營銷理論在該處可以得到有效運用。

（3）品牌建設與維護能力

　　品牌的建設與維護在內依靠服務質量所創造的口碑效應，在外則依賴宣傳促銷等訊息發布。因此，飯店國際營銷的宣傳重點之一是品牌與形象的建設。

（4）客戶吸引與保留能力

客戶吸引依賴於廣告宣傳和分銷系統的建設，而客戶保留則依賴於服務質量和客戶關係管理的手段。當前，國際飯店業比較常用的常客計劃和訂製化服務都可以為中國飯店所借鑑。

3.飯店國際化的演進階段

如前所述，飯店的國際化可以簡單地分為初級、中級和高級階段。簡單地講，初級階段指被動地在本國接待入境消費者，中級階段指單純地依靠資本運營而非品牌擴張或管理擴張來進行國際化，高級階段指企業透過各種方式進入東道國開展經營活動，實現品牌擴張和管理擴張。

在飯店企業國際化的初級階段，基本的要求是服務與國際接軌，這就要求飯店瞭解目標消費者的消費需求、偏好和習慣。此時最重要的營銷活動是進行消費者需求和消費者行為調研，以便提供有針對性的服務。

所謂的飯店國際化的中級階段屬於資本運營性質，與企業的內部管理關係不密切，對國際營銷的要求較低。

在飯店國際化的高級階段，飯店可以採用多種方式進入東道國市場開展運營。進入方式的不同並不影響國際營銷活動的開展，而國際營銷觀念的確定是這個階段國際營銷戰略的關鍵問題。不同的國際營銷觀念將直接影響到接下來的營銷活動如何開展。

4.中國飯店國際營銷戰略的制定

（1）明確企業國際化的實力

飯店的實力一方面表現為資金實力，一方面表現為管理實力。與大型跨國飯店集團相比，中國飯店普遍存在規模小、實力弱的問題。

如果中國的飯店已經具備了一定的管理實力，卻在資金實力方面表現欠佳，那麼可以考慮國際化的問題，主要考慮採用飯店管理集團的形式，利用本身的管理優勢在國際市場上擴張品牌影響，進而提升企業的實力。

然而，如果飯店只具備資金實力卻不具備管理實力，尤其是不具備跨國管理的能力時，盲目地進行國際擴張則很難收到在市場中長期立足的預期效果。

（2）明確企業國際營銷觀念

如果採用的是簡單的國際化的國際營銷觀念，那麼飯店只要做好入境消費者的接待和宣傳促銷與銷售工作即可。

如果採用的是多本土的國際營銷觀念，那麼飯店要針對各個東道國和消費者群體的具體情況開展營銷活動，不必考慮統一的營銷戰略和營銷方案。

如果採用的是全球化的國際營銷觀念，那麼飯店的國際營銷重點應該放在對「全球顧客」的識別，以及對其消費行為特徵的瞭解上。在各個東道國市場上，該飯店應該執行統一的營銷戰略和營銷方案。

（3）細分與選擇國際目標市場

在進行宏觀國際市場細分與選擇時要考慮到中國是發展中國家，屬於前述「新興」、「新的發展」和「成熟」這三類國際市場中的第二類。中國飯店國際化的目標市場應該選擇前兩類，尤其應該選擇與中國發展程度類似的第二類國家。這樣，可以避免在成熟國際市場上的能力不足和在新興市場上的資源不足等問題的發生。對此我們已經在第四章進行了詳細分析。

（4）制定營銷組合戰略

營銷組合要具有較強的可操作性，並在一定的國際營銷觀念的指導下制定，包括產品、定價、促銷、分銷、人員、流程和服務的有形展示等內容。

二、中國旅行社國際化營銷戰略

在旅遊產業鏈條中，旅行社充當著中間商的角色，其國際營銷手段和國際營銷戰略重點與目的地旅遊供應商截然不同。旅行社的國際營銷重點在於國際旅遊市場的識別、產品的設計和分銷渠道的建設。在旅行社的國際營銷實踐中，有兩個問題需要提前明確，其一是旅行社在旅遊供應鏈條中的角色定位，這決定著旅行社的國際化方向，其二是旅行社國際化經營的能力要求，這是旅行社開展國際營銷活動的前提條件。

1.旅行社的國際化方向

按照在旅遊系統模型中所處的位置，可以將旅行社劃分為客源地旅行社和目的地旅行社兩種類型。這兩種類型的旅行社在旅遊產業鏈條中處於上下游的位置，其中目的地旅行社處於上游，客源地旅行社處於下游。可見，在二者的相互作用中，客源地旅行社扮演著目的地旅行社分銷商的角色，而目的地旅行社又充當著客源地旅行社的原材料供應商。

從經濟學的角度分析，前向一體化，即企業沿著產業鏈條向下游擴張，相對容易，這是因為處於上游的企業往往規模較大，資金雄厚，而處於下游的企業則功能簡單，規模較小，實力較弱。然而，後向一體化即企業沿著產業鏈條向上游擴張，也存在著發生的可能性。一體化的方向關鍵取決於上下游力量的比較。

在旅行社的國際化過程中，同樣存在著不同方向的兩種模式：一種是目的地旅行社向客源地旅行社滲透，即前向一體化；另一種是客源地旅行社向目的地旅行社滲透，即後向一體化。相對應的，透過前向一體化實現的國際化經營相對簡單，主要是對銷售環節的控制，而透過後向一體化實現的國際化經營則要艱難一些，需要旅行社具備足夠的實力，既要保證出境遊的客源規模，也要建立與目的地旅遊供應商之間的合作關係，及與當地同行保持良性競爭的關係。

2.旅行社國際化的階段劃分

（1）服務「出口」營銷階段

這個階段可以被稱為旅行社國際化的初級階段，具體表現為在本國接待入境旅遊者。無論是被動接待，還是主動招徠，旅行社都僅僅作為「國際旅遊貿易」的參與者出現，藉助境外分銷商的力量，實現對國際市場的滲透。此時，旅行社的角色相當於國際貿易中的國內生產商。

（2）分銷鏈前向一體化階段

這個階段可以被稱為旅行社國際化的中級階段，具體表現為在客源國擁有分銷機構。此時，旅行社在境外已經有了商業存在，直接參與到了終端市場的競爭當中，實現了對下游的擴張，提高了對銷售渠道的控制能力。由於境外分銷機構對資金、人員、同行關係等資源的要求較少，因此，這種類型的國際化比較容易實現。

（3）分銷鏈後向一體化階段

這個階段可以被稱為旅行社國際化的高級階段，具體表現為旅行社追逐出境旅遊者的腳步，在目的國設立旅行社，負責在當地的旅遊接待服務。值得注意的是，此時，旅行社在境外參與到了當地旅遊產業的運營當中，作為當地的外資企業會受到當地同行的排擠，尤其不容易建立起與當地旅遊供應商之間的合作關係，從而會增加企業的單位成本，提高價格，最終有可能使產品在本國市場上缺乏競爭力，使企業得不償失。這種模式的成功，依賴於旅行社開展更進一步的後向一體化，即旅行社向目的國的旅遊供應部門投資。當旅行社能夠掌握食、住、行、遊、購、娛之中的某一個或幾個方面的資源時，旅行社向目的國擴張的成功率將得到提升。

3.旅行社開展國際營銷活動的前提條件

（1）營業資格

在中國，旅行社行業屬於特許經營的行業，採用雙重註冊制度，旅行社的行業管理十分嚴謹，其管理依據是國務院頒布的《旅行社管理條例》。相類似的，在很

多國家和地區對旅行社的資質都有相應的要求，旅行社開展國際營銷活動的第一個前提條件即通過審核，取得營業資格。

例如，如果中國的旅行社希望開發美國的獎勵旅遊市場，那麼該旅行社首先要加入美國的獎勵旅遊經營商協會，才能取得銷售獎勵旅遊產品、接待獎勵旅遊團隊的資格。

（2）產品開發能力

產品開發能力是企業實力的體現。當前，消費需求呈現個性化的發展趨勢是大多數消費品市場的消費需求特徵，旅遊市場也不例外。當旅行社面對眾多來自國際市場的旅遊者時，其消費需求的差異化特點將愈發鮮明，旅行社根據旅遊者需求開發產品的能力成為了旅行社吸引國際市場注意力的關鍵所在。

（3）技術支持

旅行社的中介職能可以透過對訊息技術的應用得到提升。開展國際營銷活動的旅行社，與營銷對象之間存在著較長的地理距離和時差，訊息技術的應用可以弱化時間和空間條件帶來的麻煩，使供求雙方能夠保持迅速、準確、大規模地傳遞訊息。此時，訊息技術輔助扮演了促銷渠道和分銷渠道的角色。

（4）供應鏈上下游的認同

無論旅行社是透過哪一種模式的一體化實現了國際擴張，旅行社都將面對身處當地產業鏈條的局面。上游供應商和下游消費者的認同是旅行社開展國際營銷活動的另一個前提條件。為了獲得認同，旅行社應該多考慮資本運營的方式，使用當地的人力資源，利用資金控制實現一體化的運營效果，同時避免外資企業的味道過重，遭到當地企業的排斥。

4.中國旅行社國際營銷戰略的制定

（1）細分並選擇國際旅遊市場

旅行社對國際旅遊市場的細分可以分成兩個階段進行。在第一個階段，按照旅遊者的流向，將國際旅遊市場分為入境旅遊市場和出境旅遊市場。在第二個階段，按照市場營銷的一般標準進行市場細分，例如，按照地理標準、人口統計標準、對產品類型的偏好等。在完成市場細分之後，旅行社應該根據市場前景和企業資源選擇目標細分市場。

（2）產品研發

產品是企業競爭力的重要來源之一。旅遊者對旅遊體驗的追求，以及旅行社產品本身的複雜性，使產品研發的效果成為旅行社服務成功與否的前提條件之一。面對國際市場，產品研發的難度加大。入境旅遊者要求旅行社能夠提供他們所習慣的旅遊服務，而出境旅遊者要求旅行社能夠在陌生的國度充當全能的嚮導，這些都要求產品研發人員進行充分的知識積累，並且具有創新精神。

（3）加入或者建設國際分銷系統

旅行社可以透過三種途徑開發國際分銷渠道：其一是參加國際專業分銷系統，例如加入全球分銷系統（GDS）；其二是藉助基於互聯網的第三方旅遊分銷平臺；其三是企業自身開發基於互聯網的分銷網站。

（4）透過資本運作實現前向一體化和後向一體化

旅行社的國際化最終要透過前向或後向一體化實現在產業鏈條上的擴張。為了加強對國際化分支機構的控制，同時也為了淡化當地同行的牴觸情緒，資本運作是首選的一體化手段。

綜上所述，旅遊企業在制定國際營銷戰略時，首先要認真分析所面對的環境，明確本企業在旅遊系統中所處的位置，然後根據本企業的國際化程度確定應該採用的國際營銷觀念，進而制定相應的營銷組合策略。在各種環境因素中，東道國所制

定的行業相關法規對旅遊企業國際營銷戰略的影響最為顯著。

　　飯店和旅行社是比較有代表性的旅遊企業，然而這兩種企業性質不同，其國際營銷戰略的考慮重點和路徑也截然不同。中國飯店的國際營銷戰略主要應考慮品牌建設、網絡建設和內部管理基礎建設，而旅行社的國際營銷戰略重點則在於國際化的方向。當旅行社進行後向一體化國際擴張時，其重點是進入旅遊服務供應企業的範疇，此時要求旅行社具有相當雄厚的資金實力和管理實力。

[1] 夏正榮主編，《跨國市場營銷實務》，北京：中國海關出版社，2002 年8月，第3頁。

[2] （美）蘇比哈什· C· 賈殷著，呂一林、雷麗華主譯，《國際市場營銷》（第6版），北京：中國人民大學出版社，2004年11月，第13頁。

[3] 根據（美）蘇比哈什· C· 賈殷著，呂一林、雷麗華主譯，《國際市場營銷》（第6版），北京：中國人民大學出版社，2004年11月，第20～25頁內容整理。

[4] 夏正榮主編，《跨國市場營銷實務》，中國海關出版社，2002年8月，前言第1頁。

[5] （美）喬尼· 約翰遜著，江林等譯，《全球營銷》（第3版），北京：中國財政經濟出版社，2004年5月，第6頁。

[6] （美）喬尼· 約翰遜著，江林等譯，《全球營銷》（第3版），北京：中國財政經濟出版社，2004年5月，第12頁。

[7] （美）喬尼· 約翰遜著，江林等譯，《全球營銷》（第3版），北京：中國財政經濟出版社，2004年5月，第10頁。

[8] 夏正榮主編，《跨國市場營銷實務》，北京：中國海關出版社，2002　年8月，第10頁。

[9] 根據（美）喬尼‧約翰遜著，江林等譯：《全球營銷》（第3版），北京：中國財政經濟出版社，2004年5月，第20～21頁內容整理。

[10]　（英）克里斯‧庫珀、約翰‧弗萊徹、大衛‧吉爾伯特、史蒂芬‧萬希爾、麗貝卡‧謝波德編著，張俐俐、蔡利平主譯，《旅遊學——原理與實踐》，北京：高等教育出版社，2004年6月第4頁。

[11] A. V. 西頓、M. M. 班尼特編著，張俐俐、馬曉秋主譯，《旅遊產品營銷——概念、問題與案例》，北京：高等教育出版社，2004年10月，第22頁。

[12] Chuck Y. Gee著，谷慧敏主譯，《國際飯店管理》，北京：中國旅遊出版社，2002年4月，第17頁。

[13] Chuck Y. Gee著，谷慧敏主譯，《國際飯店管理》，北京：中國旅遊出版社，2002年4月，第5頁。

第六章 中國旅遊企業的國際收益管理

第一節 旅遊企業國際收益管理的決定因素

一、企業收益與旅遊企業國際收益管理

1.收益與旅遊企業國際收益的實現

所謂收益就是企業在一定時期內為實現其經營目標而創造的最終經營成果，是反映和衡量企業經營績效的主要標準之一。這裡應該注意區分企業經營目標與理財目標，它們是既有密切聯繫又有明顯區別的兩個概念。

就企業目標而言，投資利潤率最大化是市場經濟條件下企業目標最為直觀和普遍的表達方式，因為利潤是市場經濟環境中所有營利性企業的實質性追求，追逐利潤的動機在很大程度上支配著企業的行為；同時投資利潤率目標的實現涵蓋了企業所有經濟活動的數量與質量表現，是一個易於量化的衡量指標。

當然上述的企業目標也可以說是企業的理財目標，因為利潤從來都是理財行為的動機和追求，所以財務目標與企業目標最具有本質上的一致性。但是，從嚴格意義上來說，它們兩者之間還是有區別的，在數量上也常常表現出不一致。如果我們將利潤最大化看作是對企業收益數量多少的反映的話，那麼現金流量最大化就可以相應看作是對收益實現質量高低的反映。

用系統論的觀點來看，企業目標是企業系統整體最優的標誌，而整體系統是由各子系統構成的，各子系統在服從整體系統目標要求的情況下具有各自的特點及其目標追求，忽略了這些特點不利於發揮各子系統各自的職能，因此必須準確確定各

子系統的目標，才有助於實現企業整體目標。

旅遊企業國際化經營收益的實現是其國際財務管理活動的結果，財務管理其實就是對資金流的管理。為更好地實現預測和評估企業的償債能力、變現能力、收益質量和財務彈性的目的，我們將理財目標定為最佳現金流量，其中變現能力是最為重要的，因為對資金流進行的管理本質上是對變現過程進行的管理。如果將利潤視為企業帳面收益的話，那麼現金就是企業的實際收益，它代表著企業的綜合購買力、支付能力和財富，在國際經營背景下，旅遊企業將面對更為複雜的經營環境，在匯率、利率以及稅率等錯綜複雜的影響因素作用下，利潤與現金流之間常常會表現出更多的動態性和複雜性。為降低風險，提高真實的財務收益水平，以最佳現金流量作為旅遊企業理財目標是比較合適的，旅遊企業最終經營成果也應表現為最佳現金流量。

2.旅遊企業國際收益管理

旅遊企業國際收益管理是在國際化經營背景下，以旅遊企業資金運動為對象，以提高投資利潤率和實現現金流量最大化為目標，而實施的一系列降低風險、增收節支的綜合性價值管理活動。要理解國際收益管理概念，必須關注以下幾個方面：

（1）認清國際經營環境下的關鍵影響變量。由於旅遊企業國際收益管理是在複雜的國際經營背景下展開的，因此必須緊緊抓住影響國際收益實現的關鍵變量實施管理，才能有的放矢、事半功倍地實現收益管理目標，這裡的關鍵變量就是匯率、利率和稅率三個變量。

（2）實施資金運動的全程管理，提高整體資金運動效率和效益。這裡的資金運動過程主要包括資金籌集、資金投入、資金耗費、資金回收和資金分配，它們分別對應的管理活動包括融投資管理、收入管理、成本費用管理和利稅管理。

（3）體現收益管理目標的真實有效性。收益目標的實現必須體現數量與質量相結合的要求，數量上的要求可以反映在投資利潤率上，該指標可以分解為銷售利潤率和總資產周轉率兩項指標上，它們分別反映了旅遊企業的經營能力和管理水

平，如果片面強調前者，忽視了後者，就會導致資金周轉困難，應驗了「成在經營，敗在管理」的至理名言；質量上的要求可以反映在現金流量上，由於國際上通行的會計核算方法是權責發生制，因而利潤的增加未必代表真實的財務績效，而由於匯率、利率及稅率的複雜變化關係，各種風險因素常常抵消了利潤向現金流轉變的數量，因而真實有效的收益目標必須在投資利潤率基礎上落實在現金流量的最大化上。

二、旅遊企業國際收益管理的決定因素

1.旅遊企業國際化經營的拉動

從靜態上分析，旅遊企業的國際化經營存在多種模式，不管是國際貿易中的組織接待、與其他旅遊企業的合作，還是以直接投資的方式在國外經營，所有這些模式下的經營活動都會涉及與他國市場主體經濟上的往來。旅遊企業的國際化經營具有自身的特殊性，即旅遊產品以勞務的輸出和輸入為主，屬於服務業的國際化。但是這一特殊性質並不能抹煞對旅遊企業進行國際收益管理的必要性，相反，由於旅遊業的特殊性，使得旅遊企業的經營受外在環境的影響更為明顯。因此，由於在國際化經營環境下產生的不確定性更大，更需要加強對旅遊企業國際化經營收益的管理。

從動態層面上分析，隨著社會經濟的發展，旅遊企業的國際化經營也逐漸走向高級化。特別是旅遊企業在國外的直接投資以及跨國旅遊集團之間的合作等情況，使得國際化經營的環境異常複雜。跨國公司要求在全球範圍內以最低的成本籌措資金，把資金投放於最有利的國家和地區，在全球範圍內進行盈餘的分配，合理管好外匯資金等。[1]因此，在這種情況下，旅遊企業投資於國際化經營，要實現上述目標獲得最大收益，必然不能忽視對國際收益進行有效的管理。

2.金融市場的國際化

經濟全球化、一體化的發展趨勢集中體現在金融市場的全球化上。金融市場是指資金的供應者和資金的需求者雙方透過某種形式的融資達成交易的場所。在國際

化的環境下，這裡的資金供應者和需求者就不再侷限於一國之內。金融市場的國際化帶給旅遊企業國際化經營的影響是雙面的。首先，有利的影響是，旅遊企業進行國際化經營時，可以選擇的融資和投資渠道多元化，這使旅遊企業在國際市場中籌資和投資的機會增加了；另一方面，金融市場的國際化使資金在國際範圍內流動，一國的金融貨幣產生的問題很快就會波及其他國家，不可避免地會因此產生國際金融市場的不穩定性，進而影響到國際金融市場上的企業。近年來金融危機的破壞性越來越大，和金融市場的國際化不無關係。因此，在這種情況下，旅遊企業要進行國際化經營，對於採取何種渠道融資和投資，需要進行仔細的權衡。只有這樣，才能避免融投資風險，確保國際化經營在資金成本較低的情況下獲得最大收益。

3.國際市場的不完善

在經濟全球化發展的今天，雖然企業的跨國經營飛速發展，但是，我們不得不承認，國際市場還很不完善，這也是在國際貿易過程中存在摩擦的重要原因之一。由於各國經濟發展水平的不一致，作為國際行為主體的國家為了自身的利益，透過制定國際貿易中的不同政策，給國際貿易造成人為的障礙。這些政策包括外匯管制、進出口限制以及國際稅收等。因此，旅遊企業在進行國際化經營的過程中有必要對各國的政策法律有一個清晰的瞭解，一方面利用自身客源和產品流動的特殊性趨利避害；另一方面，透過對籌資、投資等與收益相關方面的管理使企業進行國際化經營時能夠受他國政策的影響最小化，以期獲得最大收益。

4.國際收益管理的特點

旅遊企業因國際化經營而產生的國際收益管理和國內收益管理存在著很大的不同之處。當然，國際收益管理和國內收益管理的基本原理是一樣的，都是希望透過相關的財務活動管理[2]，使企業能夠獲得最大的收益。但相對於國內收益管理而言，國際收益管理具有許多不同的特點：

（1）國際收益管理的環境更為複雜

在國際化經營中，旅遊企業已經突破了原來的一國經營。在這種環境下，國與

國之間的交往與差別構成了旅遊企業經營的大環境。在國際環境中，經濟上的外匯、通貨膨脹、利率、稅收等因素，以及政治風險和文化差異性都是影響收益的相關因素。國際收益管理一方面要解決一些純粹的國內經營中不會涉及的問題，比如外匯風險；另一方面，有些環境因素在國際化條件下對企業的影響發生了變化，如匯率、利率和通貨膨脹的綜合影響。因此，國際化經營的複雜環境需要更加科學、靈活的國際收益管理。

（2）國際化經營的風險性更大

國際化經營的環境更加複雜，風險必然更高。在國際化經營中，旅遊企業要面對兩個甚至更多的國家和地區的經濟、政治、文化等方面的變化。每一個環節的變化對旅遊企業來說都十分重要，它的影響是雙重的，可能給企業帶來豐厚的利潤，也可能給企業造成沉重的打擊，因此，這些變化對企業來說都是風險。財務管理方面的風險指的是實際收益小於預期收益的可能性。[3]所以，在風險更大的情況下，透過國際收益管理加強對風險的管理是十分必要的，尤其是與旅遊企業收益息息相關的外匯匯率、稅收、利率以及政府政策等方面。

（3）國際收益管理利益主體更加多元化

旅遊企業進行國際化經營的主要活動就是進行籌資、投資以及經營管理活動。在國際環境中，這些活動涉及的主體與國內相比更加多元化。首先，在籌資中，渠道來源多元化；其次，在投資過程中，投資主體多元化；而在經營管理中則情況更為複雜。以跨國公司為例，各利益主體之間的關係主要涉及母公司與母國和東道國的關係、子公司與東道國的關係、母公司與子公司的關係、子公司之間的關係。這些利益主體之間錯綜複雜的關係使得國際化經營中利益的分配以及公司財務分析和評價變得異常複雜，企業如何對收益進行管理，關係到企業的正常運營。

如前所述，旅遊企業的國際化經營，使得旅遊企業的投資經營活動跨越了國界，環境的複雜化使旅遊企業面臨更大的風險，在這種經營環境中，旅遊企業要獲得投資回報，並要保證回報的最大化，就有必要進行一系列的財務活動，對企業的

投資經營進行管理。另外，環境變了，所涉及的管理內容也發生了相應的改變，這也是我們要進行國際收益管理的一個重要原因。

第二節 旅遊企業國際收益管理的基本思路

旅遊企業在國際化經營活動中，為實現國際收益管理目標，必須正確認識影響國際收益的主要因素，並圍繞關鍵的影響變量，構建旅遊企業國際收益管理的基本思路，以指導旅遊企業更有針對性地開展收益管理活動。

一、影響旅遊企業國際收益管理的主要因素

1.經濟因素

一般來講，經濟因素對國際收益的影響是最為直接也最為明顯的，影響國際收益的經濟因素主要包括以下3個方面：

（1）外匯匯率的變化

跨國經營活動必然會牽涉到不同貨幣之間的流通問題，因此，外匯幣種的選擇以及外匯匯率的變動對旅遊企業的國際收益影響很大，管理不好會產生極大的外匯風險。

所謂外匯風險，是指某一經濟實體或個人的以外幣計值的資產或負債，因外匯匯率波動而引起其價值上漲或下降，而受益或遭受損失的可能性。人們通常按照匯率變動對一項經濟活動產生影響的時間快慢和可能性程度為標準將外匯風險劃分為交易風險、經濟風險和折算風險，它們之間的關係如圖6-1所示。

交易風險是指某一經濟實體在以外幣計價的交易中，由於外匯匯率波動而產生的應收資產與應付債務價值變動形成的風險，包括買賣風險與交易結算風險。買賣風險又稱金融性風險，它是指在以外幣計值的國際借貸業務中，旅遊企業在債權債務尚未清償前由於匯率變動而承擔的風險；交易結算風險又稱商業性風險，它是伴隨著物資及勞務買賣的外匯交易而發生的風險。

匯率變動的時點

折算風險
匯率變動對合併財務報表上各項目變動的影響

0 ⟶

經濟風險
未能預期的匯率變動對預期現金流量變動的影響

0 ⟶

交易風險
匯率變動對債務(變動前產生、變動後到期)價值變動的影響

0 ⟶

圖6-1 交易風險、折算風險和經濟風險的關係

　　折算風險又稱會計風險，是指經濟主體對資產負債表進行會計處理中，在將功能貨幣（在具體經濟業務中使用的貨幣）轉換成報表貨幣（編制會計報表所使用的貨幣）時，由於匯率變動而呈現帳面損失的可能性。旅遊企業在國際經營的高級階段常常面臨這種風險。

　　經濟風險又稱經營風險，是指意料之外的因外匯匯率變動引起旅遊企業未來一定期間收益或淨現金流量變化的一種潛在風險。匯率的變化可能影響到旅遊企業產品的成本、價格以及銷售量發生變化，進而影響到收益的大小。如人民幣匯率升值以後，對經營入境旅遊業務的旅行社就產生了一定的收益影響。

　　結合旅遊企業的經營特點以及三種外匯風險產生的原因，我們可以看到，三種風險對旅遊企業產生的影響是不盡相同的。首先，對旅行社（特別是從事國際旅遊

組織和接待業務的旅行社）的國際化經營來講，交易風險的影響比較大。旅行社在國際化經營中銷售產品時可能會透過國外的經銷商和代理商，而不是直接面向旅遊者，這就使交易風險成為旅行社國際化經營中的一個主要外匯風險，這種風險是由於外匯匯率變動引起的（參見圖6-2）。

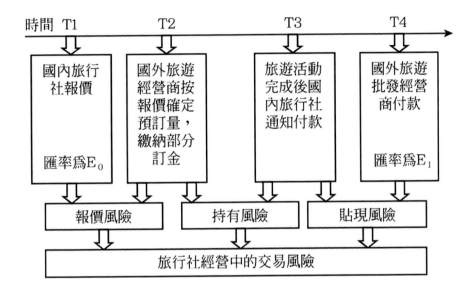

資料來源：汪輝、蔣棟，「試析旅行社經營中的外匯風險及規避」《北京第二外國語學院學報》，2005年第1期，第36頁。

圖6-2 旅行社經營中的交易風險

但對飯店業來講情況就不完全相同，因為飯店的國際化經營方式和旅行社相比有所不同。飯店多採取特許經營、管理合約以及直接進行跨國投資。因此，在飯店經營的外匯風險中，可能主要是由於外匯匯率的提高使得飯店產品的價格提升，成本增加，從而影響飯店產品的銷售，使飯店實際的收益少於預期的收益。當飯店進行跨國投資時，也會由於合併會計報表的需要而產生會計風險。

（2）通貨膨脹率和利率的變化

通貨膨脹是貨幣價格遠遠超過商品實際價值的一種表現。通貨膨脹率的提高，使產品的價格上升，價格的變化又進而影響到產品的銷售。如果是純粹的國內經營，這種變化對旅遊企業來講是不利的，但是在國際化經營中，通貨膨脹率的提高有利有弊，而且可能會使旅遊企業的收益增大。因為，此時的經營也和外匯匯率聯繫了起來，如果通貨膨脹率提高了，那麼在原有的匯率條件下，旅遊企業把外匯轉化成本國貨幣時，收益就因此增加了。在國際化經營的過程中，有些因素對旅遊企業的影響與國內情況不完全相同，因此，旅遊企業要把握好這些因素的影響，一方面結合旅遊消費在不同國家的消費彈性狀況制定合理的價格，使旅遊企業在國際化的條件下實現整體收益最大；另一方面，可以透過國際轉移價格的制定規避通貨膨脹因素對旅遊企業帶來的影響。

利率變化對旅遊企業的影響主要體現在國際籌資成本以及進行跨國經營的旅遊企業對內部資本結構的安排上，利率提高會使企業的資金成本相應提高，此時企業要對自身的籌資組合進行分析，以降低資金成本。另外，旅遊企業要根據利率，適時調整企業的資本構成，減少利率變化對企業造成的損失。

（3）稅負及稅率的變化

國際化經營中還有一個重要的經濟影響因素，就是稅收的影響。各個國家的情況不同，對稅負的徵收情況也不盡相同。徵稅的方式、稅種以及稅率對旅遊企業的最終收益都產生很大的影響。因此，旅遊企業要關注稅收的變化，並且採取有效的措施避免稅負的不利影響。比如，旅遊企業可以透過制定合理的內部價格，進行資金和利潤內部轉移以避免各種國際稅負的徵收[4]。另外旅遊企業要利用相關的稅法、協定等避免雙重徵稅。我們知道，開展旅遊國際化經營以賺取外匯的一個優勢就在於旅遊活動多以遊客的移動為主，因此，受國際稅收尤其是關稅的影響比較小。但是，現階段，由於國際化經營的方式不斷升級，旅遊企業的國際化經營開始走向直接投資等較高層次的經營方式，特別是旅遊跨國公司的經營使得企業經營在收益的分配、結算等活動中不可避免受到東道國稅收政策的影響。因此，旅遊企業的國際化經營也必須要關注稅負及稅率變化對收益帶來的影響。

外匯、稅收、利率及通貨膨脹率是國際化經營中經濟影響因素的主要體現，而且這些經濟因素之間又是有著密切聯繫的。旅遊企業在進行國際化經營時，要全面考慮各種經濟因素，使經濟因素綜合影響中的不利因素降至最小，而充分發揮其有利的影響，使企業的國際收益水平實現最優。

2.政治因素的影響

雖然政治因素似乎不像經濟因素那樣對收益有著直接的影響，但是國際化經營中的政治因素也是不容忽視的。現代管理觀念強調企業是個開放型的組織，企業受外界環境的影響越來越大。在國際化經營中，東道國採取的各項政策對企業的經營有時甚至會產生致命的影響。概括來說影響旅遊企業國際化經營的政治因素主要有：

（1）相關的政策與法律

國家的政策和法律是較為剛性的影響因素，因為這些是不能隨意改變的。因此，旅遊企業在進行國際化經營時，要充分瞭解東道國的相關法律政策，其中包括國家的產業政策、投資法、環保法、稅法、外匯管制等。只有瞭解這些法律政策的具體內容，旅遊企業在國際化運作的過程中才能做到遊刃有餘。旅遊企業開展國際化經營要充分關注各國對旅遊業發展的態度，瞭解各國的產業政策，充分利用良好的政治環境。一些國家頒布有利於旅遊業發展的政策，這就會為國際化經營的旅遊企業增加收益帶來機會，如日本政府頒布的1986～1991期間的「出國旅遊倍增計劃」就為以日本遊客為主要入境旅遊市場的旅遊企業提供了增加收益的機會（Buckley et al.，1989）；相反，如果一些國家頒布政策去抑制旅遊，如在1960年代後期，法國、英國和日本都曾對出國旅遊攜匯進行管制（Bond，1979；Witt，1980），或者某些國家提高旅遊入境簽證費，都會降低國際化經營的旅遊企業增加收益的機會。

不同國家法律規定不同，國際化經營的旅遊企業對此必須深入細緻地瞭解清楚，不能因為對外國法律或國際法律的無知而導致企業違法經營。例如，在英國法

律中有關飯店業和旅遊服務的大部分合約是不需要用書面形式記錄下來的，而在法國法律中則規定合約必須用書面形式記錄下來；在英美國家，預訂不一定要交預付款，但在法國預訂一定要交預付款。英國在1992年頒布的《1992　包價旅行、包價渡假和包價旅遊法案》也對旅遊業定價等問題做出了法律規定。因此，旅遊企業在國際化經營中必須知曉所在國的法律，避免因觸犯法律而給本企業帶來負面影響。

（2）國家政治的穩定性

政治的穩定性包括許多方面，其中對旅遊企業開展國際化經營影響較大的一點就是國家政策的穩定性，特別是在資產管理方面，比如國家對資產的國有化以及國有化之後是否採取相應的補償措施的政策等。這些對旅遊企業選擇國際化經營尤其是直接投資方式的影響是顯而易見的，在某些情況下，這種影響可能給企業帶來致命的打擊。另外，由於旅遊企業受政治波動性的影響比較大，政局的不穩定、社會的混亂都將給所在地旅遊企業的經營帶來致命的打擊。如「九‧一一」事件發生後，2001年美國接待國際旅遊者4.55億人次，比2000年下降10.6%；國際旅遊業收入723億美元，較2000年的820億美元下降了11.9%。這些數據說明，旅遊企業在選擇投資目標的時候不能忽視對這些政治因素和社會穩定因素的考慮。政治因素對旅遊企業經營的影響一般情況下不是直接的，但一旦發生影響則是十分巨大的。

3.社會文化因素

與經濟、政治因素相比，社會文化因素對旅遊企業國際收益的影響是較為深遠的，因此要從長遠的角度考慮其對旅遊企業國際收益管理的影響。

進行國際化經營的旅遊企業所共同面臨的一個問題就是文化差異。如何解決文化差異帶來的影響，有時將決定一個企業的成敗。同樣，社會文化因素對旅遊企業的影響也是巨大的，特別是由於旅遊活動的開展對目的地和客源地都會產生很大的影響，因此，在開展國際化經營時，當地人對這種影響的態度會直接影響旅遊企業的經營。所以，旅遊企業在進行利益分配時，應充分考慮到這一點，如何透過收益的分配來緩和旅遊活動帶來的負面影響，減少摩擦，是旅遊企業國際化經營必須考

慮的因素。

另外，對於國際化經營的旅遊企業而言，東道國的社會觀、價值觀也會影響企業的收益。我們知道管理學中影響企業運營的一個重要因素是企業的社會責任。不同的國家有不同的觀念，因此，所在國的道德觀和價值觀的不同會影響人們對企業社會責任的界定，從而影響著企業的社會權利和義務，最終影響著企業所得利益在履行社會義務時的分配。要進行國際化經營，旅遊企業就必須處理好這方面的關係，因為這關係著企業經營是否能擁有良好的社區環境。從這個意義上講，社會文化因素影響的是企業的長遠收益。

旅遊業是一個較為敏感的產業，受外界環境影響較大，而旅遊企業的國際化經營使旅遊企業的發展面臨更為複雜的國際環境。在國際收益管理中，旅遊企業要始終堅持整體性的原則，即從全局考慮旅遊企業的國際收益，綜合考慮所有的經濟、政治以及社會文化因素，進行全面的風險收益權衡，使旅遊企業在一個較有利的國際環境中開展經營活動，實現旅遊企業國際化經營中股東收益最大化的目標。

▎二、旅遊企業國際收益管理的基本思路

如前所述，影響旅遊企業國際收益管理的因素是多方面的，這些因素之間是相互聯繫的。如果從直接和間接的角度來認識的話，可以說經濟影響因素是最直接的影響因素，而政治和社會文化的影響因素是透過作用於經濟因素而發揮影響作用的。在經濟因素中，最為關鍵的三個變量就是匯率、利率和稅率。旅遊企業國際經營中的收益管理必須緊緊圍繞這三個變量思考收益管理重心，基於國際經營發展的不同階段構建收益管理的基本思路（參見圖6-3）。

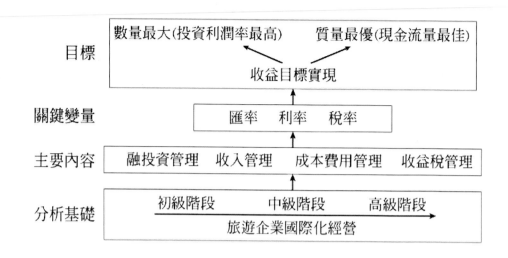

圖6-3 旅遊企業國際收益管理的基本思路

如圖6-3所示，旅遊企業國際收益管理的內容歸納起來包括融投資管理、收入管理、成本費用管理、利稅管理等，將這些管理內容綜合起來就是旅遊企業國際經營中的資金運動過程。由於旅遊企業國際化經營發展的階段性不同，國際收益管理面臨的主要問題也有所區別，因而要有針對性地考慮國際收益管理問題。在國際經營的旅遊企業資金運動過程中，受匯率、利率、稅率的影響，會產生不同的收益結果，對收益結果的衡量可以用數量和質量的雙維指標，即旅遊企業要努力實現國際經營收益的數量最大（投資利潤率最高）和質量最優（現金量最佳），進而以良好的經營業績進入競爭激烈的國際市場，造就中國旅遊企業國際經營的競爭優勢。

第三節 旅遊企業國際收益管理策略的現實選擇

‖ 一、匯率變動及其風險防範措施

從事國際經營的旅遊企業都會存在一定量的外幣資產和外幣債務，匯率的變動對二者的影響是不同的，當某種外匯匯率上升或下降時，旅遊企業擁有的該種外幣資產所形成的匯兌損益與同種外幣負債的匯兌損益方向剛好相反，相互可以抵消一部分。實際上形成旅遊企業匯兌損益的，只是外幣資產大於外幣負債的那一部分（即外幣資產淨額），或外幣負債大於外幣資產的那一部分（外幣負債淨額），這種淨額的狀況就是所謂的外幣「頭寸」。一般來說，在同樣的匯率變動情況下，匯兌損益將取決於外匯頭寸的狀況；在一定外幣頭寸的情況下，匯兌損益則取決於外匯匯率變動的方向。匯率變動與外幣頭寸對旅遊企業淨資產價值的影響如表6-1所示。173頁。

表6-1 匯率變動與外幣頭寸對旅遊企業淨資產價值的影響

匯率變動情況／資產與負債狀況	外匯匯率上升	外匯匯率不變	外匯匯率下降
外幣資產>外幣負債	匯兌收益	無風險	匯兌損失
外幣資產=外幣負債	無風險	無風險	無風險
外幣資產<外幣負債	匯兌損失	無風險	匯兌收益

資料來源：陳苑紅，《涉外企業財務管理》，北京：經濟管理出版社，1993年

由表6-1可以看出，旅遊企業要規避風險，無非要解決好以下兩方面問題：將匯率固定住不發生變化；保持外幣資產與外幣負債之間的平衡，使其影響相互抵消，即將頭寸軋平。匯率變動是客觀事實，對旅遊企業來講這是不可控因素，所以旅遊

企業的可控因素只能是受險淨額，因此只有圍繞讓受險淨額為零展開收益管理工作，才能收到預期的效果。簡言之，就是要實現與各種外匯受險部分同期、同額的反向流動，抵消可能發生的匯兌損益。

▍二、 旅遊企業國際收益管理重心的選擇基礎

杜江透過研究發現，對於觀賞、休閒和渡假旅遊者而言，只要他們的安全預期得以有保證的提高，旅遊者將選擇距離更遠的旅遊產品，這一動機會直接導致旅遊者的跨國旅遊消費。此外，旅遊消費的異地性也決定了只要旅遊者擁有足夠的閒暇和貨幣選票，消費跨國旅遊產品是一種必然趨勢。對於商務旅遊者而言，在經濟全球化發展和商業經營跨國化動作的今天，整個旅遊市場上跨越國境的商務旅遊需求日益呈現上升趨勢（杜江，2001）。

在旅遊者追求效用最大化的同時，旅遊企業把利潤最大化作為自身的行為導向，即在給定的技術條件下，旅遊企業希望更多的顧客消費其產品，同時設法降低企業的各類成本費用。正是這兩種力量的互動，使得旅遊經營活動逐漸從區域市場擴展到全國市場，從國內市場擴展到國際市場，從初級國際化到中級國際化，繼而上升為高級國際化。雖然每個階段並非簡單的替代型遞進發展，但是在國際化經營發展的不同階段，國際收益管理面臨的主要問題還是有所不同，因而管理重心也有所取捨。

▍三、 旅遊企業國際經營發展階段與收益管理重心選擇

1.初級國際化階段

正如第三章所言，旅遊企業初級國際化主要表現為主動或被動地招徠和接待海外客源，這就不可避免地涉及國際化分銷問題以及接待款的結算問題，因此，這一階段的收益管理需要重點解決好分銷中的預訂管理和結算中的風險控制問題。

（1）分銷中的預訂管理

在採用預訂方式銷售產品的時候，飯店時常會遇到預訂的顧客在抵達之前突然取消預訂，或者比預訂的時間晚了幾天才到達，甚至根本沒有出現的情況，這些情況的發生都會減少飯店的收益。對此，飯店可以採取超額預訂和團隊管理的方法予以應對。

從理論上講，最優的超額預訂點是當接受一個額外預訂的邊際收益等於邊際成本時，達到最優超額預訂點時飯店應停止接收預訂。在計算超額預訂的成本時，除了可見的一些經濟成本以外，還要充分考慮到一些無形的成本，如客人轉投他店後，可能再也不會光顧本店，飯店可能永遠失去了這樣的顧客：顧客有可能將對飯店的抱怨和不滿告訴他人，引起負面的口碑傳播，甚至還會引起法律訴訟。

飯店在運用收益管理系統確定超額預訂數時有一個簡單的方法就是ABC公式法，它是基於對飯店以往入住情況的歷史數據分析基礎上確定的。A是指確定飯店在某一特定夜晚尚有多少空房待售；B是指考慮到臨時取消預訂的客房數量、預訂而未到的客人房數、提前退客數的情況下尚有多少空房待售；C是指考慮到延期離店房數和未經預訂而直接抵店要求入住的客人房數情況下尚有多少空房待售。其中C考慮到了所有影響因素：預訂的客房數、提前退房數、延期離店房數、臨時取消預訂客房數、預訂而未到客人房數和未經預訂而直接入住客人房數。在綜合考慮了這些因素以後確定的超額預訂數才能最大化地保證飯店收益目標的實現。

團隊管理是收益管理的另一個重要部分。團體客人不同於散客，他們通常在預訂之後會取消部分或全部訂房，有時還會在臨近入住時間取消訂房，使飯店蒙受巨大的經濟損失。此外，團體訂房不入住者（No-Show）的比率也會較高。為了降低團隊訂房客人入住的不確定性，可以從以下幾個方面入手：

①核對預訂。有些團隊客人提前很長時間就預訂了客房，在入住前的這段時間內，團隊中會有部分甚至全部客人因為種種原因無法按期抵達或者取消了旅行。然而不是所有的顧客都會主動地通知飯店，因此在客人抵達之前，飯店應透過電話或者書信等方式與客人進行核對，一旦出現了變更便迅速做出調整，並通知各個相關部門將閒置的客房重新預訂或者銷售給未預訂客人。

②增加預訂保證，預收保證金或要求信用卡擔保。這樣便將風險轉嫁給了顧客，可以有效防止飯店收益的減少。

③派專人管理團體客人。將團體客人細分為臨時團、系列團、體育代表團、學生旅遊團等不同類別來進行管理。從收益管理的角度看，在決定接受團體客人時，絕不能根據當時有無空房來決定，而應事先預測該團體的房間使用率、停留時間、入住時間、算出團體的房價（團體通常要求折扣）然後再做決定。對飯店來說，尤其要特別關注的是趕比賽的體育代表團。例如一家飯店所在的城市要舉行世界盃足球賽，賽前會有許多國家足球隊要求預訂比賽期間的客房，在決定是否接受預訂時，要特別考慮他們的停留時間。一旦接受了一支球隊的預訂請求而拒絕了另一支球隊，有可能會導致收益的減少。如果接受預訂的那支球隊發揮不佳，在小組賽就被淘汰，而被拒絕預訂的那支球隊一直打到決賽，被淘汰的球隊可能提前退房回國，此時飯店在後半段時間就很難再將大量空出的客房重新出租出去，造成飯店收益的大量流失。為了使收益最大化，要儘可能把客房留給實力最強、停留時間也最長的球隊。

（2）結算中的風險控制

在國際旅遊接待中，當發生以外國貨幣記帳的交易現金流時，企業就暴露在交易風險下。因此，在國際經營的背景下，旅遊企業必須加強對交易風險的管理和控制，一般來說應注意以下幾方面：

①審慎選擇合作夥伴，防範拖欠款現象的增加。一般來說，從事國際旅遊接待的旅行社都會在國外有銷售代理商，負責在國外招徠客源，在競爭地位不平等的條件下，國內旅行社不得不接受更苛刻的結算條件，致使接待社在先接待後付款中蒙受延期付款的巨大損失，包括匯率變動風險和時間價值損失。隨著中國出境旅遊的不斷發展，競爭中對等地位逐漸確立，旅遊企業要利用好這樣的時機，選擇好境外合作夥伴，及時結帳，避免不必要的風險。

②加強匯率變動趨勢預測，實施保值風險規避措施。由於結算中的風險主要是

由匯率的變動引起的，因此避免外匯風險的關鍵就是對外匯匯率的變動趨勢做出準確的預測。一般來講，對匯率進行預測主要有三種方法：計量經濟學法、圖表分析法和主觀分析法。

在預測基礎上選擇的管理方法主要是保值，即利用外匯風險的避險原理，部分或全部抵補暴露在匯率變動影響下的受險部分的各種交易和行為，常用的保值措施有貨幣選擇法、提前錯後法、調整價格法、遠期外匯保值、貨幣市場保值等。

在匯率預測基礎上，要儘量選擇合適的幣種進行結算，一般來說收匯時應該爭取使用硬貨幣，付匯時儘量使用軟貨幣，同時要注意兩種貨幣的利率差異，謹慎精確地進行計算。在雙方不能就計價貨幣達成一致意見時，也可採用雙方均能接受的第三方貨幣，或採用多種貨幣組合法，使升值與貶值貨幣相互抵消。

旅遊企業在結算接團費時，如果預計外幣要升值就錯後結算，否則就提前結算。這種方法不僅在獨立的企業之間可以採用，就是在旅遊企業集團內部各企業間也可採用。需要注意的是該方法由於涉及商業信用期的長短問題和必要時的貸款問題，因此還必須考慮到利率差的影響。此外有些國家不允許提前或錯後付款，因此旅遊企業必須仔細研究各有關國家的外匯管理條例，才不致引起結算糾紛。

2.中級國際化階段

在第三章中，我們提到旅行社中級國際化經營的標誌是資金來源的國際化，飯店中級國際化經營的標誌是本土飯店要素來源的國際化。這就不可避免地涉及到要素資源的風險與成本控制問題。在這一階段，基於收益管理的需要，重點要解決好籌資成本控制、人工成本控制、無形資產管理以及收益分配等問題。

（1）籌資風險與成本控制

籌資成本是指旅遊企業為籌措一定數量的資金而支付給資金提供者的一種報酬。籌資風險是指由於負債籌資使旅遊企業產生的到期不能償還債務的可能性。在國際化經營中，旅遊企業的籌資渠道主要有四種：公司內部資金、母國國內籌資、

東道國籌資、國際金融市場籌資[5]。企業可以根據自己的投資需要進行選擇。但由於受眾多外界及內部因素的影響，如旅遊企業經營的季節性、國際金融市場的波動性、經濟發展的週期性等，旅遊企業國際化經營的資金籌集必然會伴隨著一定的風險。

籌資風險產生的原因，一方面是宏觀環境因素變動的結果，另一方面也與旅遊企業自身經營不善、理財決策失誤有關。旅遊企業國際化經營時，應該避免籌資成本費用大、負債比例高、從資本市場上籌資能力差、籌資渠道單一以及資金結構、期限結構和債務規模不合理等現金性風險，和由於經營不善導致的管理水平低、市場競爭力弱、虧損嚴重等收支性風險。因此，面對資金來源的國際化，旅遊企業必須處理好複雜的外幣債務資金成本的核算問題。首先，要謹慎選擇外匯資金的種類。一般來說要遵循需要、借貸和償還的幣種一致的原則，避免不必要的兌換風險；其次，應準確測算籌資方案的資金成本和財務風險，對貸款項目進行認真的可行性分析，在科學評價其償債能力的前提下，確定資金需要量和需要時間；最後，要認真進行匯率變動的趨勢預測，預計可能發生的匯兌損益，採取相應的保值措施，以規避匯率變動風險。

（2）人工成本控制

由於在經濟發展程度不同的國家中，人力資源要素成本高低不等，因此，中國本土旅遊企業在獲取外來的人力資源過程中，往往要支付高昂的人工成本，甚至一個外方人員工資就相當於國內幾十個甚至上百個人員的工資，不僅從絕對量上比較昂貴，而且要支付外幣，這就又涉及匯率風險問題。因此，旅遊企業要注意控制好聘用外籍人員的數量，並隨著中方人員技能的提高而逐漸減少聘用外籍人員數量；另外，要掌握好支付外匯的時機和作好外匯風險管理。

（3）無形資產管理

在中級國際化階段，旅遊企業有可能採取特許經營和管理合約的方式獲取外部資源，並為此支付品牌使用費等。旅遊企業在利用這種無形資源時要注意以下幾

點：一是篩選品牌，選擇真正有市場號召力的國際品牌擴大市場影響，以巨大的品牌效應和財務收益降低使用無形資源的相對成本；二是注意控制好品牌使用費的支付方式和支付時間，在預測匯率風險和測算利率高低的情況下，選擇適當的支付方式和支付幣種；三是準確核算無形資產價值，選擇合理的無形資產攤銷期，以控制各期攤銷額。

（4）利益分配中的納稅問題

在從國際市場獲取各種要素以後，旅遊企業要正確處理好利益分配關係，要瞭解各國家的稅收政策以及不同的納稅規定，避免多重納稅現象的出現。

3.高級國際化階段

高級國際化是旅遊企業國際化經營中的最高級別，主要表現為旅遊企業在另一個國家直接投資建立旅遊企業。正如第三章指出的那樣，這一做法主要有兩個目的，一是直接接待來自母國旅遊企業的客源，將旅遊者的旅遊活動和旅遊收益內部化；二是透過這一機構的宣傳為在母國的旅遊企業招徠旅遊客源，對本企業的旅遊產品進行國際化銷售。基於收益管理的需要，重點要解決好國別選擇、投資決策管理、降低折算風險、國際收益分配、轉移定價和稅收管理等問題。

（1）謹慎選擇投資國別

旅遊企業高級國際化經營的一個重要表徵是直接在海外進行投資、在海外進行註冊。因此，高級國際化經營過程中必不可免的環節是國別選擇問題。旅遊企業要進行跨國經營必須利用和發展自身的比較優勢，選擇合適的經營對象。對此我們已經在第四章進行了詳細論述，在此不再贅述。

（2）執行科學的投資決策程序

所謂投資是指透過資金的投入以期在未來獲得預期收益的經濟行為。從內容上看，旅遊企業國際化經營中的投資決策程序主要包括投資環境評價、投資可行性分

析和投資方式選擇。

圖6-4 投資決策程序示意圖

①投資環境評價

投資環境是影響旅遊企業投資行為、投資收益和風險的重要因素。旅遊企業國際化經營過程中對投資環境的評價主要包括當地的經濟條件、人民生活水平、自然地理條件、政治因素、文化和教育因素、旅遊需求情況、旅遊行業競爭情況等。一般來說，自然、社會環境相對穩定，而政治、經濟環境的波動性、變化性較強，而且政治、經濟環境對旅遊企業國際化經營的影響尤為深遠。所以旅遊企業在投資環境評價時應重點評價政治環境和經濟環境。

透過環境評價做出政治、經濟風險評估。一般來說可以透過以下幾個方面評價政治風險的大小：東道國的政治和政府系統、政黨的記錄和他們的實力對比、世界一體化程度、東道國的種族和宗教的穩定性、地區安全、重要的經濟指標等。其實許多政治風險常常來源於經濟風險，如持續的貿易逆差可能促使東道國政府延遲或者停止向外國的債權人支付利息，建立貿易壁壘或延遲本幣的可兌換性等。[6]因此，環境分析不僅要對投資環境的各要素進行評價，更要注意要素間的關聯性而產生的連鎖影響。

②可行性分析

投資項目可行性分析是考查投資方案是否能給投資者帶來收益，從中選擇出預期效益最佳的投資項目。項目可行性分析的評價指標主要有以下幾種：

A.投資回收期：以項目的淨現金流量抵償全部投資所需要的時間長度，其計算公式為：

投資回收期＝投資總額／每年淨現金流量

也可以表示為：

投資回收期　＝投資總額／（該項投資每年可獲得稅後利潤＋每年提取的折舊費）

B.投資利潤率：年度利潤與投資額的比率，它反映每百元投資每年可創造的利潤額，其計算公式為：

投資利潤率＝正常年度銷售利潤／總投資支出×100%

只有當投資回收期和投資利潤率達到投資者預期要求時，才是可行的項目。

C.淨現值：投資項目的未來淨現金流入量總現值與現金流出量總現值的差額，其計算公式為：

$$NPV = \sum_{t=0}^{n} (CI - CO)_t (1 + i)^{-i}$$

其中：CI為現金流入；CO為現金流出；（CI-CO）t為第t年的淨現金流量；i為折現率。當淨現值為正時，項目可做；為負時，項目就不可行。

D.內部收益率（IRR）　：使投資項目各年淨現金流量現值之和等於零的折現率，用公式表示為：

$$\sum_{t=0}^{n} (CI - CO)_t (1 + IRR)^{-t} = 0$$

只有當項目投資預期收益率不低於內部收益率時，項目才可行。

旅遊企業在進行這些指標計算的過程中，要考慮到不同國別利率政策和稅收政策以及政治風險因素的差別，在進行折現的時候要將預期變動情況考慮在內，如當一項海外投資計劃面臨政治風險干擾時，要將政治風險因素加入到資產預算過程中，透過降低預期現金流或提高資本成本來相應地要調整該項目的淨現值，從而達到規避風險的目的。

③投資方式選擇

從投資方式來看，旅遊企業國際化經營時選擇的國際投資方式主要有直接投資和間接投資兩種。直接投資是旅遊企業到國外直接設立下屬公司，如建立獨資企業，這種投資風險大，但回收率高。間接投資是指透過管理合約、特許經營、國際合作性契約協議、與他國企業的戰略聯盟等方式間接介入到國外企業的生產經營中去。這種投資風險小，但投資回報率也比較低。在選擇投資方式時，旅遊企業要綜合考慮自身條件和各種投資方式的特點，投資方式的選擇和企業的經濟實力密切相關。另一方面，不同的投資方式受國際環境的影響也是不同的。比如，實力較弱的旅遊企業開展國際化經營時可以選擇旅遊跨國貿易中的企業組織和接待，但這種方式受外匯變動的影響較大。實力較強的旅遊集團可以選擇在境外直接投資，這樣企業就可以完全控制跨國公司的經營，但這種經營方式受束道國通貨膨脹、政策變化等的影響較大。所以旅遊企業在進行國際投資管理時，要充分考慮自身的條件與實力，選擇良好的投資環境和適合自身的投資方式，這對企業的國際收益管理是十分重要的。

考慮到國際經營的政治風險，旅遊企業可以採取和當地企業合資的方法，還可以採用在當地負債融資的辦法，這樣一旦當地政府採取傷害公司利益的行動時，就

會損害到本地企業的利益，同時也要冒收不回債務的風險。

（3）注意規避折算風險

正如前文所說，折算風險是指不曾預料到的匯率變化對跨國經營企業的合併財務報表產生的影響。旅遊企業海外投資的子公司按照國外當地貨幣計量其資產和負債，在將子公司報表合併彙集到母公司的時候，一般採用4種方法進行外幣折算：流動和非流動項目法、貨幣和非貨幣項目法、時態法和現時匯率法。由於匯率發生變化，會產生折算風險，因此，對折算風險進行管理是國際經營旅遊企業的重要內容。

折算風險的根源是用同一種貨幣記錄的淨資產和淨負債不匹配，因而它只是一種貨幣所特有的風險。降低這種風險的基本方法就是保值法，可採用資產負債表套期保值消除這種風險，即在子公司或母公司用同一種貨幣分別持有等額的資產和負債，這樣匯率變動就不會對母公司的合併資產負債表產生任何影響，因為資產與負債之間的變動相互抵消了。當然也可以用金融衍生工具進行遠期合約的套期保值，這裡不再贅述。

（4）合理進行國際收益分配

旅遊企業進行國際化經營，牽涉到的利益主體較國內經營來講更為複雜，因此，對國際收益的分配也就更為複雜、更為重要。在國際收益分配中應該注意以下兩個方面：一是應從整體上把握企業的收益分配，透過合理的方式，規避匯率變動以及國際稅收對旅遊企業收益的影響，如透過企業資金內部的轉移以及股利分配的方式，使企業的收益在子公司與母公司間合理流動，以規避國際稅收、通貨膨脹以及外匯變動的影響，使企業實現整體收益最大；二是由於旅遊業發展對客源地以及目的地的經濟、社會、文化都產生了很大的影響，旅遊企業國際化經營的投資又與客源的流向有著密切的關係（杜江，2001），因此，旅遊企業的國際收益分配應考慮到旅遊企業對當地帶來的影響，在收益分配中有所體現，使旅遊企業與當地社區的關係比較融洽，這有利於旅遊企業的進一步發展，並能獲得長期利益。

旅遊企業的分配關係是決定企業生產關係的重要因素，如果企業的收益分配是公平的，那麼將激發員工工作的積極性，也有利於旅遊企業的長遠發展，反之亦然。可見，收益分配是旅遊企業經營過程中必須加以重視的一個環節，尤其是旅遊企業進行國際化經營時將面臨更加錯綜複雜的利益關係和矛盾，這一問題就更加突出。旅遊企業國際化經營時所面臨的分配主體主要有下屬公司所在國政府和社區、企業總部所在國、企業股東等，面對眾多的分配主體，旅遊企業要防止收益分配風險的出現。

收益分配風險是指由於收益分配而可能給旅遊企業今後的理財和經營活動帶來的不利影響。這種風險有兩個來源：一方面是收益確認的風險，即由於會計方法的不當，虛增當期利潤，導致提前納稅，大量資金提前流出企業而引起的財務風險；另一方面是旅遊企業因為收益分配的形式、時間和金額的把握不當而產生的風險。如果過多地以貨幣資金的形式對外分配收益，會大大降低自身的償債能力；但如果政府、社區、股東得不到一定的回報，又會挫傷他們的積極性，影響他們對企業的支持。因此，旅遊企業必須科學合理地進行收益分配，權衡各方利益。

（5）關注國際稅收管理

對於國際化經營的旅遊企業而言，國際稅收對企業收益的影響很大。首先，稅負的交納直接影響了企業的稅後利潤。另外，稅收的增加間接影響了旅遊產品的價格。我們知道，旅遊消費的彈性一般來講是比較大的，因此，這很可能影響到旅遊產品的銷售，進而影響企業收益。所以，旅遊企業應採取措施，有效地管理國際稅收，要根據有關的稅法和協定來規避國際企業的雙重徵稅；透過內部價格的制定，在母公司、子公司等之間進行利潤、現金的轉移以避免有些國家的高額稅收；密切關注各國的稅法及優惠政策並相應安排企業的經營活動，使旅遊企業在國際化經營中最大限度實現整體經營目標。

（6）靈活運用轉移定價

眾所周知，旅遊企業經營帶有明顯的季節性特點，實行季節性差價成為他們調

節需求的必然選擇。因此，常出現旅遊經營商、批發商和供應商互執籌碼相互殺價的現象。例如，德國和英國的旅遊經營商就以與西班牙和希臘飯店業主和旅遊景點殺價能力強而出名。當旅遊企業實現國際化經營時，其實相當於把這些談判內部化，即旅遊跨國企業根據客源地制定產品價格，各產品價格最終確定的目的在於儘可能地實現公司整體利益，而非單個下屬公司的利益。

由此可看出，旅遊企業跨國經營可以透過轉移定價的方法，即某項旅遊產品的定價目的是減少稅負，來實現公司整體利益最大化。例如，一家總部在A國的旅遊企業進行國際化經營，它在B國和C國各擁有下屬公司。如果它在A國以1000元的價格銷售包價旅遊產品，且沒有跟外界進行交易，但是它卻可以在各下屬公司之間設定一條內部核算價格。該企業透過在高稅收國家提高成本價格，降低了公布的利潤，因此減少了所要繳納的稅收，在低稅收國家則剛好相反。

本例中，一旅遊產品總價為1000元，其中A、B、C各國提供服務中的成本本應是180、360、360元，但為避稅，在集團內透過調整各地成本，使三地成本分別為200、300、400元，總成本仍為900元，但在各國的分布變化了。這樣，在原來與各地的撥付結算價格下，由於「成本」變化了，從而兩地的利潤沒有了，只在B國（低稅率國家）納稅，納稅額降低了，而在A、C國就不上稅了。結果，透過轉移定價，該企業的稅收下降幅度達到總收入的2%，從總利潤的40%降低到20%（參見表6-2）。

表6-2 旅遊企業轉移定價

國家	旅遊稅率（％）	真實的成本價格（X）	對銷售價格的貢獻（Y）	「真實的」淨利潤（Y－X）	「真實的」稅負
A	40%	180	200	20	8
B	20%	360	400	40	8
C	60%	360	400	40	24
		900	1000	100	40
		轉移定價（宣稱的成本）Z		宣稱的利潤 Y－Z	稅收支付
A	40%	200	0	0	
B	20%	300	100	20	
C	60%	400	0	0	
		900	100	20	

資料來源：根據 Adrian Bull 《旅遊經濟學》修改而成，東北財經大學出版社，2004。

上述旅遊企業國際收益管理中的現實選擇並不是嚴格按照旅遊企業國際化的三大動態發展階段截然分開的。事實上，在現實管理中，收益管理的各個方面在不同發展階段上都有所體現，只不過由於旅遊企業國際化的進程不同，其收益管理的重點也各有差異罷了。各旅遊企業應根據自身的實際情況，加以選擇，進行管理，使收益管理體現企業特點，更好地為旅遊企業國際化經營服務。

綜上所述，伴隨著旅遊企業國際化經營步伐的不斷加速，旅遊企業可選擇的要素市場和客源市場進一步擴大，為收益增長創造了有利的條件，但與此同時，旅遊企業面臨的經營環境也更加複雜多變，對經營環境進行預測和管理的難度也日益加大，如不注意加強旅遊企業的國際收益管理，則很難抓住有利的發展時機，增強旅遊企業國際競爭力，在快速健康發展的基礎上實現國際收益最大化的目標。無論旅

遊企業出於何種目的實施國際化經營，財務收益目標都是衡量決策的重要依據和評價國際化經營成功與否的重要標準，因此，旅遊企業必須正確認識國際收益的真正含義以及影響國際收益最大化實現的因素，特別要注意圍繞匯率、利率和稅率這三個關鍵的國際經營變量，結合中國旅遊企業國際化進程的不同階段，抓住國際收益管理中的主要問題，採取有針對性的經營管理策略，以規避和降低各種風險對旅遊企業的衝擊和影響，在經濟全球化的大潮中尋求增加國際收益的有效途徑，以不斷提高的國際收益管理水平和良好的經營績效，擴大中國旅遊企業在國際市場上的影響力和競爭力。

[1] 王化成、陳詠英，《國際財務管理》，北京：中國時代經濟出版社，2003年6月第2版，第30～31頁。

[2] 這裡的財務管理活動指的是籌資、投資和經營管理活動。

[3] 夏書樂，「再論國際財務管理問題」，《財經問題研究》，1995 年第12期，第46頁。

[4] 這裡的各種稅負主要包括一些國家高額的所得稅以及關稅的徵收。

[5] 王化成、陳詠英，《國際財務管理》，北京：中國時代經濟出版社，2003年6月第2版，第6～7頁。

[6] Cheol S. Eun and Bruce G. Resnick著，苟小菊、奚衛華譯，《國際財務管理》（第三版），北京：機械工業出版社，2005年，第290頁。

第七章 中國旅遊企業國際化的國內準備

第一節 中國旅遊企業國際化的客觀要求與對外直接投資現狀

┃ 一、中國旅遊企業國際化的客觀要求

1.旅遊企業國際化是出境旅遊規模擴張的內在要求

企業國際化理論中的「客戶帶動論」認為，服務行業的國際化過程往往與其服務對象（客戶）的國際化進程密切相關，當所服務的客戶先期打入國際市場，這些客戶隨即產生了相應的服務需求，而這些服務性企業為了不失去這些客戶就需要拓展經營地域範圍，展開跨國經營（郭朝先，2004）。「客戶帶動論」同樣適用於包括飯店住宿、旅行安排等在內的旅遊服務行業。

作為服務行業中的重要組成部分，旅遊服務同樣存在著消費與生產的交互性，旅遊服務相關企業的供給必須依託於消費者的流動而相應流動，否則只能放棄對這些消費市場的占有，從而將因為市場經營空間小於競爭對手而處於不利的競爭地位。更為重要的是，在「國內競爭國際化、國際競爭國內化」的中國旅遊業大格局中，如果中國旅遊企業不能依託消費者的流動相應拓展其市場空間，那麼中國旅遊企業的價值實現空間必將受到擠壓，不僅前沿陣地占領不了，恐怕連後防也難鞏固，這種狀況對於中國旅遊企業而言是非常不利的。

發達國家一直以來都處於旅遊業對外直接投資的主導地位。1989年至1991年期間，發達國家在飯店和餐飲行業的對外直接投資就達4.13億美元，而發展中經濟體只有0.04　億美元；2001年至2002年，發達國家在飯店和餐飲行業的對外直接投資

上升到80.30億美元，而發展中經濟體則為-0.61億美元（參見表7-1）。

表7-1 外國直接投資年均流入和流出資金量

飯店和餐飲	1989～1991 年（億美元）		2001～2002 年（億美元）		
	發達國家	發展中經濟體	發達國家	發展中經濟體	中歐東歐
流入	39.03	9.57	13.98	9.00	1.67
流出	4.13	0.04	80.30	-0.61	0.22

資料來源：貿發會議，World Investment Report 2004：The Shift Towards
Services，P318。

　　作為亞洲乃至世界範圍內新興的旅遊客源輸出國，中國出境市場規模近年來的
發展速度是驚人的。從1990　年開放中國居民前往新加坡、馬來西亞和泰國探親旅
遊伊始，中國出境市場規模達到1000萬人次用了11年時間，而出境規模從1000萬上
升到2000萬隻用了3年時間，到2004年的出境規模更是達到了2885萬人次，相應的
旅遊外匯支出高達191億美元。從發展趨勢看，2005年中國出境規模可能達到3120
萬～3240萬人次，若遇人民幣匯率升值等正面因素影響，則出境人次可能突破3500
萬。因此，儘管一國出境旅遊市場發展並非本國對外直接投資的唯一標準，但中國
出境市場規模的持續發展的確為本土旅遊相關企業提供了更大的競爭舞臺，國外旅
遊目的地對中國出境旅遊消費的強大吸引力也延伸了中國本土旅遊企業的價值實現
空間（見表7-2）[1]。

表7-2 中國出境旅遊市場規模（1993～2004）

年份	出境人次（萬）	出境花費（億美元）
1993	374.0	27.97
1994	373.36	30.36
1995	452.05	36.88
1996	506.07	44.74
1997	532.39	101.66
1998	842.56	92.05
1999	923.24	108.65
2000	1047.26	131.14
2001	1213.0	139.09
2002	1660.23	153.98
2003	2022.46	151.87
2004	2885.29	191.49

資料來源：國家旅遊局《中國旅遊統計年鑑》，1999～2005。

此外，由於旅遊業既不能將產品運送到目標市場進行銷售，也不可能將某個對目標市場具有吸引力的旅遊吸引物採購回來進行加工生產，因此，旅遊業對外直接投資是一種與運輸成本無關的對外直接投資。要想利用異域資源和消費市場來發揮自身在資源利用和市場開發方面的優勢，則只能選擇進行跨國（境）的直接投資，因此，旅遊相關企業的對外直接投資既是資本流出的過程，也是優勢得以充分發揮的過程，旅遊業是市場導向型與資源尋求型兩種動機天然結合在一起的對外直接投資行業。

2.旅遊企業國際化是國際引資趨勢的內在要求

從聯合國貿發會議《2004年世界投資報告：轉向服務業》的副標題可以看出服務業投資在全球對外直接投資中的重大影響和發展潛力，而旅遊業作為世界最大的

產業，自然可以在這個日益凸顯的世界投資發展趨勢中找到更多的投資機會（參見表7-3和表7-4）。貿發會議在報告中還同時指出，銀行業與保險業、商業服務與旅遊業將成為未來兩年服務業吸引外資的領頭羊（貿發會議，2004）。因此，儘管表7-3中反映了在發展中經濟體外國直接投資內流存量中，飯店和餐飲在其全部內流存量中所占的比重沒有變化，依然維持在2%的水平，但從表7-4以及貿發會議發布的數據看，發展中經濟體的飯店和餐飲在全球該部門外國直接投資內流存量中所占的比重增長了1　倍，已經由1990年的13%上升到2002　年的26%的，其絕對值則從1990年的31.93億美元增加到2002年的198.25億美元。這個發展趨勢表明，中國旅遊業可以將發展中經濟體作為對外直接投資的巨大發展空間。若就簡單迎合對外直接投資發展趨勢而言，則尤其要關注非洲和拉美地區的旅遊投資機會，因為根據貿發會議於2004年1～4月就各國投資促進機構將以服務業中的哪個部分為目標的問題進行的調查顯示，61個做出回應的投資機構主要考慮的是那些能夠幫助產生出口收入的服務業，其中尤其關注計算機和相關服務、旅遊、飯店和餐飲服務等服務領域（參見表7-5）。幾乎占非洲和拉美80%的投資促進機構的目標是與旅遊相關的外國直接投資，而亞太地區的促進機構更注重的是與運輸業和供水服務相關的外國直接投資。

　　另一方面，儘管從表7-3和表7-4中可以發現，發達國家外國直接投資內流存量中飯店和餐飲在其全部內流存量中所占的比重由1990年的3%下降到了2002年的2%，發達國家的飯店和餐飲在全球該部門外國直接投資內流存量中所占的比重也由1990年的87%下降到2002年的70%的，但是其絕對值則從1990年的221.88億美元增加到530.31億美元，顯示出了中國旅遊業在向發達國家進行對外直接投資上同樣存在一定的發展空間，而且如果從本國出境旅遊國別流向（參見圖7-1）與跨國經營之間的相關關係看，發達國家及亞太地區國家也理所當然地應成為客源國對外直接投資的重要選擇，對此我們已經在第四章進行過詳細論述。此外，在貿發會議的調查中也顯示，儘管發達國家和中歐及東歐國家投資促進機構的目標往往是計算機服務，但也有相當數量的促進機構關注旅遊與飯店業方面的外國直接投資。

表7-3 1990年和2002年按行業列出的服務業外國直接投資存量分布

部門/行業	1990（%）		2002（%）		
	發達國家	發展中經濟體	發達國家	發展中經濟體	中歐東歐
外國直接投資內流存量					
全部服務業	100	100	100	100	100
供電、供氣和供水	1	2	3	4	3
建築	2	3	1	3	2
貿易	27	15	20	14	18
飯店和餐飲	3	2	2	2	2
運輸、倉儲和交通	2	8	11	10	11
金融	37	57	31	22	29
商務活動	15	5	23	40	26
公共行政和國防	0	0	0	0	0
教育	0	0	0	0	0

續表

部門/行業	1990(%)		2002(%)		
	發達國家	發展中經濟體	發達國家	發展中經濟體	中歐東歐
醫療和社會服務	0	0	0	0	0
社區、社會和個人服務活動	2	0	2	1	2
其他服務	10	8	2	4	2
未註明的第三產業	2	1	6	2	5
外國直接投資外流存量					
全部服務業	100	100	100	100	100
供電、供氣和供水	1	0	2	0	2
建築	2	2	1	2	1
貿易	17	16	10	12	10
飯店和餐飲	1	0	2	2	2
運輸、倉儲和交通	5	4	11	7	11
金融	48	62	35	22	34
商務活動	6	11	34	54	36
公共行政和國防	0	0	0	0	0
教育	0	0	0	0	0
醫療和社會服務	0	0	0	0	0
社區、社會和個人服務活動	0	0	0	0	0
其他服務	13	5	2	2	2
未註明的第三產業	6	0	3	0	3

資料來源：貿發會議，World Investment Report 2004：The Shift Towards Services，P99。

表7-4 1990年和2002年按經濟體類別列出的服務業外國直接投資存量分布

部門/行業	1990 (%)		2002 (%)		
	發達國家	發展中經濟體	發達國家	發展中經濟體	中歐東歐
外國直接投資內流存量					
全部服務業	83	17	72	25	3
供電、供氣和供水	70	30	63	32	6
建築	77	23	47	45	8
貿易	90	10	78	19	4
飯店和餐飲	87	13	70	26	3
運輸、倉儲和交通	58	43	71	22	7
金融	76	24	77	20	3
商業活動	93	7	61	38	1
公共行政和國防	/	/	99	1	0
教育	100	0	92	4	4
醫療社會服務	100	0	67	32	1
社區社會和個人服務活動	100	0	91	8	2
其他服務	85	15	61	36	3
外國直接投資外流存量					
全部服務業	99	1	90	10	0
供電、供氣和供水	100	0	100	0	0
建築	99	1	80	20	0
貿易	99	1	88	12	0
飯店和餐飲	100	0	90	10	0

部門/行業	1990 (%)		2002 (%)		
	發達國家	發展中經濟體	發達國家	發展中經濟體	中歐東歐
運輸、倉儲和交通	99	1	93	7	0
金融	98	2	93	7	0
商務活動	98	2	84	16	0
公共行政和國防	/	/	100	0	0
教育	100	0	100	0	0
醫療和社會服務	100	0	100	0	0
社區、社會和個人服務活動	100	0	99	1	0
其他服務	100	0	90	10	0

資料來源：貿發會議，World Investment Report 2004：The Shift Towards Services，P100。

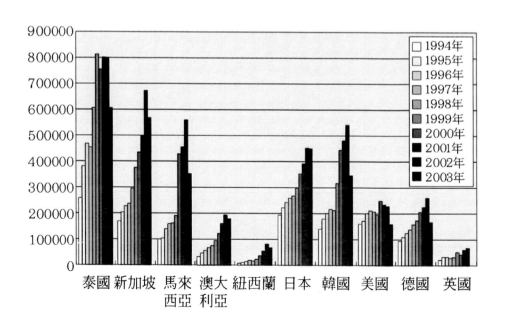

資料來源：www.cttr.com

圖7-1 中國主要出境市場國別分布（1994～2003）（單位：萬人次）

表7-5 投資促進機構尋求的服務行業分布狀況

服務行業分布(%)	所有國家	發達國家	CEE	發展中國家	非洲	拉丁美洲	亞太
電腦及相關服務	72	100	80	65	58	62	82
飯店和餐飲	57	13	50	67	63	77	64
旅遊業	57	25	30	70	79	77	45
運輸業	39	25	40	42	42	23	64
能源	34	25	20	40	58	23	27
醫療和社會服務	30	25	-	37	47	15	45
其他商業服務	28	38	60	19	11	15	36
銀行業	26	25	20	28	42	8	27
建築業	26	-	10	35	42	31	27
教育業	26	25	10	30	42	8	36
房地產業	20	13	30	19	26	15	9
供水	18	-	10	23	32	15	18
批發業	16	13	20	16	16	-	36
保險業	15	13	-	19	26	8	18
零售業	13	-	10	16	16	8	27
其他服務	30	25	20	33	26	38	36
回應機構數	61	8	10	43	19	13	11

資料來源：聯合國貿易和發展會議，World Investment Report 2004：The Shift Towards Service，P195。

▍二、中國旅遊企業對外直接投資的現狀

　　從商務部網站上公布的數據看，截至2003年第一季度，服務貿易類企業占全部非金融類對外投資企業的67.52%，但投資額僅占49.93%；中國旅遊業對外直接投資企業共243家，占全部非金融類對外投資企業數量的3.44%，占服務貿易類對外投資企業數量的5.09%，投資額1.10億元，占非金融類對外投資額的1.12%，占服務貿易類對外投資額的2.24%（見表7-6）[2]。如果將1990　年假定為旅遊業對外直接投資的發端，則1990～2003年間，中國旅遊業對外直接投資企業數量年均增長18家，對外直接投資的速度也較慢，平均對外投資額僅有45.27萬美元，投資力度明顯偏小。

表7-6 中國對外投資企業及旅遊企業區域分布

大洲/地區	非金融類對外投資企業數量(家)			非金融類中方協議投資總額(億美元)		
	總數	服務貿易類		總量	服務貿易類	
		總量	旅遊類		總量	旅遊類
香港和澳門特別行政區	2281	2156	18	43.65	37.59	0.03
亞洲其他地區	1442	713	47	15.49	3.58	0.16
美洲	1226	679	35	19.5	3.19	0.31
歐洲	1220	846	107	5.79	2.82	0.49
非洲	593	237	23	8.20	1.35	0.04
大洋洲	304	140	13	5.66	0.54	0.07
累計	7066	4771	243	98.27	49.07	1.10

註：表中數據為截至2003年一季度在原外經貿部批准或備案的企業統計。資料來源：根據商務部網站有關資料整理。

中國旅遊業對外直接投資額偏小的現狀顯然與以旅行社為主的行業分布結構密切相關。據高舜禮研究指出，中國在國外投資飯店行業的企業數量很少，其中主要包括北京建國飯店在美國舊金山投入1000萬、貸款400萬購買的假日飯店；廣東粵海集團在法國巴黎東郊投資建設的有100 多個標準間中國城（含餐飲項目），年開房率達94%，利潤300多萬法郎；加拿大多倫多有1家中資飯店，只有30 多個房間；北京首都旅遊集團直接投資收購的美國兩家酒店，與法國巴黎兩家飯店置換25%經營權（高舜禮，2002）。

由於對外直接投資存在較大的風險，飯店等涉及不動產的投資需要依賴有效的市場品牌和強大的投融資能力，因此在發展初期主要以旅行社等投資為主也不失為

一種現實的理性選擇。但可以肯定的是，這種對外直接投資的方式顯然不利於中國利用自身強大的出境市場能力介入旅遊經濟發展的國際分工體系。這種狀況與旅遊發達國家在對外直接投資時全面介入旅遊經營價值鏈各個環節、有效開展旅遊相關企業跨國經營的格局存在巨大的差距。日本政府1987年推行國民出境旅遊「五年倍增計劃」後，經濟的繁榮促使日本企業和相關組織加快了對旅遊飯店、渡假地、交通系統和餐館的廣泛投資，尤以飯店和渡假地方面的投資為甚，其中夏威夷超過60%的飯店為日本企業所擁有（Hiroko　Nozawa，1992）。在1980年代，對海外不動產的投資是日本對外直接投資的最重要組成部分，而飯店和渡假地綜合投資則是日本海外不動產投資的主體。隨著赴澳大利亞的日本遊客數量從1985年的10萬人次（占澳大利亞入境總數9%）增至1995年的70萬人次（占21%），日本對澳旅遊直接投資也占到了日本對外直接投資的25%以上（William Purcell，2001）。

第二節 中國旅遊企業國際化的思想觀念準備

┃ 一、出境旅遊與旅遊企業跨國經營

如前所述，出境旅遊的發展為中國旅遊企業的跨國經營提供了良好的市場機會，但我們必須清醒地認識到，旅遊企業的跨國經營還有賴於中國的經濟背景、政策支持、產業基礎、經驗優勢和產品特色等多種因素，更有賴於特定企業對自身優勢和目標市場的判斷和把握。也就是說，出境旅遊發展與跨國經營之間並不存在必然的正相關關係。

在論證中國旅遊企業跨國經營必要性時，我們可以將中國不斷膨脹的出境市場規模作為重要的論據，而且也可以援引日本1980年代出境旅遊的「五年倍增計劃」作為比較對象，其目的都在於喚起政府和旅遊企業跨國經營的機遇意識。但與此同時，我們也要看到，旅遊企業的跨國經營是多重因素共同作用的結果，即使單就市場因素而言，除中國旅遊企業在對本國公民需求、消費特點以及行為趨勢等方面還缺乏深層把握外，還有許多因素值得我們認真思考。只有在思想上高度重視可能存在的問題，我們才能更好地發揮潛在的優勢，中國旅遊企業的國際化進程才能順利、有效地展開。

其一，儘管同屬東方民族，但是中國具有與日本不同的文化習慣和文化傳統，而且中國公民的消費民族主義可能表現得不如日本出境旅遊者的消費民族主義那麼強烈。

其二，在旅遊發達國家對外旅遊直接投資進程中，尋求安全感（包括因為跨境消費中文化差異所引發的消費的不安全感等方面）的消費心理曾經發揮了重要作用，但是這個因素對中國公民出境發展與中國旅遊相關企業的對外直接投資發展的正面推動作用未必如同其當初對發達國家那麼明顯。因為在很長一段時間內，中國公民對開放的旅遊目的地的文化更多的是一種大膽地接觸、吸納而不是戰戰兢兢的心態，況且中國現在的主要旅遊目的地是東南亞地區，而這些國家的文化與中國文

化傳統頗有些淵源，不存在因為文化差異而導致的消費安全感的缺乏。

最後，出境市場之所以能夠促進本國企業對外直接投資的發展，很大程度上是因為這些旅遊企業在長期的國內經營中已經形成了相當高的知名度，中國國內消費者在長期的使用中已經形成了對這些旅遊企業所提供產品及服務的消費經驗和使用偏好。旅遊者在出境時很難擁有異國他鄉旅遊企業產品及服務質量方面的充分訊息，降低服務質量確認成本的內在理性推動這些旅遊者選擇熟悉的品牌或企業。但是，中國公民對飯店等旅遊相關企業的品牌意識覺醒、品牌認知積累更多地具有「全球化」而非「民族性」特徵，選擇國外知名旅遊品牌可能恰恰是中國出境消費者的理性選擇。

‖ 二、目標市場與旅遊企業跨國經營

毫無疑問，本國出境旅遊市場是中國旅遊企業對外直接投資重要的市場基礎，而且中國旅遊企業在跨國經營的初期也會以接待來自本國的旅遊者作為重要的業務範圍，但這絕不表明本國出境旅遊市場就是中國跨國旅遊企業的全部目標市場和業務範圍。

威廉·珀塞爾（William　Purcell）等透過對在澳大利亞的35家日本旅遊企業（包括飯店和旅行服務商）的投資動機調查，根據對15份回收問卷分析發現（見表7-7），在澳大利亞的日資飯店中，以服務於日本赴澳遊客為動機的重要程度得分為3.4；旅行服務商（travel　firm）赴澳投資是為了服務於日本赴澳遊客的動機得4.0分。調查還發現，91%在澳日資旅行服務商的銷售是針對日本赴澳遊客，旅行服務商銷售中的73%是給包價旅遊者；日資飯店雖然也服務於澳大利亞本國的遊客，但是它們還是明顯偏向接待日本遊客（William　Purcell，2001）。威廉·珀塞爾等在同題調查中還發現，在澳大利亞的日資飯店中，以服務於澳大利亞迅速增長的非日本遊客的動機得分也為3.4，與服務於赴澳日本遊客的動機處於同等重要地位，旅行服務商赴澳投資為了體現商業存在和完善母公司全球網絡動機的得分與服務於赴澳日本遊客的動機得分也同為4.0分，並且飯店銷售中只有29%是日本遊客[3]。這一研究的數據給我們提供了重要參考。中國旅遊企業對外直接投資的目標應該是成為東

道國的企業，而不是僅僅充當國內旅遊服務企業或組織機構的接待站。儘管本國出境市場是中國旅遊企業對外直接投資的重要基礎，但是一個成熟的跨國經營企業還應該致力於接待其他國家到東道國的旅遊者以及東道國前往其他國家的旅遊者。

表7-7 日本赴澳旅遊類直接投資的動機平均得分情況

對外直接投資動機	飯店	旅行服務商
服務於赴澳日本遊客	3.4	4.0
服務於非日本遊客	3.4	2.0
服務於在澳其他日資企業	2.0	2.5
為了商業存在	3.0	4.0
完善全球化布局	2.0	4.0

註：分值1表示不重要，2表示有些重要，3表示重要性中等，4表示非常重要。

資料來源：William Purcell 等，Japanese Tourism Investment in Australia：Entry Choice，Parent Control and Management Practice，Tourism Management，June，2001。

三、貿易摩擦與旅遊企業跨國經營

就政府角度而言，透過對外直接投資進行跨國經營不應該僅僅侷限於狹隘的減緩貿易摩擦的動機。對於這一點可以從日本對外投資的動機上得到一定程度的解讀。根據李國平、田邊裕對日本在各個行業對外直接投資的動機構成研究可以發現，排在前三位的分別是「開拓東道國市場（30.4%）」、「建立國際性生產和流動網絡（20.8%）」、「專利與訊息收集（11.1%）」，而我們所熟悉的「貿易摩擦對策」僅占到0.8%，在所有調查的15項動機中位列末席。即便是在北美地區進行直接投資時，出於「貿易摩擦對策」動機的比重也只占到1.8%，在貿易摩擦比較嚴重的時候也只有2.8%，在所有15 項動機中處於第9 位（李國平、田邊裕，2003）。隨著中國對外直接投資主體所有制性質的變化，民營投資主體的比重將逐步提高，出於「貿易摩擦對策」之類的政策性對外直接投資的動機也將出現類似日本動機構

成的局面。

另外根據厲新建等的研究，中國還沒有到需要透過旅遊企業對外直接投資的方式來緩解貿易摩擦的地步，而且即便真有需要也沒有太大的可操作空間。這其中包括兩個方面的原因。一方面，從貨物貿易順差來源看，美國、中國香港特別行政區和歐盟是中國主要的順差來源。2002 年來自於這三方的順差分別達到427.2億美元[4]、477.2億美元、96.8億美元。但是從中國總體貿易狀況看，貿易順差處於一個下降通道，而且專家預計，由於中國貿易結構的非效益性特徵（賺取的大多是低廉的加工費）以及新的出口退稅政策實施將會進一步影響中國貿易順差的下滑，甚至可能會出現貿易總逆差（中國對外經濟貿易研究部，2003年）[5]，這是一個應該引起分析關注的重點（厲新建，2005）。因此，中國還沒有到需要透過旅遊企業對外投資來緩解貿易摩擦的地步。

另一方面，中國已經在2004 年9 月1 日開放了歐盟的29國出境旅遊地位，對於香港則已經實施了香港自由行的出境旅遊政策，所以主要的開放對象可能就是美國了。那麼中國公民出境到美國旅遊的人數增長空間究竟還有多大呢？如果以前中國採取的是完全限制中國公民前往美國旅遊的政策並且中國公民沒有產生實際上地對美「旅遊進口」的話，則開放顯然對貿易順差可以有相應的沖減。而事實上，儘管美國還不是中國的ADS國家，但是透過各種渠道和方式到美旅遊的人數已經不少，2003年SARS發生之前的2000 至2002 年分別達到24.9萬、23.2萬和22.6萬，旅遊花費分別達到11.2 億、10.12 億和9.58億美元[6]，因此增長的潛力並非如預計般樂觀，透過放開出境市場以沖減貿易順差的力度不可高估。

四、企業優勢與旅遊企業跨國經營

一般認為，對外直接投資的主體應該是大企業，在對外直接投資主體選擇上大多提出要讓中國的大型旅遊企業或集團先行一步「走出去」。而實際上，中小型民營旅遊企業也可以先行一步「走出去」，只不過大企業「走出去」與小企業「走出去」在具體的市場選擇上存在一定的差異：大企業可以透過對外直接投資形成全球性的網絡，小企業則主要是透過「補缺戰略」獲取投資利潤。在大型旅遊企業大規

模對外直接投資還存在困難的時候，優先考慮民營中小企業對外直接投資可能也是一個現實的選擇。

另外，企業優勢是一個動態的概念。靜態地看，具有一定的企業競爭優勢是進行對外直接投資的基礎，因為沒有特定的競爭優勢，對外直接投資的旅遊企業無法抵消境外陌生環境投資所可能產生的投資風險。但是，從動態的角度看，進行對外直接投資的過程，其實也是旅遊企業不斷提高自身能力、積累企業競爭優勢的過程。在市場經濟的條件下，沒有任何一家企業是生來就具有競爭優勢的，這種優勢總是在市場經營運作中不斷積累、完善的。為此，鄧寧在原來資源尋求型、市場尋求型、效益尋求型直接投資的基礎上提出了「資產擴大型直接投資」的概念，並歸納為「戰略資產尋求型」對外直接投資（strategic-asset-seeking FDI，即透過海外投資獲得新的戰略資產以提供其競爭地位）　；泰斯（Teece）等人進一步強調如果跨國公司打算充分利用自己的核心競爭能力的話，就必須考慮如何加強和有效地補充競爭性資產（魯桐，2003）。結合企業國際化的漸進主義研究中北歐學派觀點和外國在華投資企業技術外溢效應的實際狀況，我們可以發現，儘管透過對這些外資旅遊企業經營行為的觀察和學習能夠改善中國國內旅遊企業的經營管理水平，但是這種提高僅限於一般性的企業經營和技術，要想獲得具體市場的知識和經驗[7]，則必然需要透過對外直接投資，親身參與其中方可獲得。

最後，在進行對外直接投資的決策中，還需要考慮到在競爭環境中的戰略性投資的需要。劉海雲指出，國際上「追隨潮流」的戰略性投資行為不僅在同一國家企業之間發生，在不同國家企業之間同樣存在，而且不僅表現為不同國家的競爭性企業的相互進入，而且還在第三國市場競爭中跟隨進入（劉海雲，2001）。因此，中國旅遊企業的對外直接投資既需要在那些已經在中國進行直接投資的海外旅遊企業的母國進行戰略性投資，以爭取相互的市場，同時也需要對具有潛在戰略意義的第三國進行投資[8]，以獲取未來決戰的戰略性市場空間[9]。

第三節 中國旅遊企業國際化的企業能力準備

‖ 一、中國旅遊企業能力積累現狀

從對外直接投資的漸進發展規律看，一般都是採取「先貿易、後投資」的方式進行的。這種方式有助於對外直接投資主體在與國外企業進行貿易的過程中學習跨國經營所必需的市場知識、法律知識以及其他相關知識，為企業的跨國經營儲備能力。

從這個方面看，中國的旅遊企業在20多年入境旅遊的經營中，已經積累起了一定的旅遊業跨國經營所需的市場經驗。中國作為發展中國家，在發展旅遊經濟的過程中，所面臨的是具有較高國際化水平和市場化水平的外部環境，而且由於中國所採取的是特殊的旅遊業發展模式，這種模式強調以入境旅遊發展作為構建中國旅遊接待體系的引導，這使得中國的旅遊企業不僅在與國外的旅遊相關企業打交道的過程中積累了經驗，而且也由於「國內市場國際化」的客觀環境使得企業能夠在家門口學習國際化企業的先進知識，從而也就使得中國的旅遊企業在旅遊經濟發展的起步階段和企業國內成長階段就開始了自身的國際化進程。這顯然有利於中國旅遊企業在其成長的較早階段就開始對國外市場知識的學習和積累，尤其是對相關國家的消費者知識的學習和積累，再加上中國出境市場的迅速發展，兩個要素的疊加，客觀上有助於推動中國旅遊企業跨國經營的超前發展。

但是中國旅遊企業進行對外直接投資跨國經營的能力與國外著名旅遊相關跨國公司相比還存在巨大的差距，要想順利經歷「引狼入室、向狼學習、與狼共舞、超越群狼」[10]的發展路徑還有很長的路要走。因為2003年發生了SARS疫情的原因，我們採用2001年和2002年的數字進行簡單比較，2001年中國旅行社行業全行業收入約為71億美元，2002年為86億美元，而根據《旅行週刊》（Travelweekly）雜誌社發布的數據來看，2001年美國運通的收入為172億美元，2002年為155億美元，中國整個旅行社行業收入僅占當年美運通收入的41.28%和55.48%。如果以中國旅行社百強排名的數據看，2002年排名首位的國旅全年的收入大概2.01　億美元，2001

年大概為1.99億美元，而2002年全美旅行商排名第　34位的瓦萊麗─威爾遜旅行社（Valerie Wilson Travel）旅行社，其收入是2.07億美元，排在第35位的差旅管理集團（Corporate Travel Management Group），其收入約為1.91億美元，國旅的數字大約能夠在美國旅行商中排在第35位左右。

我們也可以透過比較本土飯店與外資背景飯店在中國國內市場的經營績效來分析兩者在市場競爭能力上的差距。《中國飯店業務統計2003》數據顯示，國際飯店管理公司管理的41家五星級飯店平均入住率為70.4%，低於另外5家由中國國內管理公司管理的五星級飯店74.6%的平均入住率，但是二者的平均淨房價則分別是727元和604元，每間客房稅務及折舊前收益分別為10.30萬元和8.37萬元。國際飯店管理公司管理和中國國內飯店管理公司管理的四星級飯店每間客房稅務及折舊前收益分別為4.85萬元和4.80萬元，相差不大，但是其平均房價分別為485元和366 元，經營能力和長期發展能力的差距明顯。

┃ 二、品牌塑造力與非股權對外直接投資

在中國旅遊企業的國際化發展能力準備過程中，除了需要堅定地走歸核化[11]、「先做強、後做大」的發展道路外，還需要儲備品牌塑造能力。我們的旅遊企業在經營過程中並沒有形成明確的品牌戰略，旅遊企業不分大小而在類似甚至同一的市場上競爭，在競爭表現上「沒大沒小」，缺乏市場細分。而且這些企業很難將企業的差異化產品及體驗固化在相應品牌上，從而使得品牌難以承擔旅遊質量的替代判斷指標之重任，更不要說形成成熟的品牌架構了。在激烈的國際競爭中，如何利用旅遊消費中的刺激一般化來推動品牌資產的資本化和有效的品牌延伸、品牌系列化是成敗的關鍵。只有具有形成譜系的品牌結構，才能有效地把握各個相應的細分市場，真正做到「肥水不流外人田」。從表7-8中我們可以發現，著名的國際飯店集團都已經構建了完整的品牌譜系，少則擁有5　到6　個品牌，多則達15個品牌。這種多品牌應對多層次市場的戰略實施取得了良好的競爭效果。

表7-8 美國AHMA公布的前10位飯店集團的品牌譜系（2004）

飯店集團	品牌譜系
洲際 (Inter-Continental Hotel Group)	Candlewood,Centra,Crowne Plaza,Forum Hotel,Holiday Inn,Holiday Inn Express,Holiday Inn Garden Court,Holiday Inn Select,Inter Continental,Parkroyal,Posthoue,Staybridge Suites by Holiday Inn,&Sunspree Resorts
勝騰(Cendant Corporation)	Amerihost Inn,Days Inn,Days Serviced A-partments,Howard Johnson,Howard Johnson Express,Knights Inn,Ramada,Ramada Limit-ed,Super 8,Thriftlodge,&Wingate Inn
萬豪國際 (Marriott International,Inc.)	Courtyard Marriott,Fairfield Inn by Marriott, Marriott Conference Centers,Marriott Execu-tive Apartments,Marriott Hotels and Resorts, Ramada Int'l Plaza Ramada International Hotels & Resorts,Renaissance Hotels & Re-sorts, & Residence Inn
精選國際 (Choice Hotels International,Inc)	Clarion,Comfort Inn,Hotel & Suites,Econo Lodge,MainStay Suites,Quality Inn,Hotel & Suites,Rodeway Inn & Sleep Inn

續表

飯店集團	品牌譜系
希爾頓 (Hilton Hotels Corporation)	Conrad,Doubletree,Doubletree Club,Embassy,Suites,Embassy Vacation Resort,Hampton Inn,Hampton Inn&Suites,Hilton,Hilton Gaming,Hilton Garden Inn&Homewood Suites)
最佳西方 (Best Western International)	Best Western
喜達屋(Starwood Hotels&Resorts Worldwide,Inc)	Four Points Hotel by Sheraton,Sheraton,St. Regis/Luxury Collection,W Hotels,&Westin
雅高國際(Accor International)	Century,Coralia,Etap Hotel,Hotel Formule 1, Hotel Novotel,Hotel Sofitel,Jardin,Libertel, Mercure Hotel,Pannonia,Parthenon,& Suite-hotel
卡爾森(Carlson Hospitality Worldwide)	Country Inn & Suites by Carlson,Park Inns & Suites,Park Plaza Suites,Radisson, & Regent Hotels
雅高北美(Accor North America)	Coralia,Hotel Novotel,Hotel Sofitel,Mercure Hotel,Motel 6, Red Roof Inn, & Studio 6

　　此外還要儲備在對外直接投資擴展中的多手段組合的能力，尤其要發展企業進行非股權跨國經營的能力，因為從飯店業集團發展的趨勢看，非股權投資安排的方式越來越普遍[12]。根據貿發會議的研究資料表明，以前遠離非股權投資方式的香格里拉酒店集團（見表7-9）也已經打算藉助於非股權投資的方式加快其下一步的發展，尤其是在中國大陸和亞洲其他國家投資中將更多地採用這種方式。在2003年，香格里拉2萬多間飯店客房中有90%屬於獨資或部分投資的性質，到2007年，集團則計劃再增加帶資飯店客房5646間、合約管理6145間，從而在所擁有飯店總量中，合約管理的比例上升至20%，而帶資飯店比例則從目前的90%下降到80%。

　　在速度經濟的時代，這種發展模式的轉變將有助於在跨國經營競爭中使企業占

據有利的地位，也有利於規避跨國經營中的環境性風險[13]。同時，目標市場消費層次也將對股權投資還是非股權投資的決策產生重要影響。一般而言，所經營的飯店越是面向少數高端顧客，則越應該採取股權投資（部分甚至全資）的方式介入經營；越是面向大眾型市場，則所提供的產品就越可能屬於標準化生產，就越應該考慮採取非股權的方式。透過對中國現階段出境市場的考察發現，大眾化已經成為出境市場的發展趨勢，這就使得採用非股權方式進行對外直接投資有了重要的市場基礎。

表7-9 世界著名飯店集團的經營模式（2003）

飯店集團	來源國/地區	國際化比重（客房數）	經營模式（占客房總數百分比）		
			全資或部分股權	管理合同	特許、租賃或其他
喜達屋 (Starwood Hotels&Resorts)	美國	34	24(含租賃)	41	35

續表

飯店集團	來源國/地區	國際化比重（客房數）	經營模式（占客房總數百分比）		
			全資或部份股權	管理合同	特許、租賃或其他
雅高(Accor)	法國	74	21	17	62
東方快捷酒店 (Oreient-Express Hotels Ltd)[1]	百慕達[2]	100	92	/	/
希爾頓(Hilton Group plc)	英國	80	17[3]	32[3]	50[3]
香格里拉 (Shangri-la Hotels&Resorts)	香港	97	90	10	/

註：（1）根據收入而非客房數計算；（2）管理決策地在英國；（3）根據飯店數而非客房數計算。

資料來源：UNCTAD，WIR（2004），P106。

　　此外，在不同的國家和地區進行投資時，飯店集團應該根據實際情況採取不同的跨國經營方式。這就要求對外投資旅遊企業必須能夠交叉組合使用各種投資擴張手段。比如國際飯店集團（IHG）在美國主要採取特許經營的方式，而在歐洲主要採取股權投資的方式，在亞太地區則主要採取管理合約的方式。而雅高在美國則更多地採取股權投資的方式，在歐洲（包括法國）主要採取特許經營的方式，在拉丁美洲則主要透過管理合約方式經營。Chekitan（2002）分析了採取管理合約還是特

許經營的外部影響因素，認為東道國如果缺乏優秀的管理人才，則會傾向於採用管理合約的方式，以避免因特許造成的管理不善而造成企業形象受損；東道國如果有可值得信賴的合作夥伴提供必要的資金投資於設施設備，則更可能採用管理合約；東道國如果有良好的商業環境、較完備的知識產權保護法律，則更傾向採用特許（尤其是在發達國家）（Chekitan，2002）。

不過，非股權投資的發展模式同時也要求對外直接投資的主體必須能夠在經營發展中有效積累可轉移的知識，能夠針對各個細分市場的品牌系列形成具有相應市場號召力的獨特企業形象，對於想藉中國出境旅遊市場發展而推進對外直接投資的中國旅遊企業而言，這是必須跨越的門檻。

‖ 三、中國旅遊企業國際化中的戰略聯盟

戰略聯盟是構建中國旅遊企業跨國經營能力的必然選擇。美國奧克赫姆等指出，金融策略諸如發行債券或股票交易或股票在國外證券市場上市等因素，會影響到在國外進行直接投資公司的相關成本、資本收益，並且能夠增強公司的競爭能力（Lars Oxelheil，2001）。因此，旅遊企業的跨國經營除應該注意透過中國內外同類企業之間的資產置換達到集團的「合意」分布外（厲新建，2002），還應結合多種業態構建戰略聯盟，包括尋求銀行等金融企業的支持和構建中國對外直接投資企業之間的聯盟。

中國政府同意中國投資者到國外投資的一項基本原則就是，境外投資的資金必須全部來自於投資者自籌。這項制度規定強化了對中國投資者在大資本主導的國際競爭中自身融資能力方面的要求，而且跨國投資中的跨國購併已經遠遠地超過了「綠地投資」，2000 年跨國併購占跨國直接投資總流量已經達91.7%。因此，如果不能充分利用企業與財團戰略聯盟的方式，盡快形成企業高效的融資能力，則中國旅遊企業對外直接投資必將困難重重。這一點我們可以在表7-10和表7-11中得到論證。儘管表7-10中顯示，近年來飯店和餐飲行業的跨境購併在所有跨境購併中所占的比重處於下行通道中，但是表7-11顯示該行業為賣方的跨境購併額近年來多在40億美元上下浮動，而以該行業為買方的跨境購併額則基本在20億美元上下浮動，在

2003年兩者分別達到39.14億美元和10.73億美元。而且從表7-12和表7-13中我們也可以發現，2002年雅高（Accor）的總資產達到137.81億美元，排在第15名的萬豪國際（Marriott）的總資產也達到82.96億美元，而中國最大的旅遊集團首都旅遊集團和錦江集團的資產大致也就在18億～19億美元左右；另一方面，德國TUI集團的總資產達到161.06億美元，而以旅行社業務為主的中國國旅集團的資產約為6.05億美元。即便我們舉全行業之力[14]，恐怕也難以樂觀。儘管也可以透過小額投資的方式介入到跨國經營的進程中去，但是卻無法從中分得更大的份額。

當然我們也應該看到，國資委正在進行下屬企業的整合，估計187家央企下屬的旅遊資產能達千億元，而其中中石油旗下的旅遊資產就有近50億；如果再考慮這些年來紅塔集團、魯能集團、海爾集團、雅戈爾集團等工業企業集團大規模進入旅遊產業，每個集團的投資也都有幾十億元。因此，如果能夠有效藉助資本運營工具和戰略聯盟，則現在中國還存在很大的資產整合空間，能夠在與國外著名旅遊企業集團展開競爭之前首先處於同一個重量級上。

表7-10 服務業跨境購併份額比較（1988～2003）

服務行業	1988～1990	1991～1994	1995～1997	1998～2000	2001～2003
通訊	8.8	10.2	7.1	34.2	20.8
電氣	0.2	3.3	14.2	6	9.4
商業服務	9.6	8.8	9.3	12.3	11.3
供水	0.4	0.1	0.4	0.9	1.6
金融	32.4	30.6	29.8	25.1	29.2
貿易	15.4	17.3	13.5	6.6	7.1
飯店和餐飲	15.8	4.9	4.1	2.1	2.5
其他	17.4	24.8	21.6	12.5	18.2

資料來源：貿發會議，World Investment Report 2004：The Shift Towards Services，P118.

表7-11 旅館和餐飲跨境購併金額（1988～2003）

（單位：億美元）

飯店和餐飲	1988	1989	1990	1991	1992	1993	1994	1995
跨國併購(賣方)	68.29	33.16	72.63	12.93	14.08	14.12	23.35	32.47
跨國併購(買方)	35.61	15.34	30.66	3.40	3.23	5.69	9.97	34.02
飯店和餐飲	1996	1997	1998	1999	2000	2001	2002	2003
跨國併購(賣方)	24.16	44.45	103.32	48.36	28.83	61.69	27.58	39.14
跨國併購(買方)	17.13	24.82	27.99	35.93	21.20	28.95	11.30	10.73

資料來源：貿發會議，World Investment Report 2004：The Shift Towards Services，P335，P420.

表7-12 世界最大15家飯店集團情況（2003）

飯店集團	母國/地區	資產(百萬美元)		銷售(百萬美元)		雇員(人)		跨國指數(%)	成員企業(個)		駐在國數量(個)
		國外資產	總資產	國外銷售	總銷售	國外雇員	總雇員		成員總數	國外成員(Affiliate)	
雅高（Accor）	法國	9 131	13 781	5 646	8 521	104 704	158 023	66.3	360	190	33
國際（International Hotels Group plc）	英國	5 283	9 429	2 420	3 843	17 738	29 809	59.5	339	251	42
香格里拉（Shangri-la Asia Limited）	香港	4 013	4 742	432	540	13 000	16 300	81.5	/	/	/
城市發展（City Development Limited）	新加坡	2 955	6 490	806	1 278	11 001	13 940	62.5	57	6	2
千禧國敦酒店集團（Millennium & Copthorne Hotels plc）	英國	2 940	4 139	812	934	9 739	12 328	79.0	44	9	5
希爾頓（Hilton Group）	英國	2 179	9 422	2 683	15 947	9 825	49 187	20.0	298	117	39
喜達屋（Starwood Hotels & Resorts）	美國	2 083	11 894	994	3 779	24 099	110 000	21.9	62	9	7

續表

飯店集團	母國/地區	資產(百萬美元)		銷售(百萬美元)		雇員(人)		跨國指數(%)	成員企業(個)		駐在國數量(個)
		國外資產	總資產	國外銷售	總銷售	國外雇員	總雇員		成員總數	國外成員(Affiliate)	
費爾蒙（Fairmont Hotels & Resorts Inc）	加拿大	1 726	2 503	326	691	/	/	58.1	26	11	6
東方快捷（Orient-Express Hotels Limited）	百慕達	722	1 174	229	329	5 150	5 300	76.1	4	1	1
香港上海大酒店（HongKong & Shanghai）Hotel	香港	650	2 404	135	332	3 653	5 953	43.0	9	1	1
萊佛士（Raffles Holdings）	新加坡	604	1 455	192	247	1 936	3 248	59.6	28	15	5
賈里道爾（Jurys Doyle Hotel Group plc）	愛爾蘭	555	835	161	286	2 346	3 822	61.4	8	1	1
四季（Four Seasons Hotel plc）	加拿大	508	947	92	123	27 409	28 640	74.7	30	25	8
王后城壕（Queens Moat House Plc）	英國	472	1 351	230	522	2 449	6 200	39.5	81	50	5
萬豪國際（Marriott International Inc）	美國	395	8 296	563	1 487	27 279	128 000	21.3	161	79	28

表7-13 世界最大15家旅遊集團情況（2003）

旅遊集團	來源國/地區	資產(百萬美元)		銷售(百萬美元)		雇員(人)		跨國指數(%)	聯盟企業(個)		駐在國數量(個)
		國外資產	總資產	國外銷售	總銷售	國外雇員	總雇員		聯盟總數	國外聯盟(Affiliate)	
嘉年華(Carnival Corporation)	美國	8 039	24 491	2 205	6 718	21 663	66 000	32.8	34	18	10
途易(TUI)	德國	4 113	16 106	13 541	24 170	26 205	64 257	40.8	329	272	27
湯瑪斯庫克(Thomas Cook AG)	德國	3 940	5 350	4 362	8 011	20 493	25 978	69.0	90	75	17
西部(Intrawest Corp)	加拿大	1 629	2 516	612	1 081	13 289	21 900	60.7	22	12	1
伊克塞爾(Exel Plc)	英國	1 313	3 898	5 920	8 904	37 061	74 000	50.1	345	155	35
瑞士旅業(Kuoni Reisen)	瑞士	1 110	1 487	1 801	2 447	5 879	7 931	74.1	63	55	19
中旅國際(China Travel International)	香港	493	1 445	265	424	3 229	6 694	48.2	2	/	/
日本交通公社(JTB Crop)	日本	453	4 947	729	9 648	/	/	8.4	89	35	12

續表

旅遊集團	來源國/地區	資產(百萬美元)		銷售(百萬美元)		雇員(人)		跨國指數(%)	聯盟企業(個)		駐在國數量(個)
		國外資產	總資產	國外銷售	總銷售	國外雇員	總雇員		聯盟總數	國外聯盟(Affiliate)	
首選假日(First Choice Holidays Pie)	英國	308	817	525	1391	5203	13796	37.7	162	55	15
航空中心(Flight Centres International)	澳大利亞	293	796	218	626	1860	5188	35.9	12	7	6
薩伯(Sabre Holdings Corp)	美國	258	2956	808	2001	1522	6200	24.6	8	4	4
飯店業資訊系統有限公司(H.I.S)	日本	107	544	264	1831	653	3841	17.0	16	6	3
邁向旅遊(Mytravel GroupPlc)	英國	65	2553	2412	6972	4265	22961	18.6	128	41	11
晨星(Morning Star Resource Limited)	香港	60	82	10	57	199	433	45.9	/	/	/
Kinki日本(Kinki Nippon Tourist Company Ltd)	日本	36	1460	75	889	522	9520	5.5	18	1	4

第四節 中國旅遊企業國際化的產權改革準備

┃一、旅遊企業有效國際化的產權制度障礙

在中國經濟過去20多年的高速增長動力源中，不僅有國民經濟產業結構變革釋放出的強大推動力，更包括來自於中國經濟發展的市場化所釋放出來的高效資源配置力，是兩種力量共同推動了中國國內經濟的快速、健康、有序發展。在中國旅遊經濟從坐地經營向跨國經營轉型的過程中，我們同樣要面臨經營地域的國際化和運行體制的市場化這兩個重任，而在這兩個任務中，市場化又是國際化的重要前提。

「全球化的進展使孤立於重視市場作用潮流的經濟運行變得困難起來」（一柳良雄、細谷祐二，2002）。如果說國外直接投資進入中國國內進行旅遊相關經營時，中國國內環境處於主導性地位，國外投資者需要不斷調整以適應中國的國內經營環境的話，當中國的旅遊企業走向跨國經營的時候，情況就恰恰相反，需要中國的企業不斷去適應國外市場經濟的環境。在這種市場化的環境中，國有企業可能會存在一定程度上的不適應。此外，這種以國有企業投資為主的格局還往往容易因為監管乏力而造成經營不善。世界銀行1997 年研究報告《2020 年的中國》中指出，中國對外投資「潛在的一個嚴重問題是缺少對外投資的適當監管。國家資金有時被浪費到不適當的項目，根據一些報告，1／3的中國對外投資是虧損的」（趙偉，2004）。我們在某大型國有旅行社集團調研中也發現，對境外投資旅行社監管不力是造成經營不善的重要原因之一。

然而，在中國旅遊業對外直接投資進行跨國經營的進程中，又恰恰是以國有企業投資為主體的。比如對外旅遊直接投資額較大的首都旅遊集團、上海錦江集團、國旅集團、中旅集團等都是國企背景的企業。高舜禮（2002）研究發現，在境外設立的旅遊企業中，多數經營狀況基本處在維持狀態，經營績效並不理想，總體盈利能力不強[15]。也有些國有投資的境外旅行社，在傳統的體制下經營狀況很不好，後來賣給私人經營後的績效非常不錯，包括中國國內很多官員訪問的安排中都有這些旅行社的身影。

鑒於旅遊類對外直接投資企業經營狀況方面的專門統計資料的缺乏，下面我們以類比數據作為判斷旅遊類對外直接投資經營狀況的基礎。從商務部公布數據看，2003年3439家對外投資主體中，屬國有企業的占43%，有限責任公司占22%，股份有限公司占11%，私營企業占10%，股份合作企業占4%，集體企業占2%，外商投資企業占5%，其他占3%。從投資額上看，2003年私營企業在對外投資所占比例還不大，只占中國當年對外直接投資淨額的1.5%。這與國際上以非國有企業作為對外直接投資主體的一般規律並不吻合。雖然這些國有企業具有一定的對外投資經驗，也具有相當的企業規模，但是由於國家對這些國外公司的監管和激勵機制方面的原因，它們在國外的經營狀況大多並不理想。若按企業所有權關係劃分，則盈利企業多為非國有企業（趙偉，2004）　　；從個案看，浙江境外投資項目的經濟效益也不理想，但是私營企業境外投資項目經營狀況一般都較好（鐘山，2003）。

二、旅遊企業有效國際化的市場化改造

首先需要加強飯店行業的產權改革步伐。在中國的飯店行業中存在著大量資產沉澱，這種沉澱將惡化存在自然地域分割特點的飯店之間的價格競爭。而且從已有研究看，國有體制特徵容易強化這種惡性價格競爭；惡性價格競爭又將進一步影響中國飯店行業自身的發展能力，並且將惡化集團化行為主體的成長環境，從而繼續延緩中國飯店集團化進程，使中國世界旅遊強國目標的實現缺少了企業層面的支持，目標實現困難重重。相反，透過對處於競爭性行業的飯店的民營化，可以抬升企業的市場生存基準，從而不僅有助於透過市場競爭提高民營飯店的效率，而且因為身處民營飯店的汪洋大海中，也迫使沒有民營化的國有飯店不得不進行改善效率的努力。

我們需要清楚地意識到，飯店行業的產權改革進而集團化已經沒有了國外飯店發展初期所曾經擁有的溫和的供給環境和熱情的需求環境，所以改革後的發展道路不會順利。而且，中國旅遊者是在有大量國際著名飯店管理集團存在的消費環境中成長起來的，他們對飯店品牌認知多始於這些國外飯店品牌，因此，我們很難想當然地推斷中國飯店行業的跨國經營將隨著出境旅遊規模的持續擴張和集團化行為主體的成長而自然展開。飯店行業的產權改革僅僅是從對外直接投資主體上的一個準

備而已。

其次，中國旅行社行業存在的弊病也需要透過產權改革來解決。簡單地說，中國大型的國有旅行社存在的問題可以從品牌成長、績效表現、重構空間、激勵機制和增長路徑等5個方面加以概括。

（1）企業品牌

企業品牌是在缺乏有效營銷戰略支撐下的自然性成長，儘管現在中國旅行社市場上具有一定品牌知名度的大多是傳統上形成的大型國有旅行社，但是應該看到，這些知名品牌大多是在特殊的市場環境下自然性成長而形成的，而並不是因為這些企業自覺地適應市場經濟發展的要求，透過制定並執行有效的營銷戰略而形成的。如果不能實施創新性的發展，這些品牌在變化了之後的環境中、在日益激烈的競爭環境中很可能是短命的。

（2）績效表現

企業績效是在政策依賴下的非自主性增長，雖然這些大型國有旅行社都曾經取得過非常誘人的績效，但是這並不能構成這些企業沾沾自喜的資本，也並不說明這些旅行社曾經具有強大的、內在的市場競爭優勢，因為這些經營績效往往是在特定的發展環境中、在政府特殊政策的支持下取得的，政策性收益可能在經營績效中占據了很大的比重。

（3）重構空間

企業重構面臨著制度約束下的重構空間限制，這些大型國有旅行社為了在新的市場環境中更好地發展，可能需要「排放」相當數量的企業冗員，但是國有企業往往承載著解決社會就業的任務，所以要想減員在操作中存在很多實際的困難。

（4）激勵機制

企業用人面臨著激勵機制約束下的人才窪地構建反轉困境，為了更好地與那些在市場打拚中成長起來的企業競爭，大型國有旅行社需要在保持原有人才的基礎上不斷吸收新的人才，但現實的情況是，這些企業想實施激勵機制改革面臨著上級主管部門以及內部的約束，不僅無法有效地吸引新生力量，連那些原有的人才也因為激勵比較而另謀高就，企業被拖入人才窪地構建反轉的困境。

（5）增長路徑

企業轉型面臨著對傳統市場路徑依賴下的增長困境，大型國有旅行社大多是依賴入境旅遊而發展起來的，無論是從經驗積累、機構設置方面，多是入境旅遊經營操作導向的，包括員工的觀念認識也對傳統市場具有歷史情結，存在僥倖的路徑依賴思想。但從國際比較的角度看，可能沒有一個旅行社是靠接待入境旅遊而做成世界級旅行社的，這種對傳統市場路徑的依賴給企業的成功轉型埋下了最大的隱患。如果不加快改革，不進行徹底有效的改革，它們的前景是可想而知，更加不要奢望它們能夠成為對外直接投資的有效主體[16]。

最後，我們從旅遊集團的層面來進行考察。從《中國旅遊財務訊息年鑑2003》中可以發現，納入2002年全國旅遊行業財務訊息年鑑的29 家旅遊集團中，國有企業集團的比例達到89.7%。這29家旅遊集團的淨資產收益率為2.2%，總資產周轉率為29.4%，資產負債率40.8%，總資產增長率6.3%。可見中國旅遊集團在發展能力上的狀況並不理想，要提高進行大規模對外直接投資的實力還需假以時日，為了實現這一目標，必須要進行市場化改造，其中包括產權方面的改革。

第五節 中國旅遊企業國際化的政策環境準備

▍ 一、旅遊企業對外直接投資的政策制約狀況

政策的影響往往具有泛行業的性質,因此對其他行業對外直接投資的政策影響會投射到旅遊相關海外投資上。這些政策涉及境外投資的審批政策和投資政策的歧視性規定。比如相關投資政策規定,國有企業100萬美元以下的項目只需在省一級審批,而民營企業在國外投資額無論大小,都要國家相關部委批准,還要交納高於投資額的保證金。這顯然與對外投資盈利能力的所有制指向不相吻合,盈利能力較強的民營企業受到審批程序上的嚴格限制,而對盈利能力較弱的國有企業反而給予了相應的優待。

魯桐援引原外經貿部對100家重點企業的調查數據指出,在企業「走出去」遇到的困難中,有40%直接與政府有關,其中包括外匯管理過嚴、審批渠道不通暢;另外有45%與政府的政策有間接關係,其中包括融資困難(魯桐,2003)。當然,數據反映的情況在近些年來已經有了很大的改觀。國家從2002年底開始進行境外投資外匯管理改革試點,對於浙江、廣東、上海、江蘇、山東和福建的境外投資審批權限作了調整,規定這些試點分局可以直接出具中方外匯投資額不超過300萬美元的境外投資項目外匯資金來源審查意見;試點分局可授權轄內境外投資業務量較大的支局直接出具中方外匯投資額不超過100萬美元的境外投資項目外匯資金來源審查意見;試點地區各給予2億美元的購匯額度。從2003年開始,國家外匯管理局已經取消了境外投資匯回利潤保證金的制度。但是有限的改革試點還無法解除對外直接投資過於嚴格的現實。

從旅遊相關對外直接投資層面看,中國現有對外直接投資的平均投資額大約在45萬美元左右,在審批上好像比較寬鬆,但實際上正如在表7-11中所反映的那樣,中國對外投資主體現在進行對外直接投資時面對的並不是溫和的國際競爭環境,這種國際環境也不允許中國投資者以慢節奏的方式在國際市場上逐漸成長,而如果想快速崛起於國際市場,則必然需要藉助於併購的方式,必然提高收購的外匯要求,

審批的主體就會隨之發生變化，審批的時間可能就會更長。更何況中國現在對境外投資鼓勵政策涵蓋面還太窄，主要集中在機械、電子、輕工和紡織等境外加工貿易項目上，以及基於國家社會經濟發展所衍生出的石油、礦產等資源尋求型的對外投資上，旅遊相關對外直接投資並沒有被列入其中。

‖ 二、促進旅遊企業對外直接投資的政策要點

中國對外直接投資增長已是客觀的必然。趙闖指出，當一國人均GDP達到400美元時開始有零星對外投資行為；當人均GDP達到800美元時開始有比較系統的投資行為；當人均GDP達到1200美元的時候開始進入了大規模對外投資的階段（或具備有大規模對外投資的能力）（趙闖，2002）。從各個組織機構發布的中國對外直接投資數據比較中我們可以發現，中國對外投資的企業數量和數額遠高於商務部所發布的數據，有很多未登記在案的中資跨國企業在進行實質運行。商務部《2003年對外經濟合作統計公報》指出，截至2003年底，中國對外直接投資額為334億美元，而UNCTAD的統計則為370.06億美元。根據趙偉的分析，商務部的統計數據沒有統計繞過政府審批限制門檻的那部分對外投資（包括直接投資），UNCTAD的數據值得採信（趙偉，2004）。姑且不論這其中所隱含的基於規避政府干預等方面的原因（馮赫，2005），單就數據差異所反映出的投資動力方面的訊息看，我們完全有理由推斷中國國內投資者具有強大的對外直接投資的內在動力。馮赫在東南沿海某省的調研也證實了該現象的存在。他發現該省實際境外投資企業數要遠遠超過政府統計的數字，有很多省內企業根本就不經過政府審批程序，而採取其他手段開展對外投資，此類境外企業約為政府審批數的兩倍以上（馮赫，2005）。

對中國國內投資者對外直接投資進行嚴格規定，是考慮到大量的對外直接投資將會影響到外匯儲備。而實際上據商務部統計，2004年中國36.2億美元的非金融類對外直接投資額中利潤再投資占到31%，達11.16億美元。因此，並非所有對外直接投資都會削弱對外匯儲備，而且對於旅遊相關對外投資而言，有效地對外直接投資能夠在一定程度上沖減出境旅遊外匯支出[17]。從歷年國際收支平衡表來看，旅遊業是中國最具國際競爭力的外匯順差來源，在所有服務貿易中，旅遊業是唯一連續8年保持貿易順差的服務業，2004年中國旅遊服務貿易競爭力指數僅次於建築服

務，位列第二（參見表7-14）。的確，隨著國民出境市場規模的迅速增長，旅遊外匯支出確實在迅速增長，大量沖減了中國旅遊外匯收入，影響了旅遊服務對整個外匯儲備的貢獻，甚至達到 19 個百分點（1988 年達 18.78%）（參見圖7-2）。但是，作為國民消費水平提高後的自然選擇，出境旅遊消費行為是不可阻擋的，而想要降低旅遊外匯支出增長對外匯儲備的影響，最好的方法就是透過中國旅遊企業進行對外直接投資，進而透過這些企業的投資利潤回流的方式來相對降低所產生的影響[18]。

表7-14 中國服務行業貿易競爭力指數

服務項目/年份	2004年	2003年	2002年	2001年	2000年	1999年	1998年	1997年
運輸	−0.3408	−0.3951	−0.4082	−0.4191	−0.4781	−0.5309	−0.5729	−0.5508
旅遊	0.1468	0.0681	0.1394	0.1225	0.1062	0.1296	0.1557	0.0858
通訊服務	−0.0348	0.1980	0.0781	−0.0919	0.6951	0.5059	0.5957	−0.0325
建築服務	0.4585	0.0430	0.1278	−0.0100	−0.2456	−0.2196	−0.3067	−0.3440
保險服務	−0.8829	−0.8717	−0.8790	−0.8453	−0.9164	−0.8081	−0.6412	−0.7142
金融服務	−0.1903	−0.2095	−0.2757	0.1227	−0.1121	−0.2021	−0.7168	−0.8448
計算機和資訊服務	0.1330	0.0310	−0.2793	0.1448	0.1464	0.0853	−0.4276	−0.4690
專有權利使用費和特許費	−0.9001	−0.9415	−0.9182	−0.8925	−0.8820	−0.8279	−0.7401	−0.8166
諮詢	−0.2006	−0.2933	−0.3437	−0.2563	−0.2853	−0.3032	−0.1882	−0.1494
廣告、宣傳	0.0972	0.0301	−0.0282	0.0359	0.0494	0.0036	−0.1136	−0.0067
電影、音樂	−0.6219	−0.3505	−0.5279	−0.2858	−0.5361	−0.6723	−0.4351	−0.6278
其他商業服務	0.3059	0.3993	0.2796	0.1181	0.0732	0.0237	0.0667	0.1876
別處未提及的政府服務	−0.1677	−0.1172	−0.1049	0.2959	0.2444	−0.7639	−0.8502	−0.5774

註：服務貿易競爭力指數計算方法為該項出口貿易的差額除以該項進出口貿易的總額(王小平,2004)；因為1997年後的服務項目分類有了相應變化,該變化延續至2003,所以比較的年份選定在1997～2003年間。
資料來源：張輝、厲新建等著《中國旅遊產業轉型年度報告2004》,北京：旅遊教育出版社,2005。

圖7-2 出境旅遊外匯支出的沖減效果（1982～2004）

　　因此，在旅遊對外直接投資政策的支持上，除了具有普遍適用性的國際常用政策外（魯桐，2003），還應該考慮制定一些具有旅遊業特色的相關政策措施，具體包括：

　　——實施旅遊企業海外投資虧損提留、所得稅減免等財政政策；

　　——建立為中小旅遊企業服務的經濟擔保機構，為風險較大的飯店類海外併購項目提供擔保；

　　——進一步與外國簽訂雙邊投資保護協定、保險協定和避免雙重稅收協定[19]，保護中國國內旅遊相關投資者對外投資的利益；

　　——鼓勵對外直接投資相關中資機構在國外購買消費當地中國跨國旅遊企業所提供的服務；

——鼓勵中國具有出境經營資格的旅行社和出境旅行者優先選擇具有中資背景的跨國旅遊旅行服務企業（包括中資旅行社和飯店等旅遊企業）；

——在全國普遍推行面向旅行社採購政府公務出境旅行服務的政策；

——鼓勵中國國內投資者和銀行、金融機構構建戰略聯盟併購發達國家和地區的知名旅遊品牌；

——鼓勵類似紅塔集團、魯能集團、海爾集團等已經進入旅遊行業的工貿企業採取購併的方式積極開展對外直接投資；

——整合國資委和各省資產管理委員會直屬企業的海外旅遊相關資產形成對外直接投資企業的合力。

綜上所述，雖然中國旅遊業對外直接投資規模偏小，在各項相關能力的儲備方面還存在著一定的差距和不足，但中國旅遊企業「走出去」不僅是中國出境規模擴張和世界各國引資需求發展趨勢的內在要求，而且從理論與實踐中可以看到，「走出去」不僅是現有競爭優勢的延伸，同時也是競爭優勢的積累。因此，中國的旅遊企業應該抓住現在的發展機會，制定符合自身規模和能力的國際化發展戰略。

與此同時，我們在進行旅遊企業跨國經營的進程中，應該客觀地認識到，出境旅遊的發展不會天然地推動旅遊企業「走出去」，在進軍風險係數更大的國外市場的過程中，如果不在思想觀念上重視可能面臨的問題，而是不切實際地高估自身的潛在優勢的話，很容易在前進的道路上摔跟頭。更何況中國的旅遊企業「走出去」經營絕不應該僅僅瞄準本國出境旅遊市場，我們還應該去瞭解、掌握、運用更多的東道國居民以及東道國入境遊客的相關消費者知識，這對中國傳統上以國有旅遊企業為主導的產權結構而言是一個不小的挑戰。更何況中國的國有企業往往會因為產權的約束鬆懈而忽略消費者約束，對市場知識及消費者知識上的本土化優勢也還處在需要不斷積累的過程中。因此，為了提高旅遊企業「走出去」的能力，需要積極推進中國旅遊企業的產權改革，積極儲備自身非股權FDI（對外直接投資，Foreign Direct Investment）能力，加強與旅遊相關企業尤其是金融財團之間的戰略聯盟，在

政府政策體系中應該將旅遊企業的國際化發展列入優先發展領域，在投資審批等方面給予積極的支持，應該對中國國內各方投資者的旅遊投資熱情進行國際化的引導，同時在政府及其他各行業境外服務採購方面給予優先扶持。

[1]　在這裡需要明確的是，出境旅遊消費與國內旅遊消費之間不存在著簡單的替代關係，如果不用於出境旅遊消費，本國居民很可能也不將這部分收入用於國內旅遊消費或者國內其他消費支出。

[2]　到2004年底，中國累計對外直接投資近370 億美元，當年經商務部核准和備案設立的境外投資企業共計829 家，中方協議投資額37.12 億美元，但是沒有詳細的行業分布數據。涉及旅遊業對外投資的最新數據為截至2003 年一季度的數據。

[3]　素以出境旅遊消費中的民族主義聞名的日本遊客尚且如此，我們不妨延伸推斷，隨著中國出境旅遊自由行的範圍的拓展，出境旅遊者在選擇飯店方面的自主權將更大。因此，飯店選擇受控於組團社的可能性將大幅度降低，這顯然不利於中國飯店行業對外直接投資初期的經營。因此，飯店行業對外直接投資需要抓住時機，在自由行尚未大規模展開之前加快跨國經營的步伐。

[4]　按照美方的統計，2002年對華貨物貿易逆差為1031億美元，比2001年增長了24%，占美國當年貿易逆差總額的23.7%。梅新育，「如何認識中國貿易順差」，《世界知識》，2003年第12期。

[5] 來源於商務部國際貿易經濟合作研究院研究報告子站。

[6]　2003年赴美旅行人次約為15.7萬，消費6.9億美元，2004年人次仍沒有恢復到2002年的水平，為20.3萬。

[7] 也可以將知識分為默會性知識（tacit knowledge）和顯示性知識（或公共知識public knowledge）。其中，默會性知識通常是特定企業的專有知識，往往以組織

慣例和特定生產團隊集體經驗和技能的形式存在，它往往構成企業的組織性資產。這種資產往往只有在一定的組織架構中才能發揮資產的效用或者以更高的效率發揮作用。

[8]　　比如中國旅遊企業如果能夠在東盟各國進行有效跨國經營的話，因為美國、日本、韓國等國都希望能夠與東盟簽署自由貿易協定，而一旦相關協定得以簽署，則在東盟的中國跨國企業就能夠較為方便地進入到美、日、韓等國。

[9]　　這也就很好地說明了對外直接投資的邏輯起點的問題。因為一般而言，國際化的邏輯起點應該是本國旅遊需求市場被開發完畢後的選擇。

[10] 中美經貿關係縱深談，www.xinhuanet.com「焦點網談」。

[11] 歸核化，與多元化相對應，指專注於核心業務。從納入《中國旅遊財務訊息年鑑2002》的4585家旅行社來看，盈虧相抵後投資收益虧損了9900萬。其中國際旅行社的投資收益虧損1.15億，國內旅行社的投資收益盈利0.16億。綜合考慮旅行社行業多種經營的績效，這種發展思路對增強旅行社的競爭能力並沒有太大的正面影響。

[12] 在非股權投資中，究竟是選擇管理合約還是特許經營，主要考慮技術轉移的可能性。企業擁有知識和技術的可模仿程度越低，則意味著這種資源越應該以組織知識的方式進行轉移，就越可能採用管理合約的方式。

[13] 境外投資的高風險也強化了銀行等金融機構「惜貸」行為，增加了對外投資企業的融資難度。

[14]　　2002年中國8880家飯店的總固定資產原值也僅為323.14億美元左右，11552家旅行社的資產總額約為49.85億美元左右。

[15]　　其中也有少數企業由於具有一定的客源層次上的優勢，經營效益相對較好。據瞭解，目前經營狀況較好的旅遊企業有：國旅總社在日本設立的旅行社年利

潤約150萬美元，每年向中國國內輸送2萬日本客源，是國旅總社的三大客源支柱之一；港中旅投資的法國中旅，在800多家旅遊批發商中名列第111名，2000年獲純利60多萬法郎；法國國旅、法國康輝基本實現收支平衡。港中旅於1991年在法蘭克福成立旅行社，同年接待中國遊客5000多人次，組團到中國2300多人次，營業額達2900萬馬克。成立於1992年的飛揚旅遊公司，已在丹麥、英國、西班牙設立分公司，2001年共接待中國遊客3萬人次，組團到中國旅遊3500人次，營業額達1500萬馬克。在漢堡成立於1993年的凱撒旅行社，2001年接待中國旅遊團1.2萬人次，組團前往中國600人次（含散客和機票），營業額4000萬馬克。見高舜禮，「中國旅遊企業跨國經營的現狀與特點」，《旅遊調研》，2002年第12期。

[16] 江小娟（1999）曾經深刻地指出，當多因素同時發生變動時，在匯總數據基礎上進行研究，變量之間的關係也許只能是相關性的或描述性的，並不能確定是否有因果關係。因此我們可以判斷，儘管市場化改革的進程是轉型的目標和方向，但是我們在判斷旅遊產業轉型的過程中，既不能簡單地判斷績效的改善就一定是產權變革的結果，因為與產權變革同時變動的市場環境可能會對績效改善產生更為關鍵的影響，同時也不能簡單判定國有旅遊企業向民營化方向轉型就一定能夠帶動績效的改善，因為如果市場環境惡化也可能對績效下降產生更為重要的影響。

[17] 當然這種沖減效果需要依賴於對外直接投資企業的實力。

[18] 而且如前所作分析，旅遊相關企業的優勢發揮與跨境對外直接投資具有很強的內在正相關性。

[19] 自1980年起，中國先後與外國簽訂了一系列雙邊投資保護協定、保險協定和避免雙重稅收協定。其中，截至2001年底，中國與102個國家簽署了雙邊投資保護協定，與71個國家簽署了避免雙重稅收協定，與德國簽署了互免社會保險協定。

第八章 中國旅遊企業國際化經營案例分析

在前期理論構建的基礎上，本章轉向對從事國際化經營的中國旅遊企業的案例分析。為此，我們選擇了中國國際旅行社總社和北京首都旅遊集團兩家企業作為樣本，前者在一定程度上能夠代表中國旅行社業國際化經營的最高水平，而後者能夠代表以飯店為主的旅遊綜合集團國際化經營的顯著類型。

在研究方法上，本章主要採取了實地調研、資料與數據分析分法，其中有關中國國際旅行社總社的基本資料來自於對國旅總社的官方網站，數據來自於對國旅總社有關領導的實地訪談。關於北京首都旅遊集團的基本資料來自於其官方網站的訊息，數據來自於旗下的上市公司首都旅遊股份有限公司的財務報表，數據有效日期截至2005年底。

第一節 中國國際旅行社總社的國際化經營

一、國旅總社基本背景情況

中國國際旅行社總社（以下簡稱「國旅總社」或「CITS」）成立於1954年，是中國歷史最為悠久、規模最大和實力最強的旅遊集團，榮列「中國企業500 強」之列，而且是「中國企業500強」中唯一入選的旅遊企業[1]。國旅總社經過50 多年的發展（參表8-1），現在已與世界上100多個國家和地區的1400多家旅行商社建立了穩定的業務合作關係，並在日本、美國等8個國家（地區）設有13家海外分公司，在全國122個城市中擁有120家控股子公司和122家國旅集團理事會成員，形成了穩定的國際化銷售網絡和完整、高質量的接待網絡，總資產達到了50多億元。「中國國旅」已經成為中國旅遊業在中國內外享有盛譽的第一品牌，2004年「國旅」這一品牌被世界品牌實驗室（WBL）和世界經濟論壇（WEF）列入中國500個最具價值的品牌名單（第53名，旅遊服務類第1名），品牌價值達88.81億元。2004年4月，國旅總社和中國免稅品（集團）總公司合併，成立了中國國旅集團公司，並在2004年6月成為國家國有資產管理委員會在服務業進行設立董事會改革的唯一試點單位，期望藉此實現「中央企業群體中最具市場競爭力的旅行社集團、中國最強的跨國旅遊運營商和全球最著名旅遊業品牌之一」的發展願景。

二、國旅總社國際化經營的現狀[2]

目前，國旅總社在海外的公司共有13家，分布在日本（4家）、美國（2家）、澳大利亞（2家）、德國（1家）、法國（1家）、丹麥（1家）、香港特別行政區（1家）和澳門特別行政區（1家）等8個國家（地區），它們設立的年代、所有制方式、主營業務和聯繫方式參見表8-2。除此之外，還和美國運通合作成立了國旅運通和國旅運通航空服務公司，在中國國內市場上開展業務。

表8-1 國旅總社50年經營發展歷程

發展階段	時間	重要事件	具體內容
初創時期	1954/04/15	中國國旅總社在北京成立	同年,在上海、西安等12個城市成立了分社,在此之前全國還沒有專門管理旅遊業的行政機構,中國國旅總社實際具有政府管理職能
	1957/12/03	中國國旅強化在全中國的網路	國旅在各大城市設立了19個分社
開拓時期	1958/01/14	國家調整中央和地方的關係,總社與分社關係變革	中國國旅在各地的分社一律劃歸當地省(市、區)人民政府直接領導
	1964/07/01	中國旅行遊覽事業管理局成立	中國旅遊業管理實施新的體制,中國國旅不再負責行業管理事務
發展時期	1982/04/01	中國國旅邁向企業化經營的第一步	中國國旅總社與國家旅遊局開始按照「政企分開」的原則,分開辦公
企業化時期	1984/03/01	國家旅遊局批准國旅總社爲「企業單位」,從此進入企業化經營時代	1989年國家旅遊局批准成立了中國國旅集團,1992年國務院生產辦公室正式批准成立中國國旅集團,1994年中國國旅總社被國務院列爲「百戶現代企業制度試點企業」,1998年中國國旅總社與國家旅遊局脫鉤,進入中央直接管理的企業
	1989/12	在日本開設了第一家海外分支機構	在中央「走出去」策略號召下,中國國旅開始在主要的客源國進行跨國經營

<p align="center">續表</p>

發展階段	時間	重要事件	具體內容
聯號經營時期	1998/08/03	召開中國國旅集團第四次全體會員大會	開啓「聯號經營」的集團化、網路化發展策略,122家國旅集團成員開始了以中國國旅爲核心的聯號經營
	2002/09/15	召開中國國旅集團第五次全體會員大會	國旅總社提出參與中國地方國旅的改制、建構中國的國旅系統資產紐帶等措施,不拘形式,平等自願,可針對不同情況採取中國國旅總社或參股等多種方案
集團公司時期	2004/03/31	中國國旅集團成立	經國務院和國務院資產管理委員會批准,中國國際旅行社總社和中國免稅品集團總公司的重組,組件「中國國旅集團」
	2004/06/07	國旅集團公司成為中國國資委指定的設立董事會試點工作的七家中央企業之一	加速股份制改革及重組的腳步,爲多元化的股權結構、公司董事會的組建和運作奠定基礎,實現出資人職責到爲,確保企業依法享有經營自主權
	2004/06/25	國旅總社與中免總公司上報的「重組實施方案」得到國資委的統一批准	集團公司的功能是一個「控股公司」,董事會總部主要職能是負責資本、資產運作,策略發展規劃設計,投資決策,審計和主要管理者的任免;集團公司是「決策層面」,精簡機構,下設五個職能部門;集團下屬企業爲「操作層面」,負責生產經營,主要承擔利潤和成本中心的功能

　　國旅海外公司與國旅總社目前是一種「海外客戶」關係,即國旅總社並沒有因為上述公司為自己全資子公司或控股公司,二者之間存在著一種緊密的資產紐帶關

係而在業務關係「更為密切」一些。事實上，在國旅總社的每年年終業務統計中並沒有為這些海外公司建立單獨的核算帳戶[3]，而是把它們和所有與國旅有業務契約關係的海外客戶放在一起進行核算。但目前所有在海外公司擔任總經理的主要管理人員均為國旅總社任命並派遣，這些管理人員在工作調動上服從國旅總社的安排。

從經營業績上看，除了日本的4家公司占有一定的客源層次優勢且經營效益比較好外，國旅總社的大多數海外公司勉強維持入出平衡，少量企業還在虧損中運轉。2002年國旅總社聯合北京外經委對境外的8家公司進行了調研，國旅日本公司（4家公司，下同）、丹麥公司屬於年檢一級企業，澳門國旅、香港國旅、澳大利亞墨爾本國旅、美國國旅、法國國旅屬於二級企業。在目前海外公司的經營績效中，國旅日本公司明顯優於其他企業，2001年日本公司實現利潤150萬美元，向中國國內輸送日本遊客2萬多人。2002年日本公司向中國組織遊客32 490人，占境外14家公司向中國組織遊客總數的74.6%。2005年這一比例超過75%，是國旅總社的三大客源支柱之一。國旅丹麥公司2005年向中國輸出客人超過1000 人，是國旅總社在北歐地區最大的「海外客戶」。2005年國旅美國公司和國旅墨爾本公司也實現盈利，分別向中國輸送800多人。法國公司為中國輸送200多人，基本維持企業正常的收支水平。

表8-2 國旅總社海外公司基本概況[4]

機構	設立時間	企業性質	主營業務
中國國旅丹麥公司	1996	全資子公司	組織丹麥及北歐旅客到中旅遊，接待中國公民赴北歐及歐洲商務旅行，代辦旅華簽證，代理國際客運等業務
中國國旅日本大阪公司	1993	全資子公司	組織日本遊客到中旅遊，接待中國公民赴日本旅遊，代辦旅華簽證，代理國際機票等業務
中國國旅德國金龍公司	1992	全資子公司	組織招攬德國及歐洲德語地區客人到中旅遊，接待安排中國公民赴德國旅遊，提供中國公民在歐洲進行商務考察及旅行服務，代理德國公民旅華簽證，代理歐洲及全球各大國際航空公司機票
國旅紐約公司	1997	全資子公司	主營組織美國遊客到中旅遊，接待中國公民赴美國旅遊，代辦旅華簽證，代理國際機票等業務

續表

機構	設立時間	企業性質	主管業務
中國國旅日本東京公司	1989	全資子公司	組織日本旅客來華旅遊，接待中國公民赴日本旅遊，代辦旅華簽證，代理國際機票等票務
中國國旅澳洲公司	1993	全資子公司	主營接待澳洲、紐西蘭遊客來中國旅遊，接待中國公民赴澳洲、紐西蘭代辦旅中簽證，代理國際機票等業務
澳門中國國旅有限公司	1998	全資子公司	主營國內外遊客到澳門特別行政區旅遊，組織澳門地區旅遊者到中國和赴海外旅遊，代辦旅華簽證、國內、國際機票和酒店預訂等業務
國旅法國股份有限公司	1993	全資子公司	接待法國和西歐地區客人到中國旅遊，接待中國公民赴法國及西歐地區，考察旅行，代辦法國公民旅華簽證，代理歐洲及洲際國際機票
中國國旅日本福岡公司	1996	控股子公司	組織日本遊客到中國旅遊，接待中國公民赴日本旅遊，代辦旅中簽證，代理國際機票等業務
中國國旅美國公司(華亞)	1991	子公司	招待組織美國及美洲地區客人到中國旅遊，接待中國公民赴美國、加拿大及美洲地區商務考察、旅行，代辦美國公民旅華簽證，代理全美及洲際間國際航空客運業務
中國國旅名古屋公司	2000.12	子公司	組織日本遊客到中國旅遊，接待中國公民赴日本旅遊，代辦旅中簽證，代理國際機票等業務

續表

機構	設立時間	企業性質	主營業務
中國國旅雪梨公司	1999.12	全資子公司	經營組織大洋洲旅客來華旅遊，接待中國公民赴澳大利亞旅遊，代理旅華簽證、國際機票等業務
中國國旅香港公司	1998.10	行政劃撥	經營組織香港特別行政區遊客去中國旅遊，接待中國公民赴香港旅遊，代理辦理各種入港手續、國際機票等業務

在企業規模方面，除了日本公司外，所有的海外公司規模都比較小，其中國旅德國公司在法蘭克福擁有一處臨近機場的舊式二層建築，餘下的大多是透過總社資金的劃撥租用當地的房產作為經營場所，其面積大多數相當於中國國內的一個旅行社門市網點。在員工規模方面，受到國內勞務輸出和外國自然人進出的限制，多採用「1＋4」、「1＋5」或者「2＋5」的模式，即公司總經理為1名或者2名中方人員，然後僱用3至5名外籍員工（部分為已經獲得當地國國籍的華人）的形式，員工總體數量都比較小。例如，國旅法國公司人員數量為10人，美國公司為7人，丹麥、澳大利亞公司均為6人。

三、國旅總社國際化經營的特點

1.起步較早，採取直接投資方式

國旅總社國際化經營起步較早，而且是透過在海外主要客源國直接投資建立分支機構的方式實現的。中國的旅遊企業開始在海外設立分支機構始於1990年代初，其最初的目的是聯絡、調研、蒐集情況和宣傳促銷（高舜禮，2005）。國旅總社之所以在1989年選擇在日本設立第一家海外公司，有其內在的必然性。1989年中

國的入境旅遊受到政治風波的影響急劇下滑，入境人數和旅遊外匯收入均出現了自改革開放以來的第一次大幅度下滑，國旅總社為扭轉這種不利局面，開始主動地在主要客源國設立分支機構以做好新產品的宣傳和促銷，進一步聯絡和組織客源。在整個1980年代和90年代初，日本一直是中國海外旅遊的最大客源國[5]（1993年除外），再加上當時中國國內政策鼓勵企業「走出去」，國旅總社正是基於這樣的考慮，首先在日本首都東京建立了第一家海外公司。

國旅日本（東京）公司在逐漸熟悉了當地制度環境，適應了當地市場競爭環境後，分別在1993年、1996年和2000年依靠國旅總社資金的支持建立了大阪、福岡和名古屋3家分公司，形成了目前在日本的空間布局。也是基於同樣的原因，國旅在美國（1991年）、德國（1992年）、法國（1993年）、澳大利亞（1993年）和丹麥（1996年）設立了海外公司。1998年香港國旅被行政劃撥給國旅總社，國旅總社對其具有管理權，其旗下的國旅紐約公司（建於1997年）也同時被劃撥給國旅總社。

2.規模較小，業務範圍有限

國旅海外公司的主要業務是蒐集訊息、招徠遊客和代辦機票與簽證，規模較小，這在一定程度上反映了中國旅遊企業國際化經營的整體特點。從表8-2中可以看出，在公司主營業務方面都涉及組織國外遊客到中國國內旅遊、接待中國國內遊客等業務，但是在事實上，只有日本和丹麥等8家企業具有獨立組團到中國旅遊的能力，其餘的公司只是充當把國外批發商所組團隊帶到中國的中間人角色。另一方面，除了日本等幾家公司具備獨立接待國旅總社派發的中國旅遊團隊的資特別，其餘的海外公司尚不具備這一資格，只是負責為國旅總社聯絡海外客戶、派送旅遊團隊和一些機票或者簽證代理代辦業務。根據國家旅遊局提供的訊息，目前中國從事國際化經營的旅遊企業超過了16家（其中旅行社占9家）[6]，範圍基本涉及了遊覽、交通、住宿、餐飲、購物、娛樂各個方面，但是經營的深入程度和參與的程度很不相同的，旅行社大多只是開展諸如訂票、代辦簽證等簡單業務。從這種意義上講，國旅總社無疑是中國旅行業國際化經營方面具有典型意義的代表。

3.產權單一，遵循傳統的公司治理模式

從股權結構上看，國旅總社海外企業的股權結構比較單一，管理制度上多為總經理負責制，企業經營績效與總經理個人能力高度相關，甚至成為海外企業能否生存的關鍵因素。在國旅總社的13家海外公司中，除了香港國旅以及日本福岡國旅公司由國旅總社占據93%的股權外，其他公司多由國旅總社一家投資從某種意義上說，這些海外公司可以看做是國旅中國國內網點布局的境外延伸。此外，目前困擾國旅總社的諸多問題也出現在海外的部分公司裡，如管理人員受到有關制度的約束缺乏業務拓展的動力，在管理體制上過於偏重經理人員個人能力的發揮而不是依靠公司的制度建設，再加上缺乏足夠的資金支持，大部分海外企業缺乏足夠的條件完全融入當地市場。

4.自然生長，缺乏明確的發展規劃

從國旅總社的戰略規劃中可以看出，國旅總社高層對國際化經營缺乏完整的戰略設計。目前，國旅總社管理層傾向於認為國旅進行大規模國際化經營的時機還不夠成熟，如企業自身缺乏資本實力，對國外市場運行規則不熟悉，中國國內政策也在資金和人員的流動上有限制，在中國國內市場上還有很大的發展空間，跨國經營投資高而回收的風險大等。這些觀念在一定程度上反映了企業所面對的現實，對國旅的國際化經營有著重大的影響。

根據2004年12月國旅集團最近制定的戰略規劃，國旅總社的發展重點是建立現代企業管理制度，在海外上市；入境旅遊確保行業第一名，並進一步擴大市場份額；國內旅遊和出境旅遊做到行業前三名，爭取做到第一名；全力打造國旅集團資產紐帶網絡、國旅運通休閒旅遊網絡和國旅在線網上旅行社；在企業內部建立市場化的組織架構，精簡高效，並建立起符合現代企業制度的用工制度、薪酬制度、考核制度。戰略規劃對於總社的國際化經營問題少有提及。從我們調研的情況看，目前國旅總社的海外公司在經營業績統計上充當的仍然只是國旅總社的「海外客戶」，這部分反映了國際化經營並沒有納入到國旅總社戰略運營的主流軌道中來。

第二節 首都旅遊集團的國際化經營

一、首都旅遊集團概況

和國旅總社專注於旅行社業務不同，首都旅遊集團（以下簡稱首旅集團或BTG）是一家以旅遊為主業，涵蓋飯店、旅行社、汽車、購物、餐飲、會展、娛樂、景區等業務，並向房地產和金融市場以及其他相關領域發展的綜合型企業。

1998年國務院實施各級黨政機關與直屬企業政企脫鉤，從國家旅遊局等各大部委劃撥下來的旅行社、飯店等旅遊企業合併組成北京旅遊集團，這是首都旅遊集團的前身。2004年，首旅集團、新燕莎集團、全聚德集團、東來順集團和古玩城集團成功地進行了資產合併重組，成立了新的首旅集團，業務涵蓋了旅遊主業吃、住、行、遊、購、娛六大板塊（表8-3），擁有眾多的知名企業，如中國著名的酒店管理品牌首旅建國，在旅遊板塊上市且成績斐然的首旅股份，控股的四家大型全資旅行社——中國康輝國際旅行社、北京神舟國際旅行社、中國海洋國際旅行社和中國民族國際旅行社，控股的中國最大的旅遊汽車公司之一首汽股份，北京最早的大型多功能展覽館北京展覽館等。

從組織架構上來看，首旅集團實行的是以「專業化分工，集約化經營，規範化管理」為特徵的三級管理企業架構（如圖8-1所示）。從上至下，劃分為三個層級，最上面一級是首旅集團總部，是全集團的核心企業、控股母公司和投融資中心，承擔著對下屬企業提供資本支持、資源支持和制度供給的重大職責，擔負著全集團資產財務管理、訊息化管理、人力資本管理的重要任務。第二層級是專業化的經營公司，以某一品牌或某一部分資產進行專業化經營，是利潤中心和品牌管理中心，這些專業公司控制著三級企業的運營管理。第三層級各企業是獨立的經營單位和成本中心。在這種組織架構下，業務部分是否要進行國際化經營，採用何種方式的國際化經營是由企業的第一層級決定的。

表8-3 首都旅遊集團的主要業務板塊和戰略規劃

板塊	主要企業	策略規劃
飯店	北京新世紀飯店、北京亮馬河大廈、北京香山飯店、北京民族飯店、北京建國飯店、北京和平賓館、北京西苑飯店、北京京倫飯店、北京兆龍飯店、北京飯店、北京貴賓樓飯店、北京喜來登長城飯店、北京長富宮飯店、北京國際飯店、北京如家酒店連鎖有限公司等	飯店業將形成符合國際慣例的、高中低檔次配置合理的營運體系。由凱燕等品牌管理的近10家五星級高檔酒店，首旅建國為品牌管理的56家三、四星級中檔酒店，以如家和欣燕都為品牌管理的45家經濟型酒店，使首旅集團投資及管理的酒店總數超過100家
旅行社	北京神舟國際旅行社集團有限公司、中國康輝國際旅行社有限責任公司、華龍國際旅行社、中國民族國際旅行社有限公司、中國海洋國際旅行社有限公司等	旅行社業將以中國康輝旅行社在全國的80多家分支機構、神州旅行社在北京地區的80多個行銷網點為基礎，形成以北京為中心、輻射全國及海外主要客源市場的接待體系
餐飲	北京全聚德餐飲集團、仿膳、北京豐澤園餐飲有限公司、北京四川飯店、聚德華天、北京東來順餐飲有限公司等	餐飲業將發揮著名老字號的餐飲品牌和200多家連鎖經營店的經營優勢，全方位拓展餐飲市場
汽車服務	首汽股份有限公司	汽車服務業將通過對首汽、友聯經營資源的整合，形成擁有8000多輛營運汽車和相對完善的汽車租賃、汽車銷售、汽車修理、油料供應的綜合服務體系

續表

板塊	主要企業	策略規劃
旅遊商業	北京燕莎友誼商城、北京貴友商廈、北京金原新燕莎MALL、北京燕莎奧特萊斯購物中心、北京古玩城等	旅遊商業將突出燕莎品牌優勢，進一步整合燕莎友誼商城、貴友商廈、金源新燕莎MALL、燕莎奧特萊斯購物中心和古玩城等頗具特色的旅遊商業資源，建立具有國際化水平的高檔購物體系
景點景區	北京之夜文化城、北京胡同文化遊覽有限公司和北京市旅遊公司，包括：北京金鳳凰旅遊公司、北京華旅經緯旅遊策劃有限公司、京城水系旅遊開發公司南護線、北京大森林生態旅遊發展有限責任公司、北京密雲桃源仙谷管理處等	景區景點將以資源開發為重點，行程旅遊客源地與旅遊目的地的有機聯繫
會展	北京市展覽館、北京市北京展覽館分公司等	會展業將充分發揮北京展覽館及九點會展設施的資源優勢，實現會展場場開發及接待服務整體效益最大化
旅遊培訓	首旅學園、中瑞洛桑酒店管理學院等	旅遊培訓將加強學術研究和人才培養，加強與國際大型企業集團的合作，形成知名品牌
其他行業	利達匯通（房地產）、華旅（北京）保險經紀有限公司等	加強與8大板塊地的互動，利用市場發展契機，開拓首旅新的增長點

圖8-1 首都旅遊集團的組織架構

二、 首旅集團國際化經營的現狀

首旅集團在美洲、歐洲和亞洲的旅遊領域都有成效顯著的投資，長期以來與世界上多家著名的跨國公司有著密切的合作關係，與法國雅高集團建立了全方位的合作關係，雙方相互投資飯店和旅行社業，開展飯店管理合作，與馬來西亞馬聯集團共同投資開辦旅行社，香港和記黃埔國際有限責任公司、香港霍英東投資公司和新

日鐵株式會社等都是首旅集團長期的合作夥伴。首旅集團在中國境內的高科技產業、著名的餐飲業、娛樂業以及商業都有投資。首旅集團國際化經營的現狀如表8-4所示。

表8-4 首都旅遊集團的國際化經營狀況

首旅企業	外資合作方	新公司名稱	合作時間	備註
北京神舟國旅	法國雅高	首旅雅高旅行社	2001.5.25	主要面向歐洲市場推廣中國的產品；合作後不久首旅雅高旅行社與嘉信力旅遊公司（Carlson Wagonglit Travel）簽訂了技術支持協議，達成三方合作
首旅集團	法國雅高	首旅雅高酒店管理公司	2001.12.24	首旅和雅高各占50%的股份，雅高授予首旅「美居」的使用權，參與管理首旅集團旗下之北京諾富特和平賓館和北京新僑諾富特飯店；首旅集團投資於雅高位於巴黎艾菲爾鐵塔旁的美居酒店
北京凱賓斯基酒店 北京燕莎購物中心	德國凱賓斯基酒店 德國漢莎航空	凱燕飯店管理公司	2003.11	由德國凱賓斯基酒店與德國漢莎參股、北京凱賓斯基酒店和燕莎購物中心控股建立的凱燕飯店管理公司
北京神舟國旅	馬來西亞馬聯	北京星辰方舟國旅	2000.9	北京地區第一家中外合資旅行社，業務重點是東南亞地區
中國康輝國旅	美國羅森布魯斯集團	康輝羅森旅行社	2001.12	康輝國旅總社股份為51%，羅森布魯斯旅遊集團占股49%
首都旅遊	日航飯店管理公司	首旅日航飯店管理公司	2004.4.2	雙方各投資50%，董事長由中方擔任，總經理由日方擔任，主要針對中國市場開展業務

續表

首旅企業	外資合作方	新公司名稱	合作時間	備註
首旅集團	香港和記黃埔	——	2002.7	香港和記黃埔、北京控股及北京首都旅遊集團合組公司，分別占合資公司27.5%、40%及32.5%的權益，三方將共注入價值達12.7億元置換酒店和旅遊資業
首旅集團	霍英東投資公司	——	——	霍英東投資公司掌握著首旅股份0.2%的股票
建國國際	舊金山假日飯店	——	2002	建國國際投入1000萬美元、貸款400萬美元直接購買假日飯店，房產屬於建國飯店所有
康輝國旅	法國	康輝法國旅行社	1998	康輝國旅參股，旅行社由當地持有綠卡的華人開辦
東來順餐飲集團	美國、阿聯酋等國	東來順餐飲連鎖	——	東來順在65個國家註冊了商標，在國外已經直接建立3家分店
全聚德餐飲集團	美國、德國等	全聚德餐飲連鎖	——	全聚德在37個國家註冊了商標，在美國、德國等開辦4家分店

資料來源：根據公開資料整理

三、首旅集團國際化經營的特點

1.產業範圍廣，中高級形式的跨國經營少

首旅集團在市場上與外資合作比較活躍，涉及的部門也比較多，但是跨越國境的國際化經營的總體規模較小。從表8-4可以看到，在旅行社領域的跨國經營主要表現為在法國等地採用參股形式設立的業務處；而在飯店行業也僅有建國飯店購買舊金山假日集團、和雅高合作投資艾菲爾鐵塔附近的美居酒店以及聯合和記黃埔與霍英東投資公司置換美國的飯店和旅遊資產；在餐飲業方面，中國的老字號東來順和全聚德在國外設有幾家分店，而且從設立時間上看，這些海外經營的公司都屬於行政組合以前企業自身所設立的。

2.戰略合作、股權置換

首都旅遊集團在境外的國際化經營採取的不是獨資掌握股權的方式，而是透過資產置換、聯合購併等資本運作形式實現的。這一點主要表現在首旅集團與法國雅高結成戰略合作夥伴，互相進行管理品牌的輸出；聯合和記黃埔和霍英東投資公司對美國的部分酒店和旅遊資產進行置換等方面，手段較為豐富和多元化。

3.適度發展的戰略方針

首旅集團在戰略上對是否進行跨越國境的國際化經營並沒有做出明確的規定，但是透過其與一系列國外旅遊集團進行合作、建立控股公司的企業行為我們可以推測，首都旅遊集團事實上採取的是「先練內功，適時發展」的策略，即先利用與外資合作的機會整合內部各個板塊之間的業務關係，形成本集團的核心競爭力，然後在適宜的時機首先尋求在合作夥伴所在國家進行國際化經營的機會，而經營方式側重於資本運營或者管理輸出等。

第三節 國旅總社和首旅集團國際化經營戰略分析

一、制約國旅和首旅國際化經營的因素分析

圖8-2是我們從對國旅總社和首旅集團國際化經營的現狀及其所遇到的問題中總結出的中國旅遊企業國際化經營制約因素的分析框架。從這個框架中我們可以看出，約束中國旅遊企業國際化經營的因素主要有三個，一是旅遊企業自身的能力，二是中國政府對旅遊企業戰略走出的政策，三是外國政府對中國旅遊企業的準入限制。我們可將對國旅總社和首旅集團的國際化經營戰略置於此框架下進行分析。

圖8-2 旅遊企業國際化經營制約因素分析框架

1.核心經營要素儲備不足

從旅遊企業自身的能力來看，國旅和首旅目前在資金和人力等方面的儲備尚顯

不足，這使得企業的高層次國際化經營成為一種風險極大的決策，從而限制了企業國際化經營的步伐。這一點在國旅集團這一案例上表現得比較明顯。國旅總社目前是中國最大的旅行社集團，但是較之於那些在中國國內進行國際化經營的國際旅遊集團，資金實力相距甚遠，很難有充分和雄厚的資金流支持其在國外開設分公司，而且由於人才和國際市場拓展能力方面的限制，更難以透過管理團隊和無形資產輸出的形式開展國際化經營，這也是首旅集團國際化經營中所遇到的問題之一。

根據我們掌握的資料，目前在中國開展業務的外資旅行社如美國運通、德國途易等國際旅遊集團，已經採用合資或合作的形式在中國市場進行了近7年的國際化經營，但直到目前尚停留在虧損狀態，母公司每年仍然需要源源不斷地注入大筆資金。2005年，美國運通每年為國旅運通注入的資金高達6000萬美元，其在資金方面的實力是國旅總社無法與之相比的。目前，國旅在海外建立一家能從事正常業務的公司，至少需要10萬美元以上的固定投資，每年的房租、海外員工的保險、工資與福利待遇和必要的宣傳促銷等各種流動資金的開支數額更大。在正常情況下，受到適應市場規則時間週期等因素的約束，這些投資至少要到5年之後才能回收，而實現盈利則需要更長的時間，這就需要母公司在背後源源不斷地注入資金，否則海外公司很難在境外生存下去。國旅總社2002年至2005年的年平均利潤總額在1億元左右，在此情況下，國旅總社無力支付海外公司需要的大量資金。

由此可知，一個旅遊企業如果要進行高層次的國際化經營，就必須要有充裕的資金流和充足的通曉國際運行規則的人才儲備等必備要素。只有如此，旅遊企業自身才有動力從戰略的高度、以適合的形式開展高層次的國際化經營。

2.對象國的準入管制拉升了旅遊企業國際化經營的成本

國旅總社和首旅集團在國際化經營中受到的對象國準入政策的限制，妨礙了其海外公司的設立與正常運轉，增加了國際化經營的成本。雖然旅遊業是一個天然的開放性行業，但是許多國家仍在自然人流動、業務辦理資格和資金股份比例等方面有著不同限制，這給初進該國開辦企業、調配外派工作人員帶來相當大的無形成本，這在國旅總社和首旅集團的國際化經營中表現得較為明顯。首先，許多國家對

自然人準入有著嚴格的限制，主要表現在：第一，對旅行社經理資格的限制，包括從業資格的要求、語言要求和國別要求等。如德國和法國等歐洲國家對旅行社經理的學歷和從業經歷有明確規定，德國要求經理人員必須有旅遊院校畢業文憑以及3年以上的工作經歷，或者無旅遊院校畢業文憑但在旅行社工作超過5年；法國規定旅行社總經理必須有工作簽證或者是由法國當地人擔任，或者必須在法國居住超過3年；丹麥規定外國總經理和負責人員必須懂得丹麥語，否則就要求僱用丹麥人擔任公司的總經理並至少要僱用一名當地員工，等等。第二，發達國家限制從境外直接聘用員工，要求按比例僱用當地人。歐洲一些國家對外國公司僱用當地居民都有一個比例要求，有的甚至高達1：8，如全聚德在美國的分店只有7名員工，其中必須從當地招聘4人，如果這4個人工作3個月不適應工作需要，才能考慮從國外引進，但是要經過非常嚴格的口語測試，甚至對廚師也是同樣的要求，目的就是限制從國外輸入專業技術人員。第三，國外對工作簽證限定嚴格，如國旅派往美國公司的工作人員必須持有「跨國公司」的工作簽證，這一簽證的批准極為苛刻，申請時間長且只有兩年的有效期，到期後申請延期的許可主要取決於公司僱用的當地員工數量的多少。國旅紐約公司目前正面臨著這樣的一個狀況；如果要調整工作人員，從申請簽證到批覆至少需要一年左右的時間。

除自然人外，國外對於餐飲原料的進出口也有非常嚴格的檢驗檢疫限制。首旅旗下的東來順、全聚德所使用的羊肉、鴨坯如果是當地產品，不僅味道不夠好，影響產品的聲譽，而且價格昂貴。但是，如果從中國國內進口就要面臨著從中國出口到外國、到外國進口要雙重檢疫的情況，手續煩瑣，這無形中加大了企業經營成本。此外，對於國旅總社和首旅集團旗下的旅行社來說，目前東南亞地區是中國主要的旅遊目的地，但是這些國家大部分屬於發展中國家，對外資的進入一般都要求本國資本控股，這無疑也大大削弱了旅遊企業戰略走出的熱情。

3.中國政府的準出政策不利於旅遊企業國際經營的成本節約

國旅總社和首旅集團的國際化經營無疑要受到國家境外投資政策的制約，外匯流出數額的限制和審批手續的煩瑣也增大了中國旅遊企業在海外開設和運營公司的成本。雖然近年來中國出境旅遊已經得到了長足的發展，像國旅總社這樣的大型旅

遊企業到境外經營也是大勢所趨，但由於中國正處於從計劃經濟到市場經濟的轉型時期，許多政策法規都在不斷調整和完善之中，尤其是加入WTO以後，中國的許多政策法規更是滯後於現實的需要。

按照目前正在修訂的有關規定，中國旅遊企業到境外發展必須具備一定的資格，要求「必須是實行獨立核算、自負盈虧、依法向國家納稅的全民所有制企業」，而不允許有其他性質的企業走出國門；從事跨國經營必須經過主管部門的同意，再經過省級旅遊局和國家旅遊局審核，投資100萬元以上的旅遊企業還要報外貿部門審批；得到審批證書後，銀行、海關根據外貿部門的審批證書和國家旅遊局的審定文件，給予辦理匯出投資、外匯收支等手續。在境外成立旅遊企業之後，業務上要接受「國家旅遊局對外辦事處的指導、協調和監督」，每半年要把經營情況和遇到的問題報告給主管部門和國家旅遊局。如果投資額更大的話，審批將會更煩瑣。商務部的前身外經貿部曾對中國100家從事跨國經營的企業進行過調查，結果顯示，企業遇到的40%的困難直接與政府有關，如外匯管理過嚴、審批渠道不暢等；另有40%的困難與政府的政策有直接的關係，如融資困難、人才缺乏等；真正屬於外部環境困難的只占15%。這說明中國政府在推動企業跨國經營方面還需要做大量的工作。除此以外，中國政府主管部門和相關行業協會目前尚不能系統提供諸如對象國旅遊產業政策、賦稅規則等方面的完整訊息，也缺乏對主要旅遊市場資訊的專業預報體系，這使得國旅總社、首都旅遊集團等企業在國際化經營的過程中不得不自己耗費成本去做專門的研究，其他一些旅遊企業雖可能也有國際化經營的構想，但也會因為訊息的缺乏而影響決策的確立[7]。隨著中國旅遊業的全面開放，建立與完善海外旅遊市場訊息搜尋系統應成為中國旅遊主管部門和相關行業協會改革努力的方向。

從上述三方面問題中我們不難發現，國際化經營中最根本、最關鍵的一點就是企業的自身能力，企業如果有著充分的資金和人才實力，是可以按照資本的意志衝破國內的壁壘、進入國外市場的，在目前情況下，後兩個因素只是部分地增加了企業在各個方面經營的成本。

二、國旅和首旅國際化經營戰略探討

1.努力壯大企業自身的實力

毫無疑問，旅遊企業自身實力和市場競爭力的強弱，是關係其跨國經營能否成功的關鍵。從目前的形勢看，儘管國旅總社和首旅集團都是中國屈指可數的旅遊集團，具有一定的規模和市場影響力，但是決定企業國際化經營的主要因素是企業的實力而並非企業的規模。如果企業只是規模大而實力弱，只是一個鬆散的「托拉斯」，那是很難適應國際競爭新形勢的。目前的國旅總社正處在一個戰略轉型期，這次戰略轉型成功與否直接決定著國旅未來的發展前景。首旅集團則需要在內部進行進一步整合，實現各個板塊之間的資源共享。從二者的背景來看，都是國有資產占據主導地位的國家重點企業，可以充分利用國有企業改革的契機建立起現代企業制度，理順法人治理結構，尤其重要的是健全企業發展的激勵約束機制，充分釋放企業人才資源的才幹和智慧，這是實現效益增長的關鍵途徑。當然，如何做大做強中國的旅遊企業，則是一個更加複雜的論題。

2.在國際化進程中找準市場定位和利益增長點

企業實力的增強需要一個過程，而且良好的國際化發展本身對於增強企業的實力和在國際上的競爭力也具有事半功倍的作用。同樣為中國主要旅遊企業的香港中旅在日本市場的旅行社已經成為當地最大的旅遊批發商，而廣東粵海集團在法國的中國城（CHINAGORA）也已經是當地著名的旅遊企業，還有國旅總社日本公司，他們都是透過充分的市場調研工作而確立國際市場定位，並採取積極穩妥的經營戰略最終實現盈利的。

目前國旅總社是透過直接在國外建立全資子公司的形式，首旅是透過和國際知名公司聯合以及資產置換等手段實現國際經營的。方式選擇的不同是企業自身特點的反映，方式本身並無優劣之分。對於國旅總社而言，準確選擇客源地是非常重要的，在經營策略上可以在國旅主要的客源地透過各種手段穩妥地建立自己的網絡，同時要避免與該市場自己主要客戶之間的正面爭鬥。對於首旅集團來說，選擇合適的戰略合作夥伴和投資項目是最重要的，這就需要企業擁有充裕的企業管理和資本運作方面的人才。

3.對海外公司進行積極有效的支持

目前國旅總社在海外有13家分公司,對這些公司應當建立一個專門處理收支關係的帳戶,從戰略高度重點扶植具有潛力的企業,並給予資金和人力等方面的支持,同時採用出賣或資本收回的方式放棄那些無發展潛力、經營不善的企業。對於首都旅遊集團來説,一方面目前應當積極保護企業品牌尤其是餐飲品牌在海外的知識產權,採用穩妥的方式與當地的企業進行合作,透過特許經營或者其他方式開展國際化經營;另一方面應當利用股份公司的優勢,透過與具有實力的公司進行戰略合作,加快對海外市場的資本滲透,為旗下旅行社的國際化經營提供良好的發展機會。

此外,政府應當有針對性地加大旅遊市場的開放程度,在要素流動管制、訊息、稅收與宣傳促銷等方面給予其必要的支持。如前所述,旅遊企業國際化經營水平的高低,一方面是衡量中國在國際旅遊市場競爭力的基本指標,另一方面,也是更重要的一方面,有利於本國國民總體旅遊福利水平的提高,是維護公民權益、實現社會和諧的一種重要制度安排。正應為如此,中國政府應當進一步擴大市場開放程度,加強與中國主要旅遊目的地國家(地區)的合作,根據對等開放的原則,促使中國旅遊企業能跟隨中國公民出境旅遊的足跡廣泛開展高層次的國際化經營;另一方面,中國政府應當充分把握目前中國出境旅遊快速增長為中國旅遊企業跨國經營提供的難得契機,加快在審批程序、外匯和人員流動方面的改革,放鬆對要素流動的管制,透過稅收、利率等槓桿為這些企業的國際化經營創造一個適宜的國內環境,而旅遊主管部門則應努力做好訊息諮詢、市場分析和海外促銷等方面的工作,為中國旅遊企業的國際化經營提供強有力的背景支持。

[1] 國旅總社最近幾年在「中國企業500強」中排名情況為2001年219名,2002年243名,2003年417名,2004年372名。其中2001年營業收入增長率、利潤增長率、人均營收、人均利潤四個指標上均進入前100名。2003年因受到「非典」衝擊,經營業績受到巨大的衝擊,但仍然進入500強名單中。

[2]　自1954年誕生之日起，國旅總社就開始接待國外遊客，不過在改革開放之前，這種接待具有強烈的政治色彩，更強調其民間外交的意義。改革開放後，國旅總社開始接待現今意義上的國外旅遊者，接待人天數25年來在中國國內旅行社行業一直位居前列。這種接待已經屬於我們前面所說的「國際化經營」的初級形式。在本章範圍內，我們對國際化的含義更傾向於透過直接投資、控股等商業存在形式或者管理輸出等方式在海外建立公司的中、高級形式的國際化經營。

[3]　我們在訪談中也為這一點深深困擾，因為關於這13家海外企業的經營成績是混合在其他1000多家海外客戶之中的，要獲得相關的數據需要花費大量的時間在國旅總社的電腦系統中搜索和計算，很難保證其精確性，因此，後文我們使用的數據多為約數。

[4]　資料來源於國旅總社的官方網站www.cits.com.cn。網站上沒有發布國旅瑞典公司的訊息，根據我們2006年2月對國旅總社的調研所獲得訊息，國旅瑞典公司因為工作人員簽證問題已經在2005年底註銷。也就是說，事實上目前國旅總社實際運行的海外公司只有13家。

[5]　產生這一事實的國際背景是，在1980年代日本旅遊業採取的是利用出境遊來平衡外匯收支的發展策略，當時日本的外匯儲備占據世界第一位並成為世界上名列第一的債權國，進出口貿易順差巨大，在這種環境下，日本政府為了平衡日益加劇的貿易摩擦，把本國公民的出境旅遊作為調劑本國對外貿易重要的砝碼，和日本一衣帶水、文化相近的鄰國中國成為日本的重要旅遊目的地。

[6]　這16家企業是國旅總社、中旅總社、港中旅、招商國旅（2005年併入港中旅）、康輝國旅、廣之旅、上海春秋國旅、昆明國旅、湖南國旅、廣東粵海集團、建國飯店、國航公司、東航公司、南航公司，東來順和全聚德餐飲集團等。

[7]　事實上許多國家的市場是開放的，對外國投資也有非常透明的規定，但是不同的國家在具體要求上可能有所差別，這使得中國的旅遊企業尤其是一些小型企業感到國際化經營是煩瑣而神祕的事情，在這種情況下決策也很難做出。

國家圖書館出版品預行編目（CIP）資料

中國旅遊企業經營的國際化：理論、模式與現實選擇 / 杜
江等著 . -- 第一版 . -- 臺北市：崧博出版：崧燁文化發行，
2019.02
　　面；　公分
POD 版
ISBN 978-957-735-655-0(平裝)

1. 旅遊業管理 2. 國際化

992.2　　　　　　　　　　　　　　　　　108001804

書　　名：中國旅遊企業經營的國際化：理論、模式與現實選擇

作　　者：杜江等 著

發 行 人：黃振庭

出 版 者：崧博出版事業有限公司

發 行 者：崧燁文化事業有限公司

E - m a i l：sonbookservice@gmail.com

粉 絲 頁： 　　　網址：

地　　址：台北市中正區重慶南路一段六十一號八樓 815 室

8F.-815, No.61, Sec. 1, Chongqing S. Rd., Zhongzheng

Dist., Taipei City 100, Taiwan (R.O.C.)

電　　話：(02)2370-3310 傳　真：(02) 2370-3210

總 經 銷：紅螞蟻圖書有限公司

地　　址：台北市內湖區舊宗路二段 121 巷 19 號

電　　話:02-2795-3656 傳真 :02-2795-4100　　網址：

印　　刷：京峯彩色印刷有限公司（京峰數位）

定　　價：450 元

發行日期：2019 年 02 月第一版

◎ 本書以 POD 印製發行